U0086090

樂苑春回

滄海叢刊

著 棣 友 黃

1989

行印司公書圖大東

樂苑春回／黃友棣著 -- 初版 --

臺北市：東大出版：三民總經銷，民78

〔9〕，302面；21公分

ISBN 957-19-0024-9 （精裝）

ISBN 957-19-0025-7 （平裝）

1.音樂—論文，講詞等　Ⅰ.黃友棣著

910.7/8377

© 樂 苑 春 回

著　者　黃友棣

發行人　劉仲文

出版者　東大圖書股份有限公司

總經銷　三民書局股份有限公司

印刷所　東大圖書股份有限公司

地址／臺北市重慶南路一段六十一號二樓

郵撥／〇一〇七一七五──〇號

初　版　中華民國七十八年八月

編　號　E91024

基本定價　肆元

行政院新聞局登記證局版臺業字第〇一九七號

ISBN 957-19-0025-7

樂苑春回 題辭

何志浩

大漢天聲九萬里，中華文化五千年。

天地同和為大樂，鈞天廣樂動山川。

我歌聲聲喚黃魂，黃魂喚起樂為先。

世界是我大舞臺，載歌載舞樂陶然。

四海會同張大樂，怪力亂神盡棄捐。

壯懷激烈一長嘯，高出雲霄響九天。

展讀黃君樂曲記，如對春花笑眼前。

「樂林韡露」啓山林，花木臨風曩晴煙。

「樂谷鳴泉」音廻旋，百鳥爭鳴舞蹁躚。

「樂圍長春」春光好，花團錦簇鬥芳鮮。

「樂苑春回」眾香國，萬紫千紅競色妍。

但看林谷圍苑能把春留住，聞得「樂韻飄香」今年勝去年。

中華民國七十七年八月三十一日於中國文化大學

樂苑春回 目次

何志浩先生 題辭

樂教與修養

樂曲與解說

專題的探討

一　教育愛

當年我教學生奏鋼琴，眼見他們練習得未盡全力，上課之時又不留心，我就非常生氣；斥責

再三，仍無進步，忍不住就令他們「不要學了！」我的老師聽我敍述如此，就把我大罵一頓：

「你無權令學生停學！」此言深深刻在我的心中，從此不敢亂命學生停學。經過漫長歲月之後，

我終於明白，老師實在是命我在教學之時，必須「忍耐！忍耐！再忍耐！」

宋朝文人蘇軾（公元一〇三六年至一一〇一年），論及張良的生平，極力推崇「忍」的重

要。他認為一個人在受辱之時，拔劍而起，挺身而鬥，只是匹夫之勇。真正的大勇之士，必須具

備「猝然臨之而不驚，無故加之而不怒」的修養（見蘇軾的「留侯論」）。

昔日，韓國為秦始皇所滅，張良滿腔熱血，要替韓國復仇，募力士滄海君，用鐵錘狙擊秦始

皇於博浪沙，誤中副車，於是亡命匿居於下邳。當時秦皇統一天下，其勢甚銳；張良能夠逃過大

難，實在是非常僥倖之事。他懷有拼死報國的大志，但卻缺少忍辱負重的修養；這是橋上老人深

深爲他惋惜的。因爲要給他磨練，所以墮履於橋下，命張良爲他拾起穿履；老人穿了鞋，走了一里多路，又轉回來，然後對張良說「孺子可教」。以後，約時敍晤，又責張良不守時，再三折磨，乃贈張良以兵書，使他扶漢室以滅暴秦。其實，兵書只屬次要之物；首要的乃是磨練他，使他獲得超越常人的忍耐力。張良能有超人的忍耐，則秦皇之兇，不足以使他受驚；項羽之橫，不足以使他動怒；這纔具備了成就功業的基礎。

蘇軾臆測這位橋上老人，必是當時的隱居之士，認定張良的才力有餘而「憂其度量之不足，故深折其少年剛銳之氣，使之忍小忿而就大謀」。沒有過人的忍耐，則成事不足而敗事有餘；博浪沙的魯莽行爲，就是欠缺忍耐的「匹夫之勇」，這是橋上老人爲之痛惜的事。

蘇軾指出劉邦之所以得勝，項羽之所以敗亡，其關鍵乃在於能忍與不能忍。項羽不能忍，雖然百戰百勝，終因妄舉而遭敗亡；劉邦能忍，故能保存實力，待機而發，遂獲成功。這種忍耐的功力，實在是張良所教導的。後來，韓信戰勝齊國，要自立爲齊王，劉邦爲此大怒，這也是劉邦的忍耐力未到家；全靠張良從旁規勸，乃得免成禍亂。由此可以看到，張良的忍耐功力，不獨保身，且以保國。

平日我們要求學生「努力！努力！再努力！」但，身爲教師者必須「忍耐！忍耐！再忍耐！」每一位教師，原本都是愛心豐富，感情深厚的長者；但天天面對着頑劣的學生，屢勸不改，屢誡不從，怎能忍耐得了？正如一般人所說，「佛都冒火了！」

我們若要心氣平和，必須先來認識愛之眞諦：

愛有兩種：一種是容受的愛，另一種則是施與的愛。

愛美麗，愛聰明，是傾心於對方的既成價值，對方價值愈高，則愛之愈切，這便是容受的愛。

施與的愛則願將自己所既成的價值，施給他人；故遇到對方愈不成熟，愈不完全，則愛之愈甚。這種施與的愛，便是「教育愛」。我國古代聖人孔子的「有教無類」，就是「教育愛」的具體表現。

在學時期的學生，常是未成熟的性格：自以爲是，愚昧而懶惰，機智而輕浮。教師見到他們如此，只有失望與灰心，實在很難愉快起來。身爲教師的，必須時時警醒，切勿只看目前的現況，卻要看看未來的遠景。試讀希臘神話中「班多拉的珍寶箱」（Pandora's Box）稍加思索，便可悟到其中哲理：

班多拉是天神的女兒（她代表世間所有的人類），天神送她一個精美的珍寶箱，聲明不得任意打開；但她因爲好奇，終於偸偸把箱子打開來看。一打開，立刻飛出無數醜惡的怪物，那些盡是人間的疾病，痛苦與災禍。她要關閉箱子，已經來不及了！但箱底還有一隻金色翅膀的飛蛾，用甜美的聲音，輕輕呼喚……「班多拉，放我出來吧！」「你是誰啊？」「我的名字是希望。」它翩然飛了出來。雖然它無法把那些災禍都捉回來；但它能跟踪而去。凡是災禍所到之處，希望也

卽追隨。只要有了希望，災禍就受到控制；希望爲人間增添了豐富的生命力量。

我們生命裏的快樂，其實並非在於達到目標的成功時刻，而在於戰勝困難的過程之中。過程愈艱苦，快樂也愈豐盛。

山川之美，在於崎嶇險阻；人生之美，在於困苦重重。我們不要祈求較輕的擔子，卻要練就更堅強的肩膀。克服險阻，戰勝困難，其過程本身就充滿快樂。能了解此，也就必能了解詩人所言：「敢云閱歷多艱苦，最好峯巒最不平。」（清朝詩人王雲的詩句）人生是充滿快樂與痛苦的，所有快樂與痛苦，我們都須細心品嘗，然後乃能領悟到其中眞味；由此，我們可以明白，豬八戒吃人參果的方法，是何等愚笨！

當我們被困於黑暗的苦難中，必須燃燒起希望的火炬，振作起忍耐的意志，然後能夠心氣平和，穩步向前。「教育愛」就是希望與忍耐的化身，它能把目前的一切崎嶇塡平，使生命朝向光明完美的路上前進。

二　力學奇蹟

學習音樂，可以使人反應更敏捷，思想更靈活。我們常見一般在校學生，年級愈高，功課愈忙；於是，不少習琴或學唱的學生，就停了習琴，停了學唱，以便有更多時間去應付繁忙的課業。但這些學生，停止了音樂學習之後，其功課成績並沒有好轉，反而變得更差。經過精密的調查與分析，乃發現其真實的原因：學習音樂，使人增加敏捷與靈活，在較短的時間之內，能做得更多工作。停止了音樂的學習，反應就變得遲鈍，思想趨於呆滯；雖有更多時間，而工作效率則降低了！

由此看來，學習音樂，並非只是學習奏琴唱歌的技巧，而是磨練整個人學習能力的基本力量。學習音樂，並非以音樂為消遣，卻是全心全力，在增進生命的源頭活水。宋朝的儒者朱熹認為求學真誠，就好比是源頭活水；沒有了源頭活水，就變成死水一池，了無生趣。他的詩云：

半畝方塘一鑑開，天光雲影共徘徊。

問渠那得清如許，爲有源頭活水來。

在求學的道路上，眞誠的具體表現便是恒心。凡用眞誠去學習音樂的人，都必能變得敏捷、更靈活；因而產生無從解釋的奇蹟，通常被稱爲藝術上的靈感。

第七世紀，英國詩人卡德夢 (Caedmon) 的事蹟，值得我們注意。他的歌喉很差，所以每在晚禱之時，他就退席，回到修道院的宿舍去。有一晚，他走回住室之時，聽到有人呼喚他的名字。他看見門邊站住一位白袍的天使，請他誦詩。他說自己聲音太劣，所以不敢開聲。但，天使再三請他試誦，他就隨心所想，朗誦自己所作的詩句來。以後，他建立起創作詩歌的信心，繼續寫作新詩，終於成爲著名的詩人。

十九世紀，英國詩人哥爾利治 (Coleridge)，讀了中國元朝忽必烈大帝建築園林的歷史，便決心把它作成長詩，取名「忽必烈漢」(註，忽必烈是元世祖的名字，他是元太祖成吉思汗的孫。是他滅了宋朝，統一中國，強霸歐亞兩大洲)。他在睡夢中作成了三百行詩，醒後，清楚地默寫出來；寫了六十行，給來客打斷了，遂無法默寫下去。

上述兩位詩人，都因眞誠力學，內心潛藏着創作詩歌的願望。潛意識不斷地繼續工作，遂能產生奇蹟。關於音樂家，這類的奇蹟也不少。十八世紀，義大利提琴家兼作曲家塔替尼 (Tartini)

所作的「魔鬼顫音奏鳴曲」，是從夢中得來的。十九世紀，波蘭提琴家兼作曲家溫約夫斯基（Wieniawski）的跳弓技巧，也是從夢中獲得奧秘。這都是真誠力學所創出來的奇蹟。

只因他們誠心嚮往，正是「衣帶漸寬終不悔，爲伊消得人憔悴」（柳永詞「鳳棲梧」的名句）。

結果遂能喜出望外，正是「眾裏尋他千百度，驀然回首，那人卻在燈火闌珊處」（辛棄疾詞「青玉案」的名句）。

爲了經年纍月「踏破鐵鞋無覓處」，所以能夠「得來全不費工夫」。其實，潛在的真誠力學，工夫從未間斷，世人並不能看得見，無法解釋原因，乃統名之曰靈感。

十九世紀英國詩人哈第（Thomas Hardy）所作的小說「人面石」，值得我們細讀。其中敍述山上有大石，宛似慈祥老人的面貌。村中傳說，將來村裏必有一位偉人出現，面貌就如這個石像。村中的一個小孩，全心嚮往，朝夕仰望，潛移默化，盡力爲村民服務；到了老年，面貌竟與石像完全一樣。村中各人，皆認他就是石像的化身。這正說明真誠力學可以產生奇蹟。顏淵所言，「舜何人也？予何人也？有爲者亦若是」；這是說，只要真誠力學，則人人皆可爲堯舜。

三 良師何在

人們經常訴說，很想學習而找不到好老師；其實，良師可能就在他身旁。祇因欠缺慧眼，視而不見，恰似走過森林而看不到一根柴。

(一)只要能替我改正一個字的，就是我的良師——這些「一字師」，學問也許不是很高，但他旁觀者清，遂能見到我所未見，想到我所未想；所以勝我一籌。若我能虛心接受其指點，則獲益者就是我自己。人們因為不夠虛心，又兼傲岸固執，於是無福消受這種恩賜。且舉些例：

唐朝，賈島作詩「鳥宿池邊樹，僧推月下門」；韓愈認為「敲」字勝於「推」字。這便是成語「推敲」的來源，也是「一字師」的好例。

唐朝，齊己作「早梅詩」云，「前村深雪裏，昨夜幾枝開。」詩人鄭谷說，「改幾字為一字，方是早梅。」這是「一字師」的最佳例子。

唐朝，張詠的詩云，「獨恨太平無一事」，蕭楚材認為，最好把「恨」字改為「幸」字，張

詠表示萬分感激。這句詩，改用了「幸」字，詩意變爲敦厚，實在改得漂亮。

元朝，薩天賜詩云，「池濕厭聞天竺雨，月明來聽景陽鐘。」他的朋友勸他把「厭聞」改爲「厭看」，薩天賜深爲佩服，拜爲「一字師」。

唐朝，僧皎然是南朝詩人謝靈運的十世孫，文章雋麗，爲眾人所稱頌。到了中年，他飯依爲佛門弟子。某人作了一首「詠御溝」的詩來求正，詩云，「此波涵帝澤，無處濯塵纓。」皎然說，「波」字不佳。此人一怒而去。皎然暗寫一「中」字在手心，等他回來。不久，此人狂奔而至，說，已改「波」字爲「中」字了。皎然出手心示之，相與大笑。這位「一字師」，實在可敬可愛；但這位作詩的人則甚胡塗，屬於身入林中不見柴的傻子。

「紅樓夢」十八回，記述元春回家省親，命寶玉作詩。寶玉詠芭蕉與海棠云，「綠玉春猶捲，紅粧夜未眠」；寶釵就在旁提醒他，貴人不喜「玉」字，應學韓翃的「芭蕉詩」「冷燭無烟綠蠟乾」，把「綠玉」改爲「綠蠟」。寶玉說，「姐姐眞可謂一字師了！」（註，曹雪芹在「紅樓夢」裏所寫這一段，實在暗示黛玉的命運）

以上的例，都是旁觀者能夠一言點醒迷津的好例；能接受，能修訂，便是良師所賜的福氣了。

（二）只要能啟發我的思考，就是我的良師——這些良師，並非才華出眾的學者，卻可能是村夫野老，丐婦牧童。憑藉他們樸素的生活心得，常能將我素未察覺的至理，一語道破；恰如星星之

火，若能發展，卽可燎原。杜甫說，「多師是我師」，這說明良師無所不在。袁枚云，「村童牧豎，一言一笑，皆吾之師，善取之皆成佳句。」他聽園中擔糞伕說，「梅樹巳有一身花」，他就受啟發而作成詩句，「月映竹成千个字，霜高梅孕一身花。」只要我們時時注意，處處留心，則「三人行，必有我師焉」。

㈢只要我能明辨，善意的朋友，狠心的敵人，皆是我的良師——朋友許我，經常留有餘地，力避過份傷我的心；但敵人害我，則無所不用其極。荀子云，「非我而當者，吾師也。」（「修身篇」）只要我夠堅強，則敵人的反面教導，實在較朋友的正面規勸，更為有力。但，一個人能否從這樣的良師獲取教益，則要看其本身的修養如何。請看三國時代的周瑜與諸葛亮，便可明白：周瑜無法忍受失敗的痛苦，歷經三氣之下，非但不能獲益，而且，連性命都賠掉了！

㈣大自然不用言教而以行示，只要能把捉到其關鍵，便是獲得良師——春秋時代，伯牙學琴，其師成連，把他帶到東海的荒島上，讓他從波濤澎湃，羣鳥悲號的境界中，領悟到音樂的內在精神。

唐朝的畫家韓幹善畫馬，當時唐玄宗命他拜師；他答，「陛下內廐之馬，皆臣之師也。」

清朝藝人鄭板橋云，「昔日學草書入神，或觀蛇鬥，或觀夏雲，得個入處；或觀公主與擔夫爭道，或觀公孫大娘舞西河劍器，夫豈取草書成格而規規傚法者！精神專一，奮苦數十年，神將相之，鬼將告之，人將啟之，物將發之；不奮苦而求速效，只落得少日浮誇，老來窘隘而巳。」

要從大自然中求師，必須先準備好穩固的基礎。基礎旣成，就好比照相機已經裝好軟片；機

會來到，獵影必可成功。然而，一般人雖然有了照相機，卻不曾裝上軟片；也許已經裝上軟片，

而卻是劣質的軟片；目標出現之時，稍縱即逝，到頭來，只能徒呼荷荷了！

不要慨嘆良師難找。其實，良師隨時隨地都有；只因自己不夠虛心，無法接受其勸告；只因

自己欠缺修養，不知珍惜其指引；只因自己智慧尚低，未能領悟其提示；所以機會到臨，也失之

交臂。實在說來，欲求良師，仍然要先求諸己。

四　綠樹頌歌

「綠樹頌歌」是一首很受歡迎的抒情歌曲，作詞者是基爾密（Joyce Kilmer），作曲者是拉斯巴克（Oscar Rasbach），其歌詞內容，意譯如下：

任何一篇詩句之清新可愛，
都難比得上一棵綠樹之秀麗鮮妍。

綠樹擁抱着大地，暢飲聖潔的甘泉，
它向神明頌禱，高舉雙臂，仰望青天。

濃密的綠葉枝頭，給鳥兒用作安居之所，
更與霜雪結為摯友，與風雨相愛相憐。

傻瓜如我，可能作出許多讚美綠樹的詩句，

只有神明乃能創造綠樹，滋榮茂盛，生命延綿。

詩人其實也該想到，綠樹是神明所創造，詩句也同樣是來自神明的恩賜。詩句並非詩人所作成，而是神明借詩人的手寫出來。陸游詩云，「文章本天成，妙手偶得之」；凡是真正了解此中原因的藝術家，永遠不會染上驕傲的劣性。

我的一位朋友，最愛到山澗去撿拾奇石。在他的許多珍藏裏，有些彩石，顯現龍紋；有些白玉，生成魚蝦形象。他也如一般孩子之在海灘撿得美麗貝殼，經常細心欣賞，樂在其中。他也如撿貝的孩子們一樣，常以創造者自居；總不曾想到，自己只是神明境界裏的一名空空妙手。但他對着這些石頭，自得其樂，與世無爭，從來不曾因為這些石頭而感到煩惱。

我的另一位朋友，就沒有他那般幸運了。這位朋友常選取自己喜愛的樂曲，填入中文歌詞來唱。他從日本學校的音樂課本裏，選出一些瑞士民歌、匈牙利民歌，填入中文歌詞，用作抒情歌、遊戲歌，集印成冊。有些民教團體，選印了他的幾首歌曲，教兒童唱遊，他就非常生氣；認為版權被人侵佔，終日大發牢騷，生活之中，充滿煩惱。

我提醒他，此時此地，為版權而煩惱，實在是自討苦吃之事。姑無論版權法將來判定誰是誰非，在目前，最重要的還是先練成達觀的見解。倘若終日發牢騷，生活就常在痛苦之中，版權法也難以救命。

例如，我所養的母雞生了蛋，我所種的木瓜結了果，這些蛋與瓜都是我栽培出來；但我自己並不能生蛋，我自己也不能結出木瓜。我只是一個媒介，並非蛋與瓜的創造者；我應該感謝造物主的恩賜，而不應以創造者自居。

唐朝文人韓愈（公元七六八年至八二四年），曾這樣寫：

「世有伯樂，然後有千里馬。千里馬常有，而伯樂不常有；故雖有名馬，只辱於奴隸人之手，駢死於槽櫪之間，不以千里稱也。」——這裏所說，千里馬要靠能相馬的伯樂去選拔出來；若無相馬的伯樂，則無千里馬之出現。但，伯樂只是能選千里馬，並不能創造千里馬。伯樂自己也當然明白，千里馬原是神明所創造，他自己絕對不能以創造者自居。

藝術工作者實在是從神明境界中的「無字天書」裏偷取一鱗片爪，加以整理而成爲藝術作品。其目的乃是要讓眾人由此作品窺見神明境界之壯麗；因而心嚮往之，品格逐得潛移默化，朝向光明發展。藝術工作者是擔任了媒介工作，並沒有什麼了不起的成就，也沒有什麼值得自豪之處。真正的藝術工作者，永遠不會驕傲，原因乃由於此。那些自以爲了不起的人們，根本還未見過神明境界的壯麗；難怪稍有表現，就自鳴得意，自命不凡。他們實屬幼稚無知，我們不應藐視他們，而應憐憫他們。

且看那些偉大的作曲者的工作態度，就可明白藝人的德性：韓德爾作神劇「救世主」，執筆之前，必先誠心禱告。海頓作神劇「創世記」，每天早晨都求神賜他以樂思。舒伯特承認，只在

全心全意感到與神明同在之時，乃能作出聖母頌曲。在造物主的面前，無人敢自命能隨意創作；

一切作品之完成，全是來自神明的恩賜。未曾獲得神明的准許，雖然勤勉，盡屬徒勞。

真正藝人的內心，充滿了謙遜的德性，永不會以創造者自居。因為謙遜，所以既不會傲視同

儕，也不會感到受人欺負；故不會終日給煩惱所纏。

三　音樂的效能

五　伯樂的感慨

伯樂是天上的星名，掌管天馬。春秋時代，秦穆公（公元前六五九年至六二一年在位）之時，孫陽善相馬，遂被尊稱爲伯樂。「韓詩外傳」云，「使驥不得伯樂，安得千里之足」；這是說，如果良馬沒有遇到伯樂，怎能成爲千里馬呢？

其實，並不見得只是伯樂要找千里馬，千里馬也要找伯樂。誰是賓，誰是主，實在是互爲因果。請看孫陽生平的一段軼事：

「嘗過虞坂，有騏驥伏鹽車下，見伯樂而長鳴。伯樂下車泣之。驥乃俯而噴，仰而鳴，聲聞於天」。──這裏所記的是說，有一次伯樂乘車經過虞坂，鹽車下伏着一匹良馬。它看見伯樂，便嘶叫起來。伯樂下車，前去撫慰它。這匹馬俯身噴氣，仰首嘶鳴，聲音非常雄壯。後來這匹馬是否成爲千里馬，記載裏並無提及；但我們可以看到，馬兒在尋找能愛護它的人，伯樂則有仁愛之心，使馬兒喜歡親近他，這是能把馬兒訓練成材的開端。

伯樂到底如何相馬的呢？「列子·說符篇」，有下列的記述：

秦穆公認為伯樂年紀老了，乃問他，在他的子孫之中，並無相馬的高手；但他有一位家務助手，姓九方，名皋，相馬很有心得。伯樂說，他的子孫之中，並無相馬的高手；但他有一位家務助手，姓九方，名皋，相馬很有心得。秦穆公於是命九方皋去替他尋找良馬。三個月後，回報說，已經找到一匹黃色的雌馬。把馬帶到來，卻是一匹黑色的雄馬。秦穆公甚不高興，責怪伯樂：「你所推薦的這位相馬的人，連馬的性別與毛色都分不清，實在夠糊塗了！還能夠相得良馬麼？」（這就是名諺「牝牡驪黃」的來源，即是說，雌雄黑黃都分不清楚。）

伯樂不勝感慨，為之解說道，「九方皋相馬，精深如此，實在遠勝於我了！」伯樂所說的話，其原文是，「若皋之所觀，天機也。得其精而忘其粗，見其所見，不見其所不見；視其所視，而遺其所不視。若皋之相者，乃有貴乎馬者也。」──這裏所說的「天機」，是指精深而重於外在之才華。雌雄毛色，只是粗糙與外在的形貌。相良馬，只重視其內在的才華，不是重視其外在的形貌。九方皋的相馬技術，實在是超凡入聖了！後來，這四馬果然是稀有的駿馬。

上一段記述，乃是說明內在重於外在，不可徒然以貌取人。然而，找到了良馬，只是一個開端而已；若果不加以栽培訓練，則仍然沒有成績可見。韓愈說得好，「雖有名馬，只辱於奴隸人之手，駢死於槽櫪之間，不以千里稱也」。千里馬之所以能成為千里馬，天賦才華，機緣際遇，

後天教育，三者不能缺一；尤其是後天教育，沒有了它，根本就絕無成績可見。

下列的一段音樂軼事，可以爲證：

在唐朝第八位皇帝代宗之時，女歌者張紅紅，原本是貧家女兒，以歌聲嘹亮，獲得精通音樂的韋青將軍所賞識，親自教導她。她勤勉慧敏，藝能精進。當時有一位樂工，自己作了一首新歌，名爲「長命西河女」，準備在御前演唱，先奏唱給韋青將軍聽，以求指正。韋青將軍使張紅紅在屏風後細聽，張紅紅則用小豆記其節奏。樂工奏唱完畢，韋將軍入屏風後問張紅紅，紅紅說，已經聽清楚，也記清楚了。於是，韋將軍便給那位樂工開玩笑，說，「這首並非新作的樂曲，因爲我的女弟子早已唱奏熟了。」於是，命張紅紅在屏風後，把全音樂曲唱奏出來。樂工聞之，敬服不已；並且說，樂曲裏本來有一處，節拍不穩當，現在卻已替他改好了。後來，張紅紅被召入宮中，號爲「記曲娘子」，升爲才人（「樂府雜錄」）。

事實上，音樂奇才有如千里馬，不論何時何地，不論古今中外，都有存在；只等候有更多的伯樂與九方皋，來把他們尋獲，然後不至於埋沒良材。我們應該努力發現他們，愛護他們，栽培他們；好讓樂教之光，輝耀寰宇。

六　揚人之善

「幾度見詩詩盡好，及觀標格過於詩。平生不解藏人善，到處逢人說項斯。」——這是唐朝名士楊敬之的一首詩。當時，項斯初到長安，並未爲人認識。他持卷拜謁楊敬之，敬之愛其才華，以此詩贈他，使他立刻受到文壇各人尊重；這是揚人之善的佳話，世人傳誦至今，已歷千餘年了。（標格的標字，左側從手，是高舉之意。管子云，「標然若秋雲之遠」。標格是指崇高的品格，常被寫爲標格；雖然也解得通，但並非正確。）

清朝藝人鄭燮（板橋），寄給其弟的信中，有一段很坦白的話，值得我們細讀：

以人爲可愛，而我亦可愛矣。以人爲可惡，而我亦可惡矣。東坡一生，覺得世上沒有不好的人，最是他好處。愚兄平生謾罵無禮；然人有一才一技之長，一行一善之美，未嘗不嘖嘖稱道。橐中數千金，隨手散盡，愛人故也。至於缺阬欹危之處，亦往往得人

之力。……愛人是好處，罵人是不好處。東坡以此受病，況板橋乎！老弟亦當時勤我。

宋朝詞人辛棄疾說得好，「我見青山多嫵媚，料青山見我應如是；情與貌，略相似。」這是仁者見仁，智者見智的道理；先有和諧的心境，然後能有推己及人的情懷，人間的溫暖，就是從和諧產生出來的。

有一則笑話，說及天堂與地獄的分別，甚具至理：地獄之中，眾人共桌吃飯。各人手上所執的筷子太長，夾到食品而無法放進自己口裏，於是人人挨餓，愁眉苦臉。天堂之中，眾人的筷子也是很長，各人夾到食品，都放進別人口裏，於是人人快樂，個個開心。這則笑話，說明自私則人人受苦，助人則人人快樂。揚人之善，成人之美，就是天堂的生活。

其實，地獄中各人，手執長筷，夾到食品無法放進自己口裏，於是哭喪着臉，這還不算太壞。更有惡劣的情況，是他們自己吃不到食品，便用長筷子去刺傷別人，以免別人來分薄了自己的利益。為了爭奪利益，他們慣用仇恨的眼光來評估一切。他們以害人為快樂，生活的原則是「唯我獨尊」。

我曾見過兩犬追逐一兔，後犬自知落伍，便即轉頭來咬前犬的腿；它認為，「我失敗了，你也不應得勝！」這是禽獸的生活習慣。人們學它，就連禽獸都不如了。

但在地獄之中，也有互相勾結，互相對抗的情況；他們的生活標準不是行善而是作惡，不是和諧而是衝突。這種習慣，表現於音樂藝術之中，就全部是尖銳的噪音。

在許多現代音樂作品裏，可以見到不協和絃之堆積，各種音色之混雜，自由節奏之交錯，爲同調性之集合，極端高低的並用，強弱突變的進行。現代作者之所以多用這些不協和的材料，爲的是認定它們具有前所未見的刺激力量，用了它們，便可震人耳目；卻沒有想到，它們可能爲世人帶來災難。因爲求取更多的興奮，進而吸毒，變爲麻醉，終於使人喪失理性，損害生命。

恰似人們使用藥品裏的興奮劑，以爲它可產生神奇的力量，總沒想到這乃是違反自然的行爲。事

實上，不協和的音樂，其刺激力足以引起生理上的失調。人們皆是血肉之軀，因受刺激而變爲興奮，因興奮而變爲狂亂，受到擾亂，音樂的功能，也給粉碎了！

聽眾們都有同樣的感受，就是聽了這些不協和的現代音樂，就感到精神不安，食不下咽。事

音樂裏的不協和成份，有如戲劇中的反派角色，其存在價值，乃在於襯托正派角色，恰似黑暗之襯托光明。倘若不協和的成份太多，就等於反派角色佔了上風；本來這樣可以更增緊張效果，又可使人盼望解決時刻之到臨；但久而不決，光明常被掩埋，正義永不伸張，則立刻引起反感。宇宙之中，大地之上，萬物皆向光明而拒黑暗，人心皆向善美而斥罪惡；所以，愛人，助人，乃是至高的品德。音樂的作用，乃是歌頌和諧，要把善與美的精神發揚，務使善美充實於每個人的生活之內。

縱使處處都吹遍了罪惡的腥風，我們仍該站立場，要把和諧的光輝廣為散播。只有遍佈和諧的氣氛，乃能創出至善至美的境界，使人人生活在人間，有如生活在天堂一樣。

七　墨子非樂

在大雨中，我的朋友所持的自動傘，突然斷了彈簧，他手忙腳亂，總無法令它張開；於是被淋得似落湯雞，好不狼狽！看來，這乃是自動傘的報仇雪恨行為。我對自動傘，素無好感；因為它的構造設計，完全違背自然法則。普通的雨傘，在被使用之時，張開來，緊張地克盡厥職；使用完畢，便是休憩時間。自動傘則與此相反，它在工作完成，收起來之時，彈簧乃被拉得緊緊，日以繼夜，都在緊張地期待，期待，期待到那按掣的剎那，才得鬆弛下來；這實在是虐待！久積怨恨，到了大雨時刻，彈簧折斷，把傘主淋得死去活來，不亦快哉！

自動傘的構造設計，全是墨子的生活方式。

墨子（墨翟）約生於孔子逝世後十餘年（孔子生於公元前五五一年），他的主張是節儉，兼愛，尚賢，貴義；力主實幹，苦幹，硬幹，輕視感情，重視功利。他反對生活之中有音樂存在，其理由是：

㈠製造樂器，耗費錢財，比不上製造舟車衣服之有實用價值。

㈡演奏音樂，損耗人力，耕織工作，必蒙損夫。

㈢聽賞音樂，費時失事，生產受阻，錢財也減少了。

他認定，要與天下之利，要除天下之害，必須禁止音樂。

程繁問墨子，聽音樂可以舒展身心；如果不許眾人聽音樂，豈不是要馬拖車而不歇息，把弓拉緊而不放鬆嗎？人爲血肉之軀，如何能做得到呢？（這些說話，在「三辯」中的原文是「猶馬駕而不稅，弓張而不弛，無乃非有血氣者之所能至邪？」）

墨子的答覆，較爲空洞；只是說，從歷代史實可見，音樂愈多，國之治理愈差；由此看來，音樂並無好處。

我也有一些墨子類型的朋友。他們自律甚嚴，不苟言笑，奮力工作，不怕勞苦，做事認眞，令人敬佩；可惜的是，處事苛刻，欠缺融和，在生活中，常以實用爲上。下列數則小事，可以爲例：

他看見母貓靜坐，把尾巴左右擺動，讓兩隻小貓跳躍撲捉，便不勝厭惡地嘆氣「無聊！無聊！」

他聽人誦楊萬里的詩「初夏睡起」，誦到後半，「日長睡起無情思，閒看兒童捉柳花」，他就忍不住搖頭嘆息，「勤有功，戲無益。如此無聊，實在辜負大好時光了！」

在「論語」中，他讀到孔子讚美曾點的見解，要在暮春三月，天氣暖和，換了春天的衣服，偕同十多位青少年人，到沂水游泳，又去遊覽名勝，乘涼吟詠，漫步而歸。（原文是「暮春者，春服既成，冠者五、六人，童子六、七人，浴乎沂，風乎舞雩，詠而歸」，見「論語·先進篇」。）他就認為，這是費時失事的生活；孔子居然讚美它，真是糊塗極了！

當他讀辛稼軒的詞「清平樂」後闋，他就更為氣惱：「大兒鋤豆溪東，中兒正織雞籠，最是小兒無賴，溪頭看剝蓮蓬。」他借「三字經」的名句來抒洩氣憤，「養不教，父之過；教不嚴，師之惰！」——這是墨子的習慣。人生本來要勤勞工作，何以有這等無聊的詩詞去歌頌無聊的情事！因此，看見人在池中養錦鯉，在園中植荳花，他就暗自嘆氣，「錦鯉，荳花，色彩雖然華美，但不能供人食用，有何價值之可言！」——這使我想起了一則故事：一位牧師去到非洲傳教，向土人間，「前月來此傳教的一位牧師，給你們的印象如何？」土人們答，「味道不錯，只嫌雙腿瘦了些。」——這與墨子的見解，不是很接近嗎？

墨子認為人生需要不停地工作，不應休息，更不應享樂。倘若有一個大房間，墨子必要把東西塞滿，不留空位，以免荒廢了可用的地方。墨子是只見有形之利而不見無形之益；所以屬於眼光狹窄的學者。

荀子的「樂論篇」，是以駁斥墨子「非樂」的見解。荀子說，「樂者，聖人之所樂也，而可

以善民心。其感人深，其移風俗易；故先王導之以禮樂而民和睦。夫民有好惡之情而無喜怒之應，則亂；先王惡其亂也，故修其行，正其樂而天下順焉。」

關於禮與樂的相輔進行，荀子說，「樂合同，禮別異；禮樂之統，管乎人心矣。窮本極變，樂之情也；着誠去僞，禮之經也。墨子非之，幾遇刑也。」——這是說，禮樂本來相輔而行，墨子卻要反對音樂，就應當受刑罰。

荀子「樂論篇」又說，「樂行而志清，禮修而行成，耳目聰明，血氣和平，移風易俗，天下皆寧；美善相樂。」——這裏所提出的「美善相樂」，乃是墨子無法達到的境界。

墨子只知實用，全然不懂藝術；所以荀子評他「蔽於用而不知文」。又說「墨子之非樂也，則使天下亂；墨子之節用也，則使天下貧。」（「富國篇」）過份側重實用，精神生活空虛；這樣的人生，就是貧乏的人生。

八 非十二子

這是荀卿所寫的一篇文章，斥責十二位著名學者的過失，故題爲「非十二子」。

荀卿名況，約在公元前三一三年（即孔子逝世後一三八年）生於戰國時代的趙國。才學淵博，在秦國以儒學遊說昭王，不蒙採納。回到趙國，遊說孝成王，也不受重用。五十歲乃到齊國，因老誠持重，被尊爲祭酒（即是大夫之長），有爵位而無實權；於是去到楚國，丞相春申君（黃歇）任他爲蘭陵令（今山東、襄莊東南之地）。春申君被殺，荀卿罷官，在蘭陵講學著書，推崇儒、墨道德之行事，倡性惡之說；其著名的弟子有韓非、李斯。

我國在宋朝、明朝，理學盛行，儒者推崇孔子與孟子。荀子的性惡說與孟子的性善說相背馳；故其著述深爲儒家所厭棄。直至清朝，樸學家興起，荀子的著述，乃重新獲得重視。荀子的性惡說，力主制法度以化性爲善，這種見解足以補儒、墨之不足。荀子的理論，實在與儒家思想不是相剋而是相生；不是相對，乃是相成。他的著述，極有深度。他所著的各篇……

「性惡」、「正名」、「解蔽」、「富國」、「天論」、「正論」、「勸學」、「禮論」、「樂

論」（見前章「墨子非樂」），皆有精闢的言論。他批評十二位學者，自有其獨到的見解。下列

是「非十二子」篇中的概要（他將十二位學者分爲六組，每組二人，列舉他們的錯誤之處，指他

們皆是「興邪說以欺世人，鼓姦言以亂天下」）：

㈠它囂，魏牟——放縱性情，任意妄爲，行同禽獸，不合文治。（這是評他們的行爲放縱不

檢，不合文義，不通治道。）

㈡陳仲，史䲡——矯揉造作，求異於人，自命高超，不明義理。（這是評他們但求與人不

同，而不明忠孝之義。）

㈢墨翟，宋鈃——重視功用，過份儉約，君臣上下，不別尊卑。（這是評他們只知勤儉，不

顧身份，只見有形之利而不見無形之益。）

㈣慎到，田駢——不循舊法，自創新途，空言崇法，實不守法。（這是評他們好高騖遠，失

去正途，雖有理論，不切實用。）

㈤惠施，鄧析——不守王法，不遵禮義，好談怪說，巧辯欺人。（這是評他們怪說奇詞，毫

無實質，好事無功，難以治國。）

㈥子思，孟軻——略效先王，不知正統，聞見雜博，自吹自捧。（這是評他們有才能，有大

志，但是華而不實，不合潮流。）

荀子的結論是：遠則應該效法舜、禹的制度，近則應該遵行孔子、子弓的道理；必須清除這十二人的言論，乃可免去天下的禍害。

荀子這種憤世嫉俗的態度，可能是由於長久鬱鬱不得志所造成，批評他人之時，就措詞尖刻，不留餘地。子思是孔子的孫（名伋）受教於曾子，後來的學者，考據此篇文章，原為「十子」；增加了子思，孟軻，可能是後來荀子的兩位弟子（韓非，李斯）所添上。倘若真是如此，兩位弟子也必定是根據其師平日的言談而來；仍然是秉承師訓。

荀子這兩位弟子的生平如下：

韓非，生於公元前二八○年，卒於公元前二三三年，為韓國貴族，是戰國時代末期的思想家。他重視法治，主張用戰爭來實現統一，獲得秦始皇的賞識，被邀到秦國去；但被陷下獄。李斯使人送毒藥給他，在獄中自殺。

李斯，生年不詳，卒於公元前二○八年，是楚國上蔡人。以其法治主張，獲得秦始皇重用。統一六國之後，任為丞相；是他主理焚詩書的工作。因與宦官趙高爭權，被趙高誣其子通盜，將他腰斬於咸陽市，並滅其三族（三族是指父、子、孫的全部兄弟）。

兩位弟子都因為與人爭奪權勢，不得善終；宋朝學者蘇軾，在「荀卿論」中，將這種災禍的

思，有失敦厚。後來的學者，都是人人尊崇的聖人。荀子評他們不知正統，不合潮流；孟軻，受教於子思，後世稱為「亞聖」；慢，後世稱為「述聖」；孟軻，受教於子

責任，全部歸到荀子身上。他認爲：荀子「喜爲異說而不讓，敢爲高論而不顧，其言愚人之所驚，小人之所喜也。子思、孟軻，世之所謂賢人君子也；荀卿獨曰：亂天下者，子思、孟軻也。天下之人，如此其眾也；仁人義士，如此其多也；荀卿獨曰：人性惡，桀、紂，性也；堯、舜，僞也。由是觀之，意其爲人，必也剛愎不遜而自許太過；彼李斯者，又特甚者耳。」「彼見其師歷詆天下之賢人以自是其愚，以爲古先聖王，皆無足法者。不知荀卿特以快一時之論，而不自知其禍之至於此也。」「荀卿明王道，述禮樂，而李斯以其學亂天下；其高談異論，有以激之也。」

——這是說，李斯的胡作非爲，實在是受其師所激發。

荀子的才學很高，只因平生不得志，在滿腹牢騷之餘，養成了尖刻批評的習慣。從儒家精神看來，這是有違忠恕之道，所以種下惡果。我們今日可以清楚地看到，當一個人用一隻手指，指着別人大罵之時，他自己的手就同時有三隻手指，指向他自己，代替別人回敬他三倍。凡罵人者都該反省：「自己也在挨罵，何必罵別人呢？」

九 太湖種石

太湖是我國著名的湖，位跨江蘇、浙江兩省。春秋時代，吳、越兩國，是用太湖為邊界。此湖面積三萬六千頃，湖水東溢為劉河、黃埔、吳淞諸水，分注入長江。湖中島嶼凡十餘，以東西洞庭及馬蹟三山為最著名。瀕湖皆為肥沃之地；江、浙二省的富庶，有賴此湖。

太湖水清山秀，世稱洞天福地。太湖所產之石，最為著名。「揚州畫舫錄」的記載云：「太湖石乃太湖中之石骨，浪激波滌，年久，孔穴自生。」因為太湖石，素為藝林所重視，故有人將石放入太湖裏，讓它受波浪侵蝕，經過一段悠長的歲月，便成珍品；這便是「太湖種石」。

古來藝人，愛石的甚多。宋朝詩人陸游說，「花如解語猶多事，石不能言最可人。」藝人們對於石的穩重、沉默，都常予以至高的讚美。

宋朝藝人米芾（元章），愛石成癖，世人稱他為米顛。他出生於襄陽，故亦稱為米襄陽。他所畫的山水人物，自成一家；愛金石古器，尤喜奇石。有一次，他搜羅得奇石，設席向石禮拜，尊

稱之爲石兄；後人把「元章拜石」之事，傳爲美談。他認爲石之最珍貴者，在於具備四個特點，就是瘦、皺、漏、透。太湖所種的石，能兼備這四個優點；故最獲藝人傾慕，每於興建園林，便爭相羅致。

宋朝文人蘇軾（東坡）之愛石，又另有妙境。鄭板橋云，「東坡繪石，石文而醜。一醜字，則石之千態萬狀，皆從此出。彼元章但知好之爲好，而不知醜劣之中有至好也。東坡胸次，其造化之鑪冶乎！」——能從美中見美，是藝人的眼光獨到。更優秀的藝人則能從醜中見美，再進一步，能化醜爲美。這種點石成金的超凡本領，胸襟必須廣濶，然後可以到達此一境界。鄭板橋繪石與竹，其所題的詩句，都側重這點；請錄數則爲例證：

竹君子，石大人，千歲友，四時春。

石依於竹，竹依於石；弱草靡花，夾雜不得。

竹枝石塊兩相宜，羣卉羣芳盡棄之。春夏秋時全不變，雪中風味更清奇。

咬定青山不放鬆，立根原在破岩中。千磨萬擊還堅靭，任爾東西南北風。

石與竹的穩重與堅靭，乃是藝人全心嚮往的德性。

太湖種石，正如地窖藏酒，深海養珠，高山植林；都須假以年月，實在無法速成。在急功近利的世人看來，這些都是難以了解的愚笨行爲。且看歐洲文藝復興期間羅馬的砌石壁畫以及米蓋

朗琪羅所繪的油彩壁畫，一幅作品之完成，乃是作者全心全力的結晶，卻不是苟且塞責的製作；藝人與畫匠的區別，就在於此。

十六世紀，義大利製造提琴的家族阿瑪蒂，其名師常是親入林中，用鎚敲擊樹幹，聽其振動聲響，驗其木質紋理；選得好木材，便把木板貯藏起來，讓它慢慢變為乾燥，若干年份之後，乃用之製琴。祖先蒐集材料，兒孫乃得應用；一件作品之完成，要經過多少歲月！太湖種石，與此相同；今人可能說是愚笨，但其穩重與堅忍的精神，卻值得我們深深敬佩。

管子有言，「一年之計，莫如種穀；十年之計，莫如種樹；終身之計，莫如樹人。一樹一穫者，穀也；一樹十穫者，木也；一樹百穫者，人也。」——所謂「百年樹人」，便是說，培養起一個人，便可有長期的收穫，不比種穀種木之收益有限。

樹人大計，必須秉持「太湖種石」的精神；急功近利的見解，全不適用。推行樂教，對此必須有深切的認識。

一〇 石山種玉

晉朝，干寶所撰的「搜神記」，有一則「石山種玉」的故事；下列是其概要：

楊伯雍侍親甚孝，父母逝世之後，均營葬於無終山，他就在這山上居住。無終山多石而缺水，來往行人，甚以爲苦；伯雍就在路邊設茶水站，以助行人。有一天，一位過路人來飲水之後，送他一斗石子，說，這些石子，可以種玉。伯雍把石子種在山上，果然長出許多晶瑩的玉。

天子聞之，甚覺詫異；知其爲人善良，拜他爲大夫，並於種玉地方的四角，築起石柱，把中央的一頃地，稱爲玉田。

北魏，酈道元「水經注」謂「搜神記」所載的玉田，已經不知所在。故事中的主人，姓名不是楊伯雍而是陽翁伯。考查族譜記錄，陽翁伯是周景王的孫，因所封的采邑是陽樊，故以陽爲姓。翁伯平日仁愛爲懷，助人爲樂，故天賜玉田。

這一則神話，且不管其主人姓名爲何，其情節卻有値得信服之處。因爲居住在石山之上而能

秉持其孝親的心願，助人為樂，當然可獲善果。他能不畏辛勞，從石叢中採得玉石，乃是合理之事。這種因果循環，石能種玉，說來使人詫異；但，「種瓜得瓜」，則是人人慣見的事實。王文山先生寫了一首很單純的歌詞：

種瓜得瓜，種豆得豆。

要得好瓜和好豆，選種要選第一流。

不畏艱辛，深耕易耨。

根絕病蟲害，未雨先綢繆，

澆水施肥除草無時休。

不必揠苗助長，任他發展自由。

現在怎麼種，將來怎麼收。

借此歌詞來解說我們的音樂教育，實在甚為恰當。我們的樂教園地中，喜愛高談濶論的人不少；他們認為必須趕上世界潮流，發展無調音樂。為了鼓勵自由創作而忽視了培植根基，只是插滿塑膠的花果在枝頭，常用揠苗助長的虛偽好形象；到頭來，我們的優秀人才，元氣大傷，實在可惜！

佛家的因果偈語云：

若問前生因，今生受者是。

欲知來生果，今生作者是。

套用這四句偈語來說明我們的音樂教育，便是：

若問昔日因，今日受者是。

欲知來日果，今日作者是。

因果循環，乃是生命的自然法則。不問收穫，只問耕耘的人，最有福氣；因為他的勤勞與堅貞，必能把命運由壞轉好。那位善心的老人，秉其愛心，收養了那隻癩皮鷄與醜黑鴨，被人人嘲笑，說他是大傻瓜。怎曉得那隻癩皮鷄長大之後，竟是壯健的雄鷄；每天早晨，它那宏亮的啼聲，使全村人都聽得到。那隻醜黑鴨長大之後，換了羽毛，竟是全身潔白的天鵝，浮於湖上，使人人都驚嘆其美麗。只要我們常持愛心，緊守信念，紮穩根基，努力向前，則必能化險為夷，轉禍為福；石山種玉，非但可能，且爲至理。何志浩先生的詩云：

過去不播種，現在無結果。

現在不開花，將來那有果？

過去播了種，現在結成果。
現在開好花，將來結好果。

二　聲音氣節

二 瀟灑脫俗

「幾個琅玕幾點苔，勝他五色筆花開。分明滿幅蕭蕭響，似帶江南風雨來。」這是清朝詩人王安琨題墨竹圖的詩句。圖中所寫，是竹樹之下，幾顆石，幾點苔，使觀者宛如聽到蕭蕭的風雨之聲。眼何以能聽？這乃是瀟灑的筆法帶引觀者從內心體會藝術境界。中國書畫之所以能具有崇高的價值，其因在此。

瀟灑脫俗的筆法，與濃密繁複的筆法相反；前者有如麗質天生的美人，教人一見就心悅神怡；後者好比滿頭金飾的醜婦，教人一看就心頭作應。前者所具的精練簡潔，並非可以隨手拿來；卻是久經磨練，乃能獲致。

宋朝畫家李成，創用惜墨畫法，與潑墨畫法相反，其原則是，不輕落墨。在空疏的畫面中，表現出寬宏的胸襟，軒昂的氣度；這是能用有限的圖形，顯示出無限的空間。供看的材料不多，而啟發的境界則非常廣濶；這種精簡的表現力，在藝術創作之中，乃是至高的境界。

現代著名的作曲家布洛克（Ernest Block）極推崇一幅中國藝人的墨竹圖，圖上的題字，從

英文譯意，略如下文：

「一二三竿竹，其葉四五六；縱或覺蕭疏，胡為嫌不足。」

這種風格，本屬清朝藝人鄭板橋所有。我也曾翻遍所能找到的板橋畫冊，始終找不到這首詩

句的原文；所以一直懸疑莫決。最近，偶然給我看到板橋題畫詩句的補遺，發現到這詩的原文，

特錄於此，以供參考：

　　一兩三枝竹竿，四五六片竹葉；

　　自然淡淡疏疏，何必重重疊疊？

這四句原詩，實在遠勝譯文。鄭板橋所繪的許多墨竹畫，題字皆甚精簡。今再錄數則於下：

　　敢云少少許，勝人多多許。努力作秋聲，瑤窗弄風雨。

　　天陰作圖畫，紙墨俱潤澤。更愛嫩晴天，寥寥三五筆。

　　一竿瘦，兩竿夠，三竿湊，四竿救。

　　一竹一蘭一石，有節有香有骨。滿堂君子之人，四時清風拂拂。

　　一片青山一片蘭，蘭芳竹翠耐人看。洞庭雲夢三千里，吹滿春風不覺寒。

這些題畫的詩句，皆是說明精簡乃是藝術創作的至高原則——寧樸毋巧，寧淡毋濃。

清朝藝人袁枚（隨園）論詩，也如板橋之畫竹，重視淡與樸。他說，「詩宜樸不宜巧，然必須大巧之樸。詩宜淡不宜濃，然必須濃後之淡。」巧後之樸與濃後之淡，其中蘊藏著作者的技術磨練與品格修養。

鄭板橋自言，「始余畫竹，能少而不能多矣，既而能多矣，又不能少；此層功力，最為難也。近六十外，始知減枝減葉之法。蘇季子曰，簡練以為揣摩；文章繪事，豈有二道？」（註）這裏提及蘇季子之推崇簡練。蘇季子即是戰國時代的蘇秦，他以其高超之見，雄辯之才，兼相六國，聯合抗秦，為後世所稱頌。

唐朝詩人劉禹錫在「陋室銘」說得好，「山不在高，有仙則名；水不在深，有龍則靈；斯是陋室，唯吾德馨。」這說明內在的崇高品格，勝過外在的華麗姿態。

清朝詩人蔣士銓說，「板橋作字如寫蘭，波磔奇古形翩翩。板橋寫蘭如作字，秀葉疏花見姿致。下筆另自成一家，書畫不願常人誇。頹唐偃臥各有態，常人盡笑板橋怪。」板橋被稱為揚州八怪之一；這八位藝人，雖然是怪，卻純真使人喜愛。（註）所謂揚州八怪，是清朝雍正、乾隆間以善畫流寓揚州的八位藝人；他們的名字是：金農、羅聘、鄭燮、李方膺、汪士慎、高翔、黃慎、李鱓。

鄭板橋也有說及宋朝詩人黃庭堅（山谷）與蘇軾（東坡）的書畫特點：「山谷寫字如畫竹，

東坡畫竹如寫字。不比尋常翰墨間，蕭疎各有凌雲意。」

瀟灑脫俗，實在不是只憑技巧磨練得來。技巧只是僕從而已，重要的是乃是那位指揮技巧的

主宰。這位主宰，便是一個人的品格。藝人與工匠的分別，就在於此。

（合唱歌曲造像）

一二 山川勝景

旅遊人士不辭長途跋涉，攀山越嶺，所渴望看到的乃是奇麗的山川勝景。我們聽賞樂曲，無論聽到的是聲樂的四部合唱，或者是器樂的管絃合奏，實在也是同樣地要賞奇麗的山川勝景；其差別之處，只是前者用眼看，後者用耳聽。

這幅桂林的風景（見圖），可以用爲合唱歌曲的造像：峯巒起伏，就是女高音的造形。流水清澈，倒影明亮，就是女低音的造形。依山林木，就是男高音的飄逸線條；依山林木，就是男高音與男低音的化身。風景畫中，最吸引人注意的就是峯巒的線條與水中的倒影。蘇軾讚美廬

山，便是先讚其峯巒側奇麗，「橫看成嶺側成峯，遠近高低各不同。不識廬山眞面目，只緣身在此山中。」合唱團裏的每位唱眾，身在團中，只是擔任唱出其中的一部份；當然無法聽到合唱歌曲的整體。唯有聆聽整個樂曲，然後可以領略全曲的優美；唯有遠看全面景物，然後可以見到廬山的奇麗。

我們吃火腿蛋三明治，上下的兩片麵包，好比女高音與男低音，就等於樂曲的外聲，也就是山川名勝的風景線。火腿蛋是女低音與男高音，就等於樂曲的內聲。如果三明治的兩片麵包不新鮮，發了臭，則夾在其中的火腿蛋，無論多麼美味，也使人難以下咽了。

昔日鋼琴詩人兼作曲家李斯特評曲，就是先看樂曲外聲的線條；倘若外聲進行呆滯，此曲也必呆滯。看樂曲的外聲動態，便可知作曲者的才幹。

歐洲十五世紀的音樂，是用一個曲調爲基礎；對着這個曲調，作出另一個新曲調，當時稱爲「附加的曲調」，後來就普遍稱之爲「對位曲調」。研究這種曲調創作的方法，被稱爲「對位法」。就是由於這種附加另一曲調的作曲方法，發展起來，乃建立了「和聲學」的原則。西方的作曲技術，實在是先有對位法，然後有和聲學。到了十八世紀，巴赫、韓德爾諸名家，作曲之卓越成就，乃是因爲他們能把對位法與和聲學合一運用。現在學習作曲的人，先學和聲，後學對位，就更快捷而便利了。

我們的對聯，是文字運用上的對位技術，與歐洲音樂的對位技術，實有相同的原則。我國文

字，只要有了一句上聯，就可憑藉對偶方法，推敲作出另一句下聯來。根據此種原則，教人對對的口訣很簡明，

例如：「南對北，西對東，嫩綠對嫣紅」，都是很好的提示。加上機智之運用，

常能創出新意，變化多端，趣味無窮。

昔日戴石屏在黃昏散步，偶然得到佳句「夕陽山外山」，因推敲而對出一句「塵世夢中夢」。

他並不滿意這個對句，因為句中並無優美的景色。後來偶在河邊看見潮水初漲，他就悟出「春水

渡傍渡」，認爲此句對「夕陽山外山」，更爲恰當。由此看來，運用巧妙的對位技術，可將一句

詩開展爲整篇詩。同一道理，一個樂句，可用對位技術發展成爲整首樂曲，又由獨唱發展成多聲

部的合唱。

「復齋漫錄」記述宋朝詞人晏殊與王淇步遊池上，見春晚落花，甚有感慨。晏殊說，每得佳

句，就寫在牆上，有時過了一年，都未能對得下聯。例如「無可奈何花落去」，久未能對得下聯

來。王淇立刻爲他對出「似曾相識燕歸來」，獲得晏殊大大的稱許。對聯的技巧，成爲文人雅士

的交誼遊戲。

我國民間詩歌，也常用這種對位技術，作出許多巧妙的對聯。說理的如「竹竿挑筍爺擔子，

禾稈綑秧母抱兒」；諧謔的如「鼠無大小皆稱老，龜有雌雄總姓烏」；拆字的如「此木爲柴山山

出，因火成烟夕夕多」；這些都是先有了一句，就用對位技術推理而作成對偶句。由於才華敏

捷，常有奇妙的創作，使藝文作品琳琅滿目，美不勝收。

清朝詩人張桐城云，「臨水種花知有意，一枝化作兩枝看」；這可以說明對位技術的精神所在，同時也描繪出樂曲結構的造形。袁枚詩云，「生怕芙蓉難照影，自牽魚網打浮萍」；這是用聽音樂的眼光來看景物，實在可愛。

宋朝詩人楊萬里的即景詩，也巧妙地繪出樂曲的形象：

（圖有一定的構圖，曲有一定的形式；先明瞭圖與曲的結構，以後看其畫或聽其樂便易於了解。）

　閉轎那知山色濃，山花影落水田中。

　水中細數千紅紫，點對山花一一同。

（三）版各來圖〔……〕

能用欣賞山川勝景的方法來聽賞樂曲，也就必能用聽賞樂曲的方法來欣賞山川勝景；如此，必可聽得更眞，看得更切，懂得更深。

一三 刻舟求劍

我有一位朋友，很愛唱歌；雖然不曾學過作曲，但他喜歡在工餘之暇，創作歌曲以自娛。他在母親節作了一首歌，用為對母親的獻禮。創作完成，先唱給我聽，其中的「我愛媽媽」唱成「我哀媽媽」；我就提醒他，必須注意字音平仄高低，以免聽者誤會。從此之後，他對字音的高低唱出，特別留心；例如，買花與賣花，飛機與肥雞，蝴蝶飛與母豬肥，他都能處理恰當。

他問我，國音的字，有四聲變化，能否將各音譯成音階裏的音唱出，又可否按字填音以作曲。國音的四聲，通常稱為第一聲，第二聲，第三聲，第四聲；是指陰平，陽平，上聲，去聲（國音裏沒有使用入聲）。這四聲變化，實在是音樂變化；世界各國公認我國語言是音樂化的語言，就是根據此點。這四聲的高低變化，可以用兩句成語的讀音為範本：「山明水秀」，「非常努力」；也可以用四個數目字的讀音為範本：「三零五六」。

我這位朋友，靈機一觸，就把每個字的四個唱音，列成表格。他想，按照表上的音，將歌詞

作曲，必得好效：

（唱音）
2̇ 山 非 三
i 明 常 零
4 水 努 五
7 秀 力 六

他再想了一想，又感到懷疑；因爲每個字的四聲都是這四個音，如何能把音階裏的音都用出來呢？

其實，一個字的四聲變化，其高低關係，皆由比較而來，並非絕對的高度。四聲變化的原則，可以指引我們處理詞與曲的關係；但不能靠它來作出一首好歌。樂曲是跟隨歌詞裏的感情變化而運行，並不是只依各個字的高低而活動。如果逐個字去配音唱出，就根本不能成爲一首歌。

試將最優美的蛾眉、鳳眼、懸膽鼻、櫻桃口，拼起來看看，能否成爲一幅美人圖；便可明白局部與整體，到底有何關係了。

他聽人說，粵語的每個字不止有四聲而是有九聲；於是問我，「這九聲如何讀出？」 我就

為他解說：

粵語的每字有九聲，就是指陰的平、上、去、入；陽的平、上、去、入。入聲共有三個，就是「陰入」與「陽入」之間，還有一個「中入」。請看下表：

（陰）平上去入	（陽）平上去入	（陰入）	（中入）	（陽入）
因隱印一	人引双日	一	○	日
詩史試惜	時市事蝕	惜	錫	蝕
中總種竹	○○仲逐	竹	○	逐
深審滲濕	岑○甚十	濕	○	十
東懂凍督	○○動讀	督	○	讀
分粉訓忽	焚憤份罰	忽	○	罰
（唱音）2 i 6 20	3 4 7 60	20	10	60

表內所列的〇，是有這個讀音而無這個實字。大體看來，「中入」實在常是有音無字。

「入聲」實爲合口的短音，所以譯爲唱音，便寫成半拍的短音。明朝，釋眞空的「玉鑰匙歌訣」，把四聲解說是：

平聲平道莫低昂，上聲高呼猛烈強。

去聲分明哀遠道，入聲短促急收藏。

在表中所列，「中入」的唱音，與「陰上」的唱音；「陽入」的唱音，與「陰去」的唱音；其高低完全相同，所不同者，只是聲音的長短。在唱歌時，如果把入聲字音拉長，就失去入聲原有的效果了。

如果要用數目字的讀音來幫助陰陽的八聲讀法，可以用粵音讀出3941．0526。實在說來，粵音雖言一字有九聲，除了長短的變化，只有六聲而已。

我這位朋友，得聞此說，就問，「如果將每個字的六聲，譯成唱音，列爲表格，按字配音以作曲，豈不利便？」

我告訴他，這個設計，恰如「刻舟求劍」。

「刻舟求劍」這句成語，出自「呂氏春秋」的「察今」篇，所說的是：楚國有人搭船渡江，一不小心，把他的劍由船舷跌入水中；他就在船舷刻了記號。待船泊了岸，他就從所刻的記號之

處，入水尋劍。船已行而劍不行，如此怎能尋得失劍呢？

歌曲之中，字音的高低變化，繼續流動不停；恰如渡江的船。要在流動進行的歌裏，找尋固定不動的字音，當然無法達成。

一個字音的高低，實在並非絕對，而是由於比較得來。歌曲之中，某個字音之所以成爲高音，只因在它前後的字音比它低，襯托得它成爲高音；它本身的音是否很高，並無絕對的標準。

社會生活裏的人際關係，亦皆如此。所在的環境有了變化，人與人的關係也就有了變化。不同環境，不同關係，不同感情，不同反應，自然就有不同的表現。歌詞與樂曲的結合，便是如此。作曲者必須細察歌詞整體的內容而不是只顧歌詞裏的每一個字。這種倫理的關係，乃是生於自然的需要，我們不應視爲煩擾。

鄰居的小弟弟向我訴苦，說，家中各人對他的父親，有許多不同的稱呼，使他厭煩得很。有人叫他的父親做哥哥，又有人叫他做弟弟；有人叫他做伯伯，又有人叫他做叔叔；有人叫他做舅父，有人叫他做爺爺；實在說來，乾脆叫他的名字，豈不簡單清楚！我問，「你叫他做什麼？」他答，「叫他爸爸呀！」「你爸爸叫什麼名字？」「我不知道呀！」

許多人都是如此胡塗的！不知道名字，便是事理不明；要直呼名字，便是倫理不清。名字是必須知道，在不同場合，要用不同稱呼，也是必須知道；二者不能缺一。明白了此，就不會因四

聲變化或九聲變化而生煩厭，也不會因不同譜表的不同讀法而覺苦惱，也不會因固定唱名與首調唱名之並存而感困擾了。

一四 未及深思

歌者唱詩，誦者讀文，總是照章行事，懶再深思；於是常鬧笑話而不自知。例如：

韋瀚章作詞，黃自作曲的「農歌」裏，有句云，「東風吹人不覺寒，辛苦農夫好耕田。」歌本印了「東風吹入」，若加深思，必能發現句法不通；但，老師照教，學生照唱，一直照樣錯下去。

劉雪厂作詞，黃自作曲的「農家樂」，開始的一句是「農家樂，熟似孟秋多」。在最初印行之時就錯印爲「熟是孟秋多」，居然一直給人唱錯了三十多年，而沒有人提出質問。十年前，我在香港面詢韋瀚章先生（因爲當年他是復興音樂課本的編輯之一），他認爲該教本在初版之時，就因校對疏忽，造成此錯。我在編此曲爲混聲合唱之時，已經爲之訂正；但要洗清錯誤的習慣，還須等候一段長時間。

韋瀚章作詞的「採蓮謠」，黃自、陳田鶴、劉雪厂，都曾爲之作曲。歌詞裏，有「紅花艷，

白花嬌」，也有「白花艷，紅花嬌」，使唱者頗爲困惑。十多年前，我請韋先生作一決定；到底

何者艷？何者嬌？以免眾人爭論。終於決定「紅花艷，白花嬌」；但，許多人仍然是按照不同版

本，有不同的唱法。

何志浩先生爲「蒙古民歌」配詞爲「蒙古草原」，其中有句云，「風吹草低來情哥」；這是

根據描寫草原的名句「風吹草低見牛羊」而來。但，一般版本常有疏忽，總是印爲「風吹草地來

情哥」；這就失去了詩情畫意，變作平庸的牧童口占句子。然而唱者們只是照章辦事，未及深

思。

那些唐詩的語譯文字，這種漫不經心的習慣，隨處可見。例如，李頎的「聽董大彈胡笳弄」

有句云，「長風吹林雨墮瓦」。譯文的人，沒有想到這是描寫古琴奏出風吹林木以及雨灑屋瓦的

聲音；卻譯爲「雨點把瓦片打了下來」，實在胡塗得很了！

王之渙的「出塞」（另名「涼州詞」），一般版本都是這樣寫：「黃河遠上白雲間，一片孤城

萬仞山。羌笛何須怨楊柳，春風不度玉門關」。詩中的孤城，是指甘肅省武威縣的涼州城。那邊

根本沒有黃河，只有一片荒山大漠，風捲黃沙直上雲間，乃是蒼涼景象。第一句經過考查，實在

是「黃沙遠上白雲間」；可是，眾人未及深思，已經慣了念爲「黃河」了。譯者因爲不曉得「折

楊柳」是古代笛曲的名稱，所以譯爲「羌笛何必怨恨楊柳啊！」這就使讀者不知所謂了。

昔日北洋軍閥爭地盤，以致內戰頻盈。外國記者在戰場找到一封信，信內有云，「昨日肉搏

四方城，使我全軍覆沒。請借薪兩月，否則不堪應戰矣。」這明明是打牌輸光了，寫信借錢做賭本；但外國記者對中文認識不深，也未及深思，就報導是軍人借糧，威脅罷戰。國人看了，無不捧腹大笑。

美國一位老人，年齡一百二十歲。他告訴記者，其長壽秘訣是兩句話：

Keep your head cold,
Keep your feet warm.

記者為之譯成「頭要冷，腳要暖」，又為其解釋云，「頭冷則血液下降，腳暖則血液上升；如此，血液循環良好，健康也就良好了」。

這句譯文，實在未夠深入。

原文第一句尾的 cold（冰冷），實在應該是 cool（清涼）；因為，倘是 cold，則與它相對的後句結尾，應為 hot（熱），而不是 warm（溫暖）。譯文應該是「頭腦要保持冷靜，雙腳要保持溫暖」。頭腦冷靜，便不致血液沸騰；心平氣和，便可免患腦沖血。一般人因受刺激而致血管破裂，造成半身不遂，皆是由於頭腦不夠冷靜，心氣不夠平和。三國時代的周瑜，就是因為不能冷靜，經不起諸葛亮的三次氣惱，結果是把性命賠掉。

至於雙腳保持溫暖，則蘊藏着更曲折的涵義；很可能使粗心的人，走進森林看不見柴。請借

一段對話以說明之：

一位推銷單人床的經紀，勸人要夫妻分床睡覺，以保身心健康。那位太太就問他，「分床睡覺，我的雙腳該放在何處？」

如何使雙腳溫暖？睡前用溫水浸腳，乃是權宜之計。老人所說的秘訣，實在指要有親愛的人為伴；即是說，長壽之方，不可缺少親愛的同伴相陪。

近代歷史之中，最有趣的一則笑話是「機不可失」。

當年西南政務委員會要抗拒中央的領導，政要們問卜求神，從扶乩壇上獲得神靈指示，「機不可失」；於是把握時機，立刻舉事。怎料空軍秉持大義，全部戰機飛返中央；因此，戰事瞬即敉平。「機不可失」的「機」，不是「時機」，乃是「飛機」。只因未及深思，所有自命聰明的智囊人物，給乩壇弄得個個變作蠢才，留給世人傳爲笑談。

唱歌的人，讀詩的人，尤其是爲詩詞作曲的人，在工作中，絕不敢粗心大意；事無大小，必經深思，乃敢付諸實行。

一五　約翰換靴

我的老朋友，每次到飯館，所點的菜，常是榨菜肉絲。這一天，他下了大決心，要換口味。

他拿起菜牌，由頭讀起，選出四種自己所愛吃的小菜：紅燒蹄筋、蔥爆牛肉、清炒豆苗、豆酥鱈魚。他請來了侍應小姐，將菜式逐一研究，以便挑選其一。紅燒蹄筋可能難於消化，蔥爆牛肉可能太過油膩；清炒豆苗，純屬菜蔬，不夠營養；豆酥鱈魚，魚刺不少，易惹麻煩；考慮結果，仍然點了榨菜肉絲。

這使我想起約翰換靴的故事：

約翰所穿的這雙靴子，並非破爛；只因用久了，很想換過一雙。這天早起，拿了一筆錢，決心去市場看看。在路上，他遇到一位朋友，訴說所穿的新靴太窄，很想到市場去賣掉，另買新的。約翰試穿他的新靴，覺得十分適合；結果，同意補了一點錢，互將靴子調換了。約翰穿起新靴，十分愉快；但，走了一段路，就感到小趾被壓得很痛，而且，愈走愈痛，實在難以忍受。於

是，找到一間鞋店，請求更換；結果，又是補了一筆錢，把靴子換了。走了不久，又覺得腳跟不舒服。在一間舊鞋店中，終於給他找到一雙最合意的靴子；雖然不是新靴，但穿起來甚感舒適，終於補了錢，換得此靴。回到家中，一身暢快，覺得花了一筆錢，終能換得滿意的靴子，實在是值得的。他脫下靴子，細心洗刷一番，在靴子內側，發現刻有自己的名字。原來這就是早上出門自己所穿的那雙靴子。換來換去，賠掉了錢，仍是舊的最好。

這是我們常見的事。許多人讀詩詞，聽音樂，只喜愛已經熟識的材料。他們也明白，這是偏食的習慣，對於健康，會有不良影響。因為知識範圍太窄，內心成見無法清除，對於其他作品，甚難接受；到頭來，仍然只愛已經熟識的材料。

蘇軾詩云，「賦詩必此詩，定非知詩人」；就是說，只曉得讀一首詩的人，當然不是懂得欣賞詩的人。何以如此？實因見識有限，成見太深所致。

杜甫詩云，「不薄今人愛古人，新詞麗句必爲鄰」；這說明，心胸廣濶，眼界放開，欣賞能力乃得進展。袁枚說，「余於古人之詩，無所不愛，恰無偏嗜。於今人之詩，亦無所不愛。」能容，故能成其大；但，不學無術的人，絕難達此境界。

回溯三十年前，我創作樂曲，自覺頗能勝任愉快；但總無法更進一步。我很想試用其他的方法，使作品有更完美的表現；做來做去，仍不滿意。還是使用已經熟練的方法，更爲可靠。這正是只想吃榨菜肉絲的習慣，仍是舊靴子穿得最舒服。

當年我作的曲調，雖然流暢，但仍未能熟練地使用各種優美的裝飾音，也無法把曲調的節數作適當的伸長與縮短。和絃之使用，只能熟練地使用三個主要和絃，恰如繪畫之只用三原色，並不知間色之中，有千萬種微妙的變化。樂曲的轉調，我只熟習於近關係調之轉換與大小調之變換，恰如表情之只知有哭有笑，還未曉得有嗚咽、低泣、大哭、痛哭、淺笑、暗笑、狂笑、奸笑；更不懂得哭中之笑，笑中之哭。表現能力既差，創作內容便受限制。至於對位技術裏的模仿方法，我只曉得絕對同形的模仿，反行的模仿；卻未懂得使用近似的模仿，增減時值的模仿，各種不同度數的模仿。

記得我在民國四十六年九月初到歐洲，為老師演奏我的作品之後，他立刻囑我預備數首中國詩詞的獨唱歌曲，在他的學生作品樂展內演出。他正要舉辦一次樂展，介紹來自美洲、亞洲、非洲各國的學生作品，以增強他的聲譽。也許他以為外國學生到了羅馬，都期望能演出作品，以便返國炫耀。這對於我，卻全不適用。我正要從頭學習，一洗以往的呆滯。他尚未曾把我教好，卻先要把我當作野生動物來展覽，實在使我甚生反感。我婉辭了，立刻另覓良師，以求穩健的進步。直至我尋得嚴格的老師，命我從頭再磨練對位技術，然後我乃獲得正確的上進之路。脫下了舊靴，穿上了真實合適的新靴，然後能健步前行。

經過這種遭遇，我切實地認識，人生路上，必須繼續求學；因為不學無術，雖有求變的決心，而無求變的方法，到頭來，徒然有心，實則無力。醫生常常提示人們不可偏食；但因各人知

識有限，實在無法突破牢籠。這也不好，那也不好，點菜之時，選來選去，仍然只能選出榨菜肉絲而已。

〔六〕 撰稿與排句

一六 對聯與對位

中國文字有平上去入的聲韻變化。同是一個字，因平仄變化而產生不同的涵義。國音之中，一個字有四聲，粵音則一個字有九聲；這是利用音樂變化而使文字增加了豐富的涵義。世界各國，皆承認中國語言是音樂化的語言，就是由於這種平仄變化而造成的。

因為如此，我們替歌詞作曲，必須特別小心；稍一疏忽，就可能鬧笑話。例如，張志和的「漁歌子」：

西塞山前白鷺飛，桃花流水鱖魚肥。

作成歌曲，「飛」字必須用較高的音唱出，「肥」字則必須用較低的音唱出。倘若唱成「白鷺肥」，「鱖魚飛」，則無論歌曲多麼悅耳，也終是惹笑的材料了。

又如王維的詩：

紅豆生南國，春來發幾枝。勸君多采擷，此物最相思。

這詩的結尾，如果唱成「此物最想死」，則必引起哄堂大笑了！

中國的對聯創作，使用平仄字音的巧妙變化，常可獲得豐富的趣味。那些同字異音，或者同音異字的對聯，常使人擊節欣賞。例如：

種花種，種種種，種種佳。

調琴調，調調調，調調妙。

這副對聯的意思是說，奏琴曲，每一首曲都奏，每一首曲都很美妙。栽花種，每樣都栽，每樣都良好。這是把一個字，用為動詞，用為名詞，讀音便有平仄的變化。這是同字異音的例。若此對聯不加標點，則讀者必須詳細思索，然後可以明白其內容。又如：

三間大屋間間間，九橫長梯橫橫橫。

這是說，三間大屋，每一間都已經間成數格，長梯有九級橫木，每一級橫木，都是橫而非直。

下面一聯，則是同音異字的巧對：

移椅倚桐同玩月，點燈登閣各觀書。

這些對聯所用的字音平仄變化，與作曲所用的曲調對位技術，實在是同樣性質的學問。對聯創作是文字使用的靈活變化，對位技術則是曲調組織的巧妙安排；兩者皆可用推理方法去完成。

因此之故，多讀詩詞句法，必能領悟作曲開展的途徑；多聽對位音樂，必能領悟詩詞鑄句的良方。巧妙的對聯，足以磨練出敏捷的思考能力。不少趣談，說及昔日的才女，花燭之夜，提出上聯，要夫婿對出下聯，乃許進入洞房。這常是茶餘飯後的雅談資料。

由此，便產生了不少難於解答的對聯。只有上聯而無法對出下聯，便成「絕對」。我在小學讀書之時，就熟悉了這個上聯：

　三友堂前，左種松，右種梅，中總種竹。

由於尾句的「中總種竹」，把一個字的平上去入四聲，全部砌成一句，使許多人無法想出答案。在當年，我想用作曲的對位技術，以推理方法來解決；但因力有未逮，數十年過去了，始終是徒勞無功。

民國七十六年六月二十八日，香港的「民族音樂學會」，聯合了三個合唱團體，在香港大會堂舉辦「松竹梅雅集」，要頒獎給韋瀚章教授，林聲翕教授和我，以表他們對樂壇老兵的敬意。在會中，除了各合唱團演唱我們三人的作品之外，並請韋教授朗誦其近作新詞，又請林教授講述對樂教的心得，又請我講述一些關於松竹梅的詩話。這就使我忽然想起這一則「絕對」來。

我認為「民族音樂學會」領導眾人熱心齊來推廣樂教，實在人人皆是樂教工作的恩人。各人的功績，隱約印在天地之間，足以永垂不朽。由此構想，我開始擬出這句「絕對」的下聯為：

萬方境內，高為天，低為地，隱印恩人。

可是，我認為仍可藉推理方法，再改得好些。「松梅竹」可以不用對以「天地人」而對以「善美仁」；「左右中」可以不用對以「高低隱」而對以「光明隱」。我想，宇宙的大千界內，因光明而得善美，憑藉仁者之心，遂將眾人隱藏於內的才華引發向上；所以，下聯應為：

大千界內，光因善，明因美，隱引因仁。

在會場中，我將此聯向眾人朗誦，贏得大家齊聲喝采，歡笑滿堂。他們都認為，昔日有公主徵婚，若出這個上聯，則我必然可以做駙馬爺了。

我答他們，如果當年真的有誰家小姐拋繡球，出了這則上聯，我必然抱頭鼠竄。因為，我足用了六十餘年，然後纔能交卷，當年招親的那位小姐，至少已經如我一樣年華七十有六；要討個「老婆婆」回家來供奉，實在不是一件有趣之事了！

一七 逆讀的詩與樂

樂句創作，有時使用逆讀的模仿進行。這些逆讀的樂句，常是短句。如果把長句逆讀，聽者就很難辨認，也就失去趣味。音樂原是聽賞的藝術；聲音出現，瞬卽消逝，若非極度留心，也根本無法察覺逆讀的巧妙。雖然作曲技術很重視逆讀的創作方法，但這終是屬於看的藝術而非屬於聽的藝術；所以，用耳聽的逆讀樂句，其效果比不上用眼看的逆讀詩句。

逆讀的詩句，稱爲「回文」或「廻文」。讀者有充份的時間去細心看，細心想；故容易把捉到其巧妙之處，也就能夠充份去欣賞。下列的對聯，是厦門鼓浪嶼魚腹浦的寫景對聯，每句的順讀與逆讀，完全相同：

> 霧鎖山頭山鎖霧，天連水尾水連天。

這種逆讀詩句，作者炫耀技藝的成份，多過表現靈性的成份。順讀與逆讀，全部相同，並無

新的涵義，與英文的逆讀句子相似：

MADAM, I'M ADAM. （夫人，我是阿當）

LIVE NOT ON EVIL. （不可生活於罪惡中）

這兩句的字母，順讀與逆讀完全相同。這樣機械式的字母排列，逆讀並無創出新意，遠不及下列的逆讀句子：

馬賽宜賽馬，倫敦可敦倫。

客上天然居，居然天上客。

傳說清朝乾隆皇帝，微服出遊，到「天然居」酒樓飲酒。興之所至，就說出一句上聯：

他的隨行大臣紀曉嵐，就對出下聯：

人過大佛寺，寺佛大過人。

一時傳爲美談。後來也有人認爲這副下聯，對得不夠穩；因爲「寺佛」對「居然」，實在牽強，不如對以：

僧遊雲隱寺，寺隱雲遊僧。

我國古代的回文詩，最著名的是「璇璣圖」。這是晉朝竇滔的妻蘇蕙所織的回文詩圖，縱橫八寸，題詩二百餘首，共八百餘字，縱橫反覆，皆成辭句。唐朝，武后曾爲此圖作序，故後人對此圖甚爲重視。明朝，康萬民撰寫「璇璣圖詩讀法」，說該圖本來是織以五色絲線，以分別三言詩、五言詩、七言詩的句法；後來的抄本，全用墨寫，讀起來大爲困難。在唐朝，申誠把「璇璣圖」做過解釋，後來也失傳了。宋朝、元朝之間，僧起宗，以意推求，由此圖中得詩三千七百五十二首，分爲十圖。康萬民增加了一圖，更得詩四千二百零六首；與僧起宗的材料，合爲一冊，遂成「璇璣圖詩讀法」一書。這實在是我國文字的優越性能所產生的藝術創作。

宋朝的詩人們所作回文詩詞甚多。除了五言詩、七言詩之外，他們最愛用的詞牌是「菩薩蠻」；因爲這是混合五言與七言句子造成，而且轉換韻腳，作回文最便利。下列是宋朝詞人張孝祥的「菩薩蠻」兩首：

㈠白頭人笑花間客，客間花笑人頭白。
年去似流川，川流似去年。
老羞何事好，好事何羞老。
紅袖舞香風，風香舞袖紅。

㈡渚蓮紅亂風翻雨，雨翻風亂紅蓮渚。

深處宿幽禽，禽幽宿處深。

（淡妝秋水鑑，鑑水秋妝淡。）

明月思人情，情人思月明。

下列是清朝詞人納蘭性德的「菩薩蠻」：

霧窗寒對遙天暮，暮天遙對寒窗霧。

花落正啼鴉，鴉啼正落花。

袖羅垂影瘦，瘦影垂羅袖。

風剪一絲紅，紅絲一剪風。

回文詩也有全首逆讀而不是每句逆讀。宋朝詩人劉敞的「風後」，順讀是平聲韻腳，逆讀則是仄聲韻腳：

（順讀）綠水池光冷，青苔砌色寒。

竹深啼鳥亂，庭暗落花殘。

（逆讀）殘花落暗庭，亂鳥啼深竹。

我國現代詞人韋瀚章教授，也有一首「秋興」，是全首逆讀的五言詩：

（順讀）古寺殘鐘晚，秋山幾樹楓。

苦蛩鳴唧唧，清澗響淙淙。

（逆讀）淙淙響澗清，唧唧鳴蛩苦。

楓樹幾山秋，晚鐘殘寺古。

寒色砌苔青，冷光池水綠。

宋朝詩人蘇軾「題金山寺」，是較長的全首回文七言詩：

（順讀）潮廻暗浪雪山傾，遠捕漁舟釣月明。

橋對寺門松徑小，砌當泉眼石波清。

迢迢綠樹紅天曉，靄靄紅霞海日晴。

遙望四邊雲接水，碧峰千點數鷗輕。

（逆讀）輕鷗數點千峰碧，水接雲邊四望遙。

晴日海霞紅靄靄，曉天紅樹綠迢迢。

清波石眼泉當砌，小徑松門寺對橋。

明月釣舟漁捕遠，傾山雪浪暗廻潮。

中國文字，聲韻鏗鏘，每個字音，由平仄變化而大大增廣了字的涵義；所以全世界都公認我國的語言是音樂化的語言。回文詩詞，意境優美，涵義豐富，乃為西方文字所不及。我們生為中國人，該把這份優異的文化財產，發揚光大，輝耀世界。

一八　周郎顧曲

唐詩，李端的「聽箏」云，「鳴箏金粟柱，素手玉房前，欲得周郎顧，時時誤拂絃。」

為何奏曲的人要誤拂絃？只因想引起聽者的注意。由此看來，能夠引人注意的材料，並不限於使用美麗的樂音；有時，醜陋的聲音，更能惹人注意。因為它醜陋，聽者便有所期待，期待有美的樂音來把它洗淨。這種由不協和樂音進行到協和樂音的過程，在「和聲學」裏，通稱之為「解決進行」。

在樂曲之中，由於不協和樂音繼續出現，這裏剛剛解決，另一處又有出現，此起彼伏，一波未平，一波又起；於是成為推動向前的進行活力。一般人常有錯誤的觀念，總以為樂曲裏都是諧和音響，卻沒有想到，樂曲乃是不協和與協和的交互進行。倘若樂曲全是協和音響，沒有一絲漣漪，則音樂便成一池死水，毫無活力可言。活力只在不協和進展到協和的過程中出現。因為不協和，故須掙扎，要奮鬥，以求解決；正如人生戲劇之中，坎坷越多，奮鬥越力，其過程就更見精

彩。在歷史故事的進程中，倘若沒有奸賊的出現，就顯示不出忠臣的形象；正如自然景物之內，沒有陰雨的黯淡，就襯托不出晴天的可愛。演奏樂曲的「時時誤拂絃」，實在具有重要的反襯作用；若沒有了它，周郎很容易打瞌睡。

「和聲學」裏，指出那些不屬於和絃內的裝飾音，通稱爲「和絃外音」，都是專爲增加不協和的感覺而使用。它們是：強拍的經過音，弱拍的經過音，上方的助音，下方的助音、留音、倚音、交替音、先來音等等。若把這些和絃外音佔據了協和音的位置，解決音拖延得遲遲不出現，就恰似奸臣當道，賢良遭殃，可使聽者增強期待的心情。講故事，講到危急關頭，就提出「事後如何，明天續講」；聽眾被吸引着，明天不能不追着聽下去。

現代的音樂作品，認定不協和樂音就是動力之源；於是拼命使用不協和樂音，遲遲不予解決，或者永不解決。我們常見現代的戲劇中，反派角色經常佔了上風，壞人把好人折磨得很慘，使觀眾們被虐待得深感不快。其實，優秀的藝術作品，常將正面與反面的材料，平均發展，作適度比例的安排，力避把「誤拂絃」的材料用得過份。

我國的音樂作品，所用的不協和音響，不會遲遲不解決，也不會永不解決；因爲我們的藝術精神，總是秉持着「樂以教和」的原則。但在詩詞之中，把答案隱藏不露的作品，則爲數甚多；這是「歇後體」的風格。所謂「歇後體」，就是語尾的字句，隱而不言，讓聽者自己去思考，自己去塡補。傳說這種風格，是唐朝鄭綮所創用，世人稱之爲「鄭五歇後體」。

詩句用歇後體，與音樂進行，大有不同。因為詩句是用文字作成，不似音樂的不協和音響之急待解決。詩句寫了出來，答案雖然沒有立刻出現，但卻有充份時間可供讀者慢慢咀嚼；獲得答案，便覺趣味無窮。歇後體的諺語，是眾人所常見的；例如……

黃蓮樹下彈琴　（苦中作樂）

豬八戒照鏡子　（裏外不是人）

老太婆的裹脚布　（又臭又長）

狗掀門簾　（全仗一張咀）

頂了石臼做戲　（吃力不討好）

下列的對聯，看來極為簡單：

一二三四五六七，孝悌忠信禮義廉。

這是罵人忘八與無恥。讀者必須明察內容，乃能欣賞到其巧妙之處；這是「欲得周郎顧」的最佳方法。至於下列的一則笑話，不熟識成語的人，就很難了解其趣味所在：

賣酒的老板，囑咐店員必須將酒混了水才可出售。當買酒的顧客走進店來，老板就用隱語問店員：「君子之交淡如何？」這是問店員，酒裏曾否混入了水。店員明白，就答他：「北方壬癸

已調和。」一般人對於天干地支，都能認識；北方壬癸屬水，這是說，已經用水混入酒裏了。但買酒的客人卻完全聽懂他們的隱語，於是也答，「有錢不買金生麗。」「千字文」裏有云，「金生麗水」這是人人都念過的句子。麗水是雲南省的麗江，該處以產黃金著名。客人是說，「我用錢來買酒，並不是來買水。」老板立刻拖着他的手，悄悄告訴他，「對面青山綠更多。」這是說，「對門的店所賣的酒，雜入的水更多；不如還是光顧本店罷。」

這四句詩，其趣味之處，在於都是說「水」，而皆沒有提到「水」。欣賞詩與樂，都要憑藉智慧。對着文字，慢慢思考，領悟較易；欣賞音樂，要用感情去體會，樂聲稍縱卽逝，把捉比較困難。無論詩詞或樂曲，都常使用裝飾，把答案押後，以引起周郎的注意；我們必須懂得如何去處理。多讀詩詞，能使才思敏銳，智慧增強；多聽音樂，能使心靈活潑，感應快捷；所以，讓我們把詩與樂，都充實於日常生活之中。

一九 滿天星斗

當年我在童子軍的「方位」課程中，學習尋找北極星，便要連帶認識許多星座的名字。因為要找大熊星座（大北斗），小熊星座（小北斗），就連帶要認識大熊東南的獵犬座，金牛東南的獵戶座；更有室宿二星所屬的飛馬座，織女三星所屬的天琴座。我暗中思量，一般人只想尋找北極星以定方向，實在可以減少麻煩，不必拖連到這許多星座。為大眾設想，我必須想出更簡明更有趣的方法去助人尋找北極星；而且要用同樣簡明有趣的方法去教人欣賞音樂。

在一個夏夜，鄰居的孩子們，羣集在草地上乘涼。我曾靜觀三位弟妹教人尋找北極星的方法。大弟弟非常熱心，指手劃腳，解說那是大熊星座，小熊星座；可是，孩子們舉首看天，只見滿天星斗。於是嘻哈大笑，亂喊亂叫：「大熊小熊，那裏有熊？鬼才看得見熊！」大弟弟失望得很，心灰意懶，一聲不響，走開了。

小弟弟不服氣，他認為，大熊小熊星座，一看就明白，不應如此困難；於是再為各人詳細解

說，更說及飛馬星座與金牛星座與北極星的關係。眾人仰望，仍然只見滿天星斗，又是嘻嘻大笑。小弟弟忍不住氣，情急起來，大罵眾人是笨蛋；眾人則嘻笑愈甚，更模仿小弟弟生氣的表情，以增諧謔。

小妹妹趕快跑回家中，拿來一支強力的電筒，射出一道明亮的光芒，使眾人皆能認清大北斗與小北斗，遂能從滿天星斗之中輕易找到北極星，個個歡欣無限。

總括看來，大弟弟屬於藝術家的脾氣；眾人既然不了解，多說也是無益，不如自己退開。小弟弟具有教育心腸，但欠缺忍耐之力，又未能創出有效方法助人解困；情急起來，便禁不住罵人愚蠢。小妹妹則以其同情之心，體察到眾人困難所在，用電筒照射以助他們克服困難；這是最佳的教育設計。從此我獲得啟示：要助眾人欣賞音樂，我必須先有電筒在手，照亮所要看的目標。

教人尋找北極星，實在不須牽涉及那些金牛、獵戶、飛馬、天琴；教人欣賞好樂曲，實在不須涉及那些和聲學，對位法，奏鳴曲，賦格曲。術語愈多，趣味愈少。人們愛吃佳肴，但並非人人愛學烹調技術。我們該把繁複的學術，化作趣味的知識，使人人都能分享快樂。

幾位朋友聚看一幅星座圖，發覺圖中方向有異。我們平日看地圖，習慣右方是東，左方是西，上方是北，下方是南；但星座圖則上方是南，下方是北。地理老師認為這是投影幾何的繪畫，立體幾何的原則，微積分的計算法。他們都感到莫名其妙，以此問我，使我不禁大笑起來。

我笑他們提到投影幾何、立體幾何、微積分計算法；這乃是淺易常識之艱深化。我念李白的詩，

請他們指教：

「牀前明月光，疑是地上霜。低頭望明月，……」

「不通！」他們不約而同地大叫，「低頭如何望明月？」

他們果然不笨。我問，「你們低頭望星座，通不通？」於是，我面向北方，雙手捧起星座圖，高高舉在頭上，仰眼望，「圖的下方，不是指向北嗎？這不是地圖，是天圖，不該俯瞰而應仰望。」他們立刻明白過來，人人都說自己胡塗得該打。

昔日哥倫布發現新大陸，人人都說毫不稀奇。哥倫布請眾人將雞蛋豎立在桌上，眾皆不能。哥倫布將蛋的一端略為敲平，立刻辦到；並且說，別人做了出來，就不會感到稀奇了。愛廸生命其助手計算一個橢圓燈泡的容積，助手計算久久，尚得不到結果。愛廸生一聲不響，把燈泡裝滿水，注入量杯，立刻得到答案。

我們要運用智慧，將一切艱深的學術，化作簡明有趣的知識，使人人快樂，個個開心。

二〇 曲佳和衆

我的朋友在電視看到成語「曲高和寡」的解說，對於宋玉答楚襄王所提到的「下里巴人」、

「陽阿薤露」、「陽春白雪」，均嫌解說得不清楚，尤其是「引商、刻羽、雜以流徵」，更難明

白；故來相間。

文人讀歷史，不懂音樂術語；樂人讀古書，難解句中字義；於是常有錯誤發生，這是不足為

怪的。古文版本中的註解，常甚含糊，實在難為了國文老師；因為縱使查遍不同版本，蒐集許多

註解，仍然無從了解。今就所知，為其解說，可助參考：

宋玉所說：「客有歌於郢中者」；郢是春秋時代楚國之地，今為湖北省。宋朝藝人沈括著

「夢溪筆談」，有說及「世稱善歌者皆曰郢人。郢州至今有白雪樓」。根據宋玉所言，後人都認

為郢人乃是善於唱歌的。

清朝藝人袁枚在「隨園詩話」裏，有這樣的一段：今人稱曲之高者曰郢曲，此誤也！宋玉

曰：「客有歌於郢中者，則歌者非郢人也。」又曰：「下里巴人，國中屬而和者數千人；其爲陽阿薤露，和者數百人；其爲陽春白雪，和者不過數十人；引商刻羽，雜以流徵，和者不過數人；是郢之人，能和下曲而不能和妙曲也。以其所不能者名其俗，不亦訛乎？」

下里巴人，「古文評註」的註解謂「二曲名，是曲之最下者」；這是說，下里，巴人，是兩首歌曲的名稱，爲最低級的歌曲。其實，下里是指樸素的鄉村，巴人則指巴、蜀之地（今四川省），古代指爲蠻夷所居的地方。下里巴人，就是指質樸無華的鄉村歌謠。許多人都愛聽而且能夠和唱在一起。由此看來，說郢人善歌，也並非不對。袁枚說郢人能和下曲而不能和妙曲，這也並不能否定了「郢人善歌」之說。

陽阿薤露，註解謂「二曲名，是曲之次下者。薤音械」。陽阿是地名，薤露則是喪歌，是扶樞者所唱的哀歌；歌詞內容是「人生短促得有如薤葉上的露珠，瞬即消滅」。三國時代，曹操所作的「短歌行」所說，「對酒當歌，人生幾何，譬如朝露，去日苦多」；正是演繹此意。這實在是感情化的抒情歌曲，愛聽而能和唱者，當然人數較少了。

陽春白雪，註解謂「二曲名，是曲之高者」。陽春與白雪，實在是兩首歌，文詞優雅，風格清新，爲精美的藝術歌曲。愛聽而能和唱的人，更爲稀少了。

引商刻羽，雜以流徵，註解謂「用商調，羽調，間以徵調，流行乎其間，是曲之最高者。引謂引起，刻謂按鉤，盡腔板而出之也。」這樣的解說，只是按照文字內容，作牽強的解說。其錯

誤之處，在於把各個音名（商、羽、徵），當作是調名，又把「引、刻、流」三個形容詞當作是動詞。

其實，引商是指升高半音的商音。刻羽是指較爲尖刻的羽音，也就是升高半音的羽音。流徵是流動的徵音，即是有時降低半音，有時回復本位，故稱爲流徵。史書上記載荊軻在易水所唱的「壯士一去兮不復還」，是用「變徵之聲」；所謂變徵，並不是指音調很高，而是說唱時情緒激動，聲音搖動不定。說得淺白些，實在是歌不成聲，唱音不準。

西域琵琶傳入中國的七聲音階，便是加入了變宮與變徵。所謂變，就是低半音的意思。商、羽兩音，則常用升高半音；故曰引商，刻羽。如果角音升高半音，便可稱之爲引角或刻角。註解把各個音名，誤爲調名（調名就是歌曲所用的音階名稱，例如，以商音爲主的音階，就稱爲商調）；又把不同的音階名稱，例如變徵調，當作是歌聲高低的分別。這樣解釋，就使讀者越讀越胡塗了！

宋玉認爲民間歌曲價值最低，抒情歌曲價值稍高，藝術歌曲屬於高級，變化更爲復雜的歌曲爲最高級。音樂價值之評定，果眞是如此劃分的嗎？

音樂是用來充實生活的藝術，在不同場合，不同情調，就需用不同的音樂。聽者性格，各有不同；環境變更，情感亦異；對於音樂欣賞的材料選擇，皆可各適其適，愛其所愛；只要不會傷害他人，實在不必強分貴賤。兎兒在地上跑，魚兒在水中游，各適其適，根本無分高下。引商刻

宮、商、角、徵、羽，五音之中，常用降低半音的，是宮與徵。商、羽兩音，則常用升高半音；故曰引商，刻羽。

羽，雜以流徵的樂曲，只是外在技巧的變化，並不能靠它來把內在的價值提升。宋玉所說的「其

曲彌高，其和彌寡」，實在帶有傲態。後人評史，謂宋玉的老師（屈原）之言近怨，而宋玉之言

近傲。今日觀之，遠離羣眾，孤高獨處，實在是不合時宜了。

聖人有言，「大樂必易」；這是說，最高價值的音樂，並不是艱深枯燥的，而是易聽易懂

的。民間歌曲是我們祖宗留傳下來的財產，具有山遠水長的親切感情，乃是人人心愛的佳曲；所

以「曲佳和眾」，其崇高地位，決不是那些徒有外表技巧的樂曲所能取代。

二一 寒盡不知年

火車廂裏擠滿一羣郊遊的小學生，與高采烈地齊唱着「杜鵑花」。「淡淡的三月天」的活潑歌聲，把我的心靈帶回四十多年前的抗戰期中，使我有無限的感慨。

我的朋友對孩子們說：「杜鵑花的作曲者，也在這列車上，你們可曾見過他？」孩子們好奇地瞪大眼睛，遍看車廂之內，一邊追問着，「他在那裏？他在那裏？」

一位女孩子就指我的朋友在撒謊。她說：「爸爸告訴我，他的音樂老師的老師，是這位作曲家的學生；這位作曲家必是很老了，那能來搭火車呢？」又一位小女孩說：「他老人家不會來乘搭三等車的，他必是給人扶着來坐到頭等車廂裏。」

聽起來，「爸爸的老師的老師」，必然是老不可當。我不禁自忖，看來，我實在還未夠老，不配成為「爸爸的老師的老師」。談話只能至此結束了。

有一次，我在香港珠海書院的會客廳中，正在與兩位昔日同班的學友敍舊。他們是從美國返

香港探親，順路來訪。與我見面的第一句話便是，「別來五十多年了！你仍如昔日一樣年輕，告訴我，可有什麼駐顏妙術？」其實，那有什麼妙術！只因尚未染上老人病，衰容未顯而已。

正在此時，另來了兩位客人，他們遠站在門邊，向我仔細端詳，竊竊私議；然後走前問我，「閣下可是黃友棣先生？」看他們的拘謹樣子，我就給他們開玩笑，「我是黃友棣的大兒子。」

這兩位客人不約而同，喜極而叫，「怪不得面貌如此相像！」其中一位說：「我奉父親之命帶來函件，其中有歌詞，專誠敦請令尊爲敝校作校歌。我曾見過令尊的照片，今見你如此年輕，又如此相像，我們正在猜想，你可能是他的令郎；果然給我們猜中了！」他們的欣喜之態、得意之情，使廳中各人都哈哈大笑；雖然笑的原因各有不同，但開心的程度則毫無分別。

這玩笑，開得實在有點過份了！我必須趕快打圓場才好！於是我對客人說：「把函件交給我，三日內，你們必可收到新的校歌。」他們感激不盡，並說：「容日我們再來親向令尊道謝！」我說：「你們已經做了！」他們始終不明白我的話。事實上，人們總是能行而未能知；我們的國父說得好，「行之匪艱，知之維艱」，這是好例。

我並非駐顏有術，而是因爲我經常生活在音樂境界中。從幼至長，我都是體弱多病，瘦骨嶙峋，而且虛不受補；難怪親友們常說，「看你這隻病猫，用油浸，也不能胖起來的了！」只因我的生活規律化，不曾濫用生命之力；遂僥倖保存了一點活力，足以應用在音樂創作之上。

自從在五十年前，我看清楚中國音樂所用的音階，並非西方的大音階與小音階，而是古代傳

下來的各種調式；我便盡力設法研究中國風格的和聲方法。抗戰期間，此一心願，無法達成，只能期待、期待。抗戰完畢，又遭山河變色，流浪他方，仍然只能期待、期待。直至喘息稍定，獲得善心人士賜助，然後得赴歐洲求師；苦練六年，乃能完成理論，創作各種樂曲，用作例證。在勤勞工作之中，似乎時光已經停住了；心理上未曾變老，所以生理上也就暫緩變老。

據說憂愁煩惱，令人容易變老；但在全心求進的路上，實在並非盡是憂愁而是充滿喜悅。學有所成，射能中的，用以助人，便能撒播快樂種籽。作得好歌，心中感到愉快；看見眾人唱得開心，奏得開心，聽得開心，自己便獲得全部開心的總和，於是倍覺開心。活在和諧境中，使我乃能忘記了老之已至。

「論語」記述孔子所說的話，「發憤忘食，樂以忘憂，不知老之將至。」（「述而」，第七）朱熹為之解說，「未得，則發憤而忘食；已得，則樂之而忘憂。」這個解說，極為正確。一個人能夠全心嚮往於其目標，必然能夠忘食、忘憂；能給世人撒播快樂，生活於詳和的境界裏，於是老已至而不愁，苦來襲而不憂；這實在是養生之道。

人們喜愛翻看月曆，計算何日是生辰；這最能促使自己老化。唐詩，太上隱者「答人」詩云，「山中無曆日，寒盡不知年」；不看曆日，自然不會嘆息歲月催人老。詩中「寒盡」兩字，我解釋為「捱盡了生命裏的雨雪風霜」；獲得成就，用以助人，可使眾人天天愉快，也就能令自己日日開心。並非自己不會衰老，而是自己忘記了變老；這也就是青春常駐的秘訣了。

二二 歌聲魅力

西方藝術作品的題材，常採自希臘神話與羅馬傳說，尤其是音樂作品，經常提及塞倫（SIR-EN）；因為它與唱歌有密切的關係。許多愛樂的朋友們，看見音樂會節目裏有關於塞倫的樂曲，未明其中意義，故以此相問；在此特為解答，並說明我們對流行歌曲所應取的態度。

塞倫（在希臘神話裏，譯名常用塞蕾尼斯），是人頭鳥身的妖女，能變形為美女，躺在海島的岸邊，唱出艷麗的歌聲，迷惑過路的船上水手，使他們慾念狂升，急欲登岸；一經登岸，必然有去無還。因此之故，世人稱那些用甜美歌聲惑人的美女為塞倫。有些人，憎惡流行歌曲之賣弄風情，就指流行歌曲是妖女塞倫的歌聲。其實，流行歌曲也並非皆屬塞倫的歌聲；只是那些偏於低級趣味，歌頌淫慾的，才配稱為塞倫的歌聲。

從事音樂教育的工作者，經常被人間及：「為了社會安寧起見，是否應該嚴禁塞倫的歌聲？」

要解答這個問題，最好先看看希臘神話中的記載：

希臘神話中，有兩次敍述塞倫歌聲，都與英雄渡海的事蹟有關；一是渡海取金羊皮的英雄雅遜，另一是木馬屠城以後的英雄奧德賽。玆分別說明之：

㈠雅遜（IASON，或寫為 JASON，有譯為伊亞遜，或依阿遜，譯為雅遜，更為簡明），率領五十位英雄，乘坐大船「阿爾高」，渡海取金羊皮，歷經許多險阻，終於成功而還。這是其中一段：

阿爾高大船的英雄們，乘風破浪，不久，他們經過滿佈花草的綠島，這是塞倫棲息的地方。她們是人頭鳥身的妖女，常以歌聲害人。當妖女們的歌聲傳遍遠近，船上的一位超羣歌手奧佩烏斯（ORPHEUS）立刻彈起他的豎琴，用聖潔的琴韻，掩蓋掉妖女的歌聲。同時，天上諸神也來相助，從船尾刮起一陣巨響的烈風，使妖女們的歌聲，隨風而逝。此時，船上有一位英雄部特斯（BUTES），聽到妖女的歌聲，不能自持，躍身入海，泳向島上要追捕妖女。幸而女神把他從漩渦中提起，投落在西西里島的岸邊；從此他就居住在島上。阿爾高大船上的英雄們，以為他已身亡，只好懷着悲傷心情，繼續航程。……

㈡奧德賽（ODYSSEUS，或寫為 ODYSSEY，有譯為奧德賽斯；譯為奧德賽，更為簡明），率領眾人航經妖女島。她們化身為美女，躺在岸邊，曼聲歌唱；岸邊滿地都是受害者的白骨。奧德賽早有戒備，命其同伴，用繩將他綁在桅杆上，使他無法走動，又用蜜臘將水手們的耳朵封緊，使他們聽不到妖女的歌聲，遂能專心搖槳前進。奧德賽一聽到妖女們的歌聲，心裏就燃燒起

奔赴她們的慾望。他忍不住請求同伴們解開繩索，讓他上岸；但同伴們把他縛得更牢。直至船已遠離此島，聽不到妖女歌聲，然後把他鬆了綁，又把眾人封耳的臘除去；這才逃出生天。奧德賽用臘封了眾人的耳，又把自己緊緊綁在桅杆上；這是消極性質的防衞方法，全不相同。雅遜則用更壯麗的音樂，掩蓋了妖女們的歌聲；這是積極性質的以攻為守，這就遠勝於被動地徒作防衞了。

由此，可以啟示我們，對流行歌曲應有的態度：

㈠禁止，是效果甚低的辦法。應該用更好的音樂去勝過塞倫的歌聲。用臘封眾人的耳，是禁止別人去聽；用繩緊縛自己於桅杆上，是禁止自己登岸；這些消極的禁止，都不是好辦法。

㈡雅遜的船上，奧佩烏斯是一位卓越不凡的音樂人材。傳說他的歌聲能使林中木、石，都受陶醉，又能使河水停止流動，又可使野獸溫馴。他為了尋找死去了的愛人，身入地獄之中，用歌聲感動了地獄諸神，連冷酷的復仇女神，都為之落淚。在妖女的歌聲中，他奏起竪琴，用壯麗輝煌的聖潔音樂，掩蓋了柔情宛轉的妖女歌聲。這就說明，我們必須發掘優秀的音樂人材，努力培植更多更好的唱奏者、創作者，以實踐而非空談，以積極而非消極，然後能夠戰勝邪惡，伸張正義。

㈢天上諸神刮起巨響的烈風，使妖女的歌聲，隨風而逝。這說明只靠音樂工作者的努力，仍然未足以戰勝邪惡；必待具有遠見的執政者，力加援助，始能成功。

㈣跳入海中的英雄，代表了那些感情豐富而理智薄弱的工作者。他們因熱情奔放，不辨是非，逐致身陷漩渦之中，惟有期望正義的執政者，賜予援助。

明白了此，我們不須惡評塞倫的歌聲，只須努力創造更好的音樂去勝過它。

二三 沉魚落雁

我國的民間傳奇小說，描寫女子貌美，常用的字句是「沉魚落雁之容，閉月羞花之貌」。照一般人的解釋，是說女子的容顏美麗，魚見了就要沉入水底，雁見了就要跌落地上，因為自慚醜陋之故。至於「閉月羞花」的成語，則是由曹植、李白的詩句演變而成。曹植的「洛神賦」云，「髣髴兮若輕雲之蔽月」，蔽月也就是閉月。李白的「詠西施」云，「秀色掩今古，荷花羞玉顏」，遂成羞花的成語。

小說家們更進而將此兩句成語，分別安排描繪我國古代四位傳奇性的美人：西施助越復國，昭君出塞和番，貂蟬施美人計，黛玉葬花自憐；於是將這兩句成語，解說為：西施在溪邊浣紗，魚兒見了她就愧而下沉；塞外的雁兒，見了昭君，也驚其艷麗，不禁落下；貂蟬在鳳儀亭拜月，月兒見她嬌美，也躲入雲中去；黛玉風姿綽約，羣花與她相形之下，也自覺羞慚。這些小說家之言，人人都明知其為虛構；但因其優美，誰也不忍去否定它。

其實，「沉魚落雁」的原意，與小說家所言，全相背馳。且讓我們查明其出處，便可瞭解。

莊子「齊物論」云，「毛嬙、麗姬，人之所美也；魚見之深入，鳥見之高飛，麋鹿見之決驟，麋與鹿見了美人，也立刻奔逃；所謂美，到底有何標準呢？世上的是非曲直，又憑什麼去評定呢？四者熟知天下之正色哉！」這段話是說，魚兒見了美人就躲藏，鳥兒見了美人就高飛而去，麋與鹿見了美人，也立刻奔逃；所謂美，到底有何標準呢？世上的是非曲直，又憑什麼去評定呢？

由此看來，用「閉月羞花」來描寫美人，尚有詩句可憑；用「沉魚落雁」來描寫美人，則是失了本意。事實上，眞、善、美之認識，並不能只靠天賦智慧；人間的是非曲直，也不能只憑直覺去判斷；教育之功，絕不可少。

五十年前，歐洲一位聲樂家，到中國演唱舒伯特所作的藝術歌（就我記憶，似乎是女聲樂家舒曼漢克，在北平演唱）。當時所唱的曲，有「魔王」，此爲舒伯特的著名作品，歌詞作者是德國詩人歌德。這首敍事歌的內容，是描述父親抱着病重的小兒，在冷風寒夜策馬奔馳返家，途中病兒看見枯樹、烏雲，都認爲是索命的魔王，所以驚惶呼喊，父親就在馳騁之中，不停地安慰小兒。到達家中，小兒已經氣絕身亡了。此曲的伴奏琴聲，描繪寒風捲地，馬蹄忙碌；唱者則要用四種不同的語態演唱，一是平穩的敍述，二是父親的安慰，三是病兒的驚呼，四是神秘的魔王分別使用誘惑與威迫的語調出現。當時的聽眾們，因爲不懂歌詞內容，也不明白四種語態的用意；所以只覺得古怪有趣。唱到結尾，說及病兒氣絕，唱者眼淚汪汪，聽者嘻哈大笑，實在是極爲失儀之事。

欣賞藝術，常常如此；只因無知，遂鬧笑話。如果西方人士來我國看平劇，看到關公守華容，未經學習，當然也是只見「個紅個綠，個出個入」。教育之功，不能缺少。從下列的史實，可見欣賞音樂，須先教育的重要：

戰國時代的孟嘗君（田文）問琴師雍門子周，「先生鼓琴，亦能令文悲乎？」我們讀歷史，知道孟嘗君是一位有權勢、有財富的官員；他雄霸一方，經常養着三千食客，為眾人所擁戴。這種富貴人物，如何能使他聽琴而感悲傷呢？雍門子周於是對孟嘗君說：「臣何獨能令足下悲哉！臣之所能令悲者，有先貴而後賤，先富而後貧者也。」於是他向孟嘗君描述目前的榮華富貴，漸說到將來身後的蒼涼黯淡，「於是孟嘗君泫然泣涕，承睫而未隕。雍門子周引琴而鼓之，徐動宮徵，微揮羽角，切綜而成曲。孟嘗君涕浪汗增，欷而就之曰：「先生之鼓琴，令文若破國亡邑之人也。」（漢，劉向，「新序」，「說苑」）

對於未有內心準備的聽眾，音樂是無法使他感動的。聽樂之前，必須先用適當的解說，這是經過理智上的說服，為他做好內心準備，然後乃能用感情聽賞音樂；這是正確的教育方法。沒有內心準備的聽者雍門子周先用解說來替孟嘗君打開心扉，然後為他演奏樂曲，故能獲得完美的效果。沒有軟片的照相機，就好比未曾裝上軟片的照相機。縱使照相機是最佳產品，沒有軟片，也就全無成績可見了。

只有通過教育之力，使人人皆能認識真、善、美的真諦，然後音樂的功效，乃能顯著發揮出來。要人人都能真正欣賞藝術，準備工作乃不可少。音樂教育就是要為此而獻出心力。

二四 先生不及後生長

一雙小姊妹在草地上玩耍，八歲的小妹妹跑得滿頭大汗，姊姊正在替她擦汗。小妹妹一本正經地對姊姊說，「現在你比我大兩歲，三年之後，我就比你大一歲，輪到我做姊姊，替你擦汗了！」

現在的小學生，用這句話對老師說，真的可能成為事實。何以如此？因為老師任教之後，被工作纏身，對於進修學問之事，就從此拋了錨；而小乖乖們則天天銳進，不久之後，真的「輪到我做姊姊」了！

我們常見學生們進步很快而老師們的教學方法卻是停滯不前，原因是老師們並沒有「活到老，學到老」。較低班的學生，進步很快，成績很高；班級愈高的學生，老師就教得吃力，成績也就低劣。老師的進修，實在追不上學生的進度；恰似小妹妹拖着狗兒散步，經常不是人拖狗，而是狗拖人。

為甚老師的學問功夫停滯不前呢？一個人給生活的雜務纏身，給繁重的職責磨難，誠然很難專心於學術研究；若能保持敬業樂業的精神，常存努力求進的心願，則可以自強不息，免於頹喪。

我見過許多人，自從做了老師之後，就不再閱讀書籍，也不再有追求進步的心情。在課室中，常與學生們閒談瑣事，尤愛大發牢騷，以罵人為樂。也有些老師，上課常說笑話與功課全無關係。到了學期考試，就只求應付塞責。學生們對於這些少予家課作業的老師，常感輕鬆愉快；很少會想到，歲月蹉跎，受害者乃是自己。

這樣的老師，只是懶漫工作，不負責任，欠缺敬業精神；還不算最壞的一種。最壞的老師是怎樣的呢？他們懶於進修，自知無法把學生教好，於是轉換方向，盡力討好學生，使學生對他發生好感：他們經常稱讚學生成績優秀，說是已經達到成熟境地，不需再練基礎功夫，可以放膽自由創作，可以成為世界第一流人材了！學生們對於這種讚美，必然感到飄飄然，以為自己真的是了不起，這就害得夠慘了！

我也曾親身受教於這種老師，所受的痛苦，至今記憶猶新。對於樂曲創作，在三十多年前，我已有了相當的經驗；只因我仍感基礎未夠穩固，故拋開工作，赴歐洲求師。最初找到的一位作曲老師，是由當地國立音樂院介紹。這位老師態度很好，看完我的作品，極表滿意。給我兩個樂曲主題，三天後就要交出鋼琴奏鳴曲第一章，使我又忙又亂。作好之後，立刻抄正，呈上審查，

他很小心地審閱了一小時，然後大讚我作得成績傑出；這就使我深感失望。我遠道而來，交出學費，爲了要求深造，並非要來聽讚美之辭。我當然自知基礎欠佳，例如：和絃選擇欠缺原則，樂曲的低音對位進行不夠流暢，正期望老師賜我可用的方法，以求改進；但他卻要我作大曲，作了又讚我傑出，我便甚感不愉快了！他又囑我多作幾首中國詩詞的獨唱曲，可在他的學生作品樂展裏演出。他認爲，他的學生們來自許多不同的國家，將來作品名字印在節目表上，拿回國內，可顯威風。這種鼓勵虛榮心的設計，也許適用於別人；但卻使我心頭作噁。我衷心感謝這位老師的好意，我托詞遠行，不再去上課了。

幸而在一次聽音樂會之時，遇到一位阿比西尼亞的學生，與我談得很融洽。他是由其國家保送來學作曲的，已經在音樂院讀完七年，正在準備考畢業試。他說及最近處處尋找一套英文譯本的書，是林姆斯基可薩可夫著的「管絃樂配器法」，遍尋各大書店，總無法找到。那時我手邊剛有這套書，次日，我便拿去送給他。他喜出望外，感激之情，溢於言表。細談他的經歷，乃告訴我，在七年前，他初入音樂院，便被派到我這位老師班中。他感到學不到甚麼材料，所以第二年乃轉換了老師，爲他重建作曲的基礎，至今乃能準備應考畢業試。於是，他帶我去拜謁這位好老師，就是後來給我助力甚大的老師馬各拉教授。馬各拉教授開始並不給我作大曲，卻給我很淺的材料而用很深的手法去處理，作給我看。憑此基礎，遂助我跳出愚昧的境界；這實在算是我的最佳運氣。

倘若老師太早給學生自由發展，到頭來，實在是有百害而無一利。恰似那位好心的小妹妹，

看見蝶兒在繭中掙扎，便動了憐憫之心。她急忙剪開繭兒，讓蝶兒輕易地爬了出來。但蝶兒未曾

經過一番拼命的掙扎，就欠缺了基本的力量，爬了出來，卻無力飛翔。這時，要再跑回繭去，已

經太遲；此生是完結了！「愛之適足以害之」，這是好例；皆因教導無方、放縱、姑息，於是種

此惡果。

傳說清朝藝人袁枚，幼年嬉戲，一不小心，跨過孔子的畫像。老師很生氣，告誡他，「童子

跨在孔子之上，乃是不合禮法之事。」老師用隱喻作出上聯，命他試對：

目瞳子，鼻孔子，瞳子豈在孔子上？

袁枚才思敏捷，不久對成，獲得老師嘉許。對云：

眉先生，鬚後生，先生不及後生長。

這副對聯，可以用為「後來居上」的註腳。事實上，後來應該居上；否則世界如何能有進

步？但，身為師長，應該把學生的根基建穩，以便他們來日能夠發展得更好。就是為了如此，為

師長的必須知所振作，自強不息，不斷求進，不要讓小妹妹三年之後就做了姊姊。

二五 琴曲「胡笳弄」

唐朝詩人李頎（公元六九○年至七五一年）寫了一首記述古琴演奏的詩「聽董大彈胡笳弄」，對於音樂境界的描繪，極爲精湛；與白居易所寫的「琵琶行」，皆爲描寫樂境的傑出作品。我將這些詩篇譜成樂曲，實在是想藉音樂之力，幫助讀者進入樂境之中，從而更深切地認識我國古代詩人的成就。

「聽董大彈胡笳弄」的詩篇，一開始就說「蔡女昔造胡笳聲，一彈十有八拍。胡人落淚沾邊草，漢使斷腸對歸客」；這四句，概括地寫出蔡文姬的悲慘遭遇。我們若要了解李頎這首詩，必須先讀蔡文姬所作的「胡笳十八拍」。

蔡琰（文姬）約生於公元一七二年。她是東漢著名文人蔡邕之女，博學高才，精通音律；在兵荒馬亂之中，爲胡人擄去，被迫遠嫁與匈奴的左賢王，生有二子。十二年後，曹操遣人去把她贖回來，以治文史。從蔡文姬方面看來，以前是流落胡人手中，思念故鄉；後來則是要與親兒生離

死別，歸回祖國；所以對着漢室遣來的使者，實在是陷入左右為難的困境。終於，她隨漢使回到祖國來，把自己的悲傷遭遇，按胡笳的淒涼音調，作成十八段歌詞，用琴聲和唱，取名「胡笳十八拍」。後來的琴師們演奏此曲，只奏而不唱，稱為「胡笳弄」；「弄」是琴曲的通稱，例如，「梅花三弄」是人皆熟識的琴曲名稱。

今將這十八段歌詞內的重要句子摘出，讀者就容易明白其內容；按此去讀李頎的詩，就更覺清楚。原詩中的「兮」字，只是歌唱時所用的襯音，今皆省略，以利閱讀。

(一)天不仁，降離亂；地不仁，使我逢此時。遭惡辱，當告誰？心憤怨，無人知。（這是蔡文姬的悲痛開場白）

(二)戎羯逼我為室家，志摧心折自悲嗟。（這段是敘述被迫嫁與匈奴的左賢王）

(三)越漢國，入胡城；亡家失身，不如無生。

(四)無日無夜不思我鄉土，稟氣含生，莫過我最苦。（詞內的「稟氣含生」，是指有血氣有生命的人類。這句的意思就是說，我是人類中之最苦者）

(五)雁南征，欲寄邊心；雁北歸，為得漢音。

(六)冰霜凛凛身苦寒，飢對肉酪不能餐。

(七)日暮風悲，邊聲四起；不知愁心，說向誰是。

(八)為天有眼，何不見我獨漂流？為神有靈，何事處我天南海北頭？

(九)天無涯，地無邊；我心愁，亦復然。

(十)城頭烽火不曾滅，疆場征戰何時歇？

以上十段，都是敍述自己陷身匈奴，日夜思念故鄉而無法南歸。下列各段，是敍述漢使奉命把她帶回祖國。曹操與蔡邕原屬摯友，故遣人把蔡琰贖回；於是便使母子訣別、骨肉分離。

(十一)日居月諸在戎壘，胡人寵我有二子，鞠之育之不羞恥，愍之念之生長邊鄙。

(十二)忽遇漢使稱近詔，遣千金，贖妾身，喜得生還逢聖君，嗟別稚子會無因。

(十三)不謂殘生，却得旋歸。撫抱胡兒，泣下沾衣。

(十四)身歸國，兒莫之隨；心懸懸，長如飢。

(十五)子母分離意難任，生死不相知，何處尋？

(十六)今別子，歸故鄉；舊怨平，新怨長。泣血仰頭訴蒼蒼，胡為生我獨罹此殃？

(十七)去時懷土心無緒，來時別兒思漫漫，豈知重得入長安，歎息欲絕淚闌干。

(十八)胡笳本自出胡中，緣琴翻出音律同。十八拍，曲雖終；響有餘，思無窮。(這段是說

明「胡笳十八拍」，是採取胡笳所奏的音調，用琴演奏出來)

李頎在詩中所說「古戍蒼蒼烽火寒，大荒陰沉飛雪白」；「嘶酸雛雁失羣夜，斷絕胡兒戀母聲」；「烏珠部落家鄉遠，邏娑沙塵哀怨生」；所有素材，皆是採自蔡文姬的史實。

要詳悉李頎這首詩「聽董大彈胡笳弄，兼寄語房給事」，首先該介紹詩中有關的三位人物；即是琴師董大，給事房琯，以及作者李頎；他們都生在蔡文姬六百多年之後。

董大，就是董庭蘭，爲當時人人敬重的琴師。詩人高適（公元七〇二年至七六五年），是唐玄宗時，舉「有道科」。他的詩與岑參齊名，曾作一首「別董大」的詩云，「千里黃雲白日曛，北風吹雁雪紛紛。莫愁前路無知己，天下誰人不識君。」因爲董大是著名的琴師，處處都爲人敬重。

房琯是唐玄宗的吏部尚書。在天寶五年任給事。「給事」是官銜，掌管顧問應對，日上朝謁，平尙書奏事；屬門下省，以有事於殿中，故亦稱「給事中」，位於丞相之下，屬於正五品官階。房琯爲人爽朗，喜與文人爲伍，深得眾人之愛戴。

李頎是唐玄宗開元二十三年（公元七三五年）的進士，他的詩與王昌齡、高適齊名。房琯邀他共賞董大奏琴，他聽後，作此詩，在尾段，特別頌讚房琯品德高潔，這是文人慣例。

此詩的標題「聽董大彈胡笳弄，兼寄語房給事」，在一般的唐詩版本裏，也不曉得是何時開始，就把其中的「弄」字，安放在「房給事」之前，於是被人誤解爲「戲弄房給事」。在詩中尾段，對房給事的人品，極力褒揚，並無戲弄之意；所以，「弄房給事」，實在欠解。至於「彈胡

笳」，更是不通；因爲胡笳是吹奏的管樂，不應說「彈」。「弄」乃是琴曲的通稱，所以應該是彈「胡笳弄」。所有唐詩版本，都照樣以訛傳訛；似乎黏在名畫上的霉點，也都已經成爲神聖之物，誰也不敢抹掉它。我期望，此曲之演唱，能喚醒編印唐詩的主理人，挺身而出，爲之訂正，造福後學，功德無量也！

(一)敍述蔡文姬的史實。

(二)讚頌這首長詩，內容可以劃分爲三部份：

(三)描繪董大奏琴時所表現的音樂境界。

(四)讚美房琯的人品高潔。

李頎這首長詩，內容可以劃分爲三部份：

這三部份之中，第二部份描繪得最爲傑出。

我的作曲設計，是用朗誦來做旁白。旁白之中，有足夠的自由，給誦者去發揮其創作的才華。琴聲是用來替朗誦加以音樂上的詮釋。到了感情激動之處，乃用合唱的歌聲演唱出來。朗誦、琴聲、合唱，三者能夠緊密合作，則聽者很容易欣賞得詩人所到達的境界了。

朗誦中國詩篇，其實本身就是歌唱。歐洲樂壇，昔日常說朗誦與歌唱是兩個互存敵意的世界。羅曼羅蘭在其所著的「約翰克利斯朵夫」裏，也曾引用此言，說朗誦與歌唱之同時使用，等於把一隻鳥與一隻馬同時縛在一輛車上；到頭來，兩者必須犧牲其一。但在我國的語言觀之，殊屬不然；因爲我國單音字的平仄變化，本身就是一種音樂上的變化。今日世界各國公認我國的

語言是音樂化的語言，實在甚為正確。我要把朗誦與歌唱合一使用，以證兩者乃是相輔相成，並非敵對；故設計把朗誦、琴聲、合唱，三者結合起來，以描繪出這首詩中的音樂境界。聽者能欣賞此首音樂曲，便必能欣賞到古代詩人的傑出成就，由此而愛護古代詩詞，乃是我的願望。

詩中說及「先拂商絃後角羽」，我就用「商、角、羽」三個音，組成樂曲動機，用作此曲第一段的素材。詩中所說，「四郊秋葉驚槭槭」、「深松竊聽來妖精」、「將往復旋如有情」；都利於用琴聲描繪。至於「空山百鳥散還合，千里浮雲陰且晴」，就利於合唱裏的聲部追逐模仿以及轉調進行的色彩變化。用音樂變化來輔助詩境之轉換，最容易幫助聽眾欣賞詩與樂。

「幽音變調忽飄灑，長風吹林雨墮瓦」，「迸泉颯颯飛木末，野鹿呦呦走堂下」，皆利用琴聲襯托朗誦。最後一段歌頌房琯人品的詩句，以宏亮的合唱歌聲，可獲燦爛輝煌的景象，同時可為此詩造成圓滿的結束。

此曲作成於民國五十六年。在五十七年八月我應教育部之邀來臺講學兩月，以說明中國風格和聲與作曲的要點。五十八年鍾梅音女士將合唱曲「思我故鄉」（秦孝儀作詞），獨唱曲「遺忘」（鍾梅音作詞），製成唱片；並將「聽董大彈胡笳弄」列入唱片之內，是國光合唱團演唱，楊樹模先生指揮，成績優異。近年經過戴金泉先生指揮臺大合唱團以及臺北市教師合唱團，演出遍於國內與國外，甚受聽眾之喜愛，可見處理朗誦、琴聲、合唱，三者合一的技術，已經有了極佳的進展了。

二六 民歌配料

文人對於民間歌曲，素無好感；總是根據歷史上的傳說，斥之爲亂世之樂，亡國之音。樂人則嫌它題材猥褻，唱法輕佻；所以常表厭惡。約在民國二十年（對日本抗戰之前），樂人們正要提倡嚴肅音樂，以掃除低級的音樂；這實在是樂教裏的清潔運動。直至抗戰軍興，爲配合抗戰建國的教育工作，乃將民間歌曲塡入新詞，用爲國民教育的工具。自此以後，樂人們努力將民歌改造，使其藝術化，然後才有今日的成果。

到底，民間歌曲何以會惹人反感？

有人認爲，民歌的題材常是歌頌男女愛情，因言詞率直而成爲猥褻。世界上有許多藝術歌曲，也同樣是歌頌男女愛情；故，愛情題材並非眞正被厭惡的原因。

有人認爲，民歌的唱法側重活潑諧趣，略加誇張，便流爲輕佻；這是不正派的風格。但，在藝術歌曲的演唱中，尤其是歌劇裏的演唱，爲了特殊效果，這種誇張的諧趣，也是常見；故，諧

趣唱法也不是民歌惹厭的眞正原因。

民歌演唱的伴奏，常用鑼鼓節奏，有時也用竹木敲擊。在沒有敲擊聲響爲伴之時，唱者就唱出敲擊的聲響爲過門；例如：丁丁那切切龍格龍格鏘，得兒飄飄飄一飄，恰似西方民歌裏的特拉拉，發啦啦。這些襯音句子，就是民歌演唱的配料，也是騷擾詩句最甚的材料。喜愛高雅詩句的文人們，一聽到這些龍格龍格，就忍受不了。請舉例說明之：

下列數首民歌，是抗戰期間，我在粵北連縣所採集，都是農曆新年客家人所唱的歌曲：

（一）「春牛調」是一羣兒童圍繞着春牛模型的歌舞，用手摸到牛身，就唱一句吉利話，以祝新春好運。歌詞本來是兩句七言詩，唱起來，加入配料，便是這樣：

（獨唱）一手摸到春牛頭，我娘養猪大過牛。

（眾人和唱）我娘養猪大過牛。（鑼鼓敲擊，配合跳舞）

這只是獨唱與和唱，重複唱出後句。這樣添加配料，聽者感覺自然，並不會引起反感。

（二）「馬燈調」則加入引伸的陪襯句。原來的兩句七言詩，加入配料之後，便伸長了：恰如一兩肉片，加入大堆蔥蒜，就炒成了一大盤。

（獨唱）四字寫來四四方，（眾唱）嗳，嗳，嗳。

（獨唱）四萬萬人實力強。（眾唱）嗳，嗳，嗳。

（獨唱）實力強。（眾唱）四萬萬人實力強。（鑼鼓聲）

這首「馬燈調」的歌詞，是把十個數目字，每一個數目，就唱兩句七言詩。上列是「四」字的歌詞，以前常說我國有四萬萬同胞，現在當然不適用了。每唱兩句，都要照樣加入同樣的配料，使聽眾常感厭倦。

(三)「煮荣歌」的歌詞，也是兩句七言詩：「問你煮荣怎樣煮？先放油鹽後放湯」。但，唱起來便有許多配料：

　（獨唱）問你阿嫂煮荣怎樣煮囉，

　（眾唱）是！對我講囉。

　（獨唱）先放油鹽後放湯囉，

　（眾唱）對面講，黃瓜有嫩筍，筍子又生長。

何以說到黃瓜嫩筍來呢？這些句子，其實只是樂器所奏的過門；各人隨口把高低近似的字音填入去唱，根本並無意義。任何兩句七言詩，倘若要用「煮荣歌」的調子唱出來，後邊必須加一批黃瓜嫩筍為結束。

(四)「香包調」也是附有許多配料的民歌，原來的歌詞是：「正月香包香過蘭，香包外面繡牡丹。」唱起來是：

　（獨唱）正月香包香過蘭囉，

　（眾唱）沙溜浪沙浪。

（獨唱）香包外面繡牡丹囉。

（眾唱）沙溜浪，劉三妹，眼晶晶，雪花飄飄。

為甚要拉出劉三妹來？眼晶晶，雪花飄，與這首歌有何關係？客家人對劉三姐（或稱劉三妹）非常尊敬，根據她善於唱歌的傳奇故事，把她奉為歌神。但在這裏，與眼晶晶，雪花飄，同樣性質，只是順口塡詞，用為過門而已。

民歌演唱，為了增加趣味，經常是改換調子，以求變化。例如，一篇七言詩句，用「春牛調」唱數次之後，又改用「馬燈調」唱出來。那些遊戲性質的詩句，用此方法唱出，尙無不可；若把一首莊嚴的詩，加入這些配料，就使人難以忍受了！試將杜牧的清明詩，分別用「煮荼歌」和「香包調」唱出，就如下所寫：

（「煮荼歌」的唱法）清明時節雨紛紛囉，（是！對我講囉），路上行人欲斷魂囉，（對面講，黃瓜有嫩筍，筍子又生長）。

（「香包調」的唱法）借問酒家何處有囉，（沙溜浪沙浪），牧童遙指杏花村囉，（沙溜浪，劉三妹，眼晶晶，雪花飄飄）。

如此唱法，詩中的高雅氣質，就全給黃瓜嫩筍，沙溜浪，劉三妹，破壞殆盡了！文人對此，怎不厭惡呢！

二七　道情歌曲

江浙民歌「道情」，是徐緩柔和的抒情歌曲，我曾將它編爲女聲三部合唱，列爲民歌新唱材料。年前，香港聖斯提芬女校演唱此歌，須將歌名用中英文並列於節目表上；該校英文老師，無人能譯此歌名爲英文。他們看了歌詞內容，總不明白「道情」是什麼意思；終於由該校音樂老師來問我的意見。我建議他們譯爲田園歌 (Idyl) 或牧歌 (Madrigal) 或抒情歌 (Canzone)，就可應付過去。

我國的劇曲，盛行於元朝。那些有說白來連貫起各首詞的，稱爲套曲。沒有說白來連貫的，便是散曲。散曲之中，有一種名爲「黃冠體」的，其內容側重於神遊太虛，寄情物外，名曰「道情」；這本來是道士們所唱的歌。民間用俚語唱出的「鼓兒詞」，常用警世勸善的句語，一般人稱之爲「歌道情」，流行於江蘇、浙江等地。清代藝人徐大椿，別號洄溪，所作的散曲，取名「洄溪道情」。由此看來，「道情」實在屬於抒情歌曲。

流傳最廣的道情歌曲，是清朝藝人鄭燮（板橋）所作的十首「道情詞」。這並非把新詞填入已有的民歌曲調來唱的歌，而是將自由創作的新詞用民歌腔調演唱，乃是詞人的「自度曲」。這十首歌詞，常被稱爲《板橋道情》；因爲文筆清新，意境脫俗，獲得聽眾們的喜愛。十首詞的題材，按次爲老漁翁、老樵夫、老頭陀、老道人、老書生、小乞兒、怕出頭、邈唐虞、羨莊周、撥琵琶；下列是各首的詞句：

（一）老漁翁，一釣竿，靠山崖，傍水灣；

扁舟來往無牽絆。

沙鷗點點清波遠，荻港蕭蕭白晝寒；

高歌一曲斜陽晚。

一霎時，波搖金影；

驀擡頭，月上東山。

（二）老樵夫，自砍柴，綑青松，夾綠槐；

茫茫野草秋山外。

豐碑是處成荒塚，華表千尋臥碧苔；

墳前石馬磨刀壞。

倒不如，閒錢沽酒；

醉醺醺，山徑歸來。

(三)老頭陀，古廟中，自燒香，自打鐘；
兔葵燕麥閒齋供。
山門破落無關鎖，
秋星閃爍頹垣縫。
黑漆漆，蒲團打坐；
夜燒茶，爐火通紅。

(四)水田衣，老道人，背葫蘆，戴袂巾；
椶鞋布襪相廝稱。
修琴賣藥般般會，
捉鬼拏妖件件能；
白雲紅葉歸山徑。
聞說道，懸巖結屋；
却教人，何處相尋。

(五)老書生，白屋中，說唐虞，道古風；
許多後輩高科中。
門前僕從雄如虎，
陌上旌旗去似龍；

一朝勢落成春夢。

倒不如，蓬門僻巷；

(五)數幾個，小小蒙童。

(六)儘風流，小乞兒，數蓮花，唱竹枝；

千門打鼓沿街市。

橋邊日出猶酣睡，山外斜陽已早歸；

殘杯冷炙饒滋味。

醉倒在，廻廊古廟；

(四)一憑他，雨打風吹。

(七)掩柴扉，怕出頭，剪西風，菊徑秋；

看看又是重陽後。

幾行衰草迷山郭，一片殘陽下酒樓；

棲鴉點上蕭蕭柳。

撚幾句，盲辭瞎話；

(三)交還他，鐵板歌喉。

(八)邈唐虞，遠夏殷，卷宗周，入暴秦；

爭雄七國相兼幷。

(文章兩漢空陳迹，金粉南朝總廢塵；

李唐趙宋慌忙盡。

最可嘆，龍蟠虎踞；

儘銷磨，燕子春燈。

(九)弔龍逢，哭比干，羨莊周，拜老聃；

孔明枉作英雄漢。

南來意趄徒興謗，七尺珊瑚只自殘；

(未央宮裏王孫慘。

早知道，茅廬高臥；

省多少，六出祈山。

(十)撥琵琶，續續彈，喚庸愚，警懦頑；

四條絃上多哀怨。

黃沙白草無人跡，古戍寒雲亂鳥還；

虞羅慣打孤飛雁。

收拾起，漁樵事業；

任從他，風雪關山。

這十首歌詞，前有開場白，後有尾聲；都是作者自敍：

（開場白）楓葉蘆花並客舟，烟波江上使人愁。勸君更盡一杯酒，昨日少年今白頭。自家板橋道人是也。我先世元和公公，流落人間，敎歌度曲。我如今也譜得道情十首，無非喚醒癡聾，消除煩惱。每到山青水綠之處，聊以自遣自歌；若遇爭名奪利之場，正好覺人覺世。這也是風流世業，揩大生涯，不免將來請敎諸公，以當一笑。

唱完十首道情詞之後，便接以尾聲。

（尾聲）風流世家元和老，舊曲翻新調。扯碎狀元袍，脫却烏紗帽。俺唱這道情兒歸山去了。

在廣東省博物館所藏的道情稿本，其開場白與尾聲，皆與上列不同。可能因為唱者並非鄭板橋本人，故用了板橋道人的子弟身份來自白；這也是合理的安排。下列是其詞句：

（開場白）暑往寒來春復秋，夕陽西下水東流。將軍戰馬今何在，野草閒花滿地愁。列位曉得這四句詩是那裏的？是秦王符堅墓碑上的。那碑陰還有「敕勒布歌」，無非慨往

「古之興亡，歎人生之奄忽；懷懷切切，悲楚動人。那秦王符堅也是一條好漢，只因不聽

先臣王猛之言，南來伐晉；那曉得八公山草木皆兵，一敗而還，身死國滅，豈不可憐！

豈不可笑！昨日板橋道人授我道情十首，倒也踢倒乾坤，掀翻世界；喚醒多少癡聾，打

破幾場春夢。今日閒暇無事，不免特來歌唱一番，有何不可！

唱完十首道情之後，所用的尾聲是以一首「西江月」詞開始，故較原作稍長：

（尾聲）玉笛金簫良夜，紅樓翠館佳人。花枝鳥語漫爭春，轉眼西風一陣。滾滾大江東

去，滔滔紅日西沉。世間多少夢和醒，惹得黃粱飯冷。你聽前面山頭上隱隱吹笛之聲，

想是板橋道人來也。趁此月明風細，不免從他唱和相隨，不得久留談話。列位請了！

道情的曲譜，因時地遷移，唱音多有差異。詩集之內，只印歌詞；曲譜則無可靠的版本。這

就是民間歌曲的特點；事實上，曲譜已非個人創作，而是集體改訂的產品了。

二八　童謠與兒歌

二八 蓮花與竹枝

鄭板橋所作的十首「道情」，第六首是寫「小乞兒」的生活。開始的一段，是「儘風流，小乞兒，數蓮花，唱竹枝，千門打鼓沿街市」。到底什麼是「數蓮花」？什麼是「唱竹枝」？我們應該有所了解。

宋朝的民間歌謠，有一種名叫「蓮花落」，是乞丐所唱的歌謠。它本來的名稱是「蓮花樂」，與民間的參神活動，甚有關係。宋朝的僧人釋普濟，在「五燈會元」裏記載，「俞道婆嘗隨眾參琅邪（山東省諸城縣東南的琅邪山），聞丐者唱蓮花樂，大悟。」這是說，俞道婆到琅邪山參神，聽到乞丐所唱的勸世歌謠，因而悟道；可見乞丐歌謠，也具有很大的教育作用。

歸莊所作的「萬古愁曲」云，「遇着那乞丐兒，唱一回蓮花落。遇着那村農夫，醉一回田家樂。」由此看來，小乞兒的「數蓮花」，就是沿街唱着「蓮花落」的歌謠以求施捨。

「竹枝詞」是古代傳來的一種民歌。

唐朝詩人劉禹錫（公元七七二年至八四二年），在沅湘，聽到民間所唱的「竹枝詞」，嫌其文詞鄙陋，於是作了「竹枝新詞」九章；由此風行於貞元、元和之間。後人效其體裁以歌詠俗事，用詞淺白而高雅，稱為「竹枝詞」，後來更成為詞牌之一。這是藝人提升民間歌謠的明顯例子。下列是劉禹錫所作的一首「竹枝詞」：

楊柳青青江水平，聞郎江上唱歌聲。

東邊日出西邊雨，道是無晴卻有晴。

民謠喜愛同音異字的雙關語，晴與情的雙關，是常用於歌詞裏；正如黃公度的客家歌謠，「因為分梨故親切，誰知親切轉傷離」，都是巧妙的詩句。

宋朝詩人蘇軾（公元一○三六年至一一○一年），遊九仙山，聽到民歌「陌上花」，也是嫌其詞句鄙俚，故為之改作新詞：

陌上花開蝴蝶飛，江山猶是昔人非；

遺民幾度垂垂老，遊女長歌緩緩歸。

陌上山花無數開，路人爭看翠軿來；

若為留得堂堂去，且更從教緩緩回。

生前富貴草頭露，身後風流陌上花；
已作遲遲君去魯，猶敎緩緩妾還家。

詩人願意爲民謠創作新詞，於是把歌詞的藝術成份增強。這種情況，不論古今中外，處處可見。

比唐朝劉禹錫作「竹枝詞」遲了一個世紀（第九世紀），在歐洲的流浪民族乃在匈牙利安居；吉卜賽的音樂，獲得音樂專家之愛護，於是在世界樂壇被提升爲高度的藝術作品。鋼琴詩人李斯特的「匈牙利狂想曲」，提琴名家沙拉沙提的「流浪者之歌」，拉凡爾的「流浪曲」，均使吉卜賽音樂榮登樂壇高位。

英國在十八世紀，風行民謠歌劇。一七二八年，約翰蓋伊（John Gay）編劇，雷普殊（Repusch）編曲的「乞丐歌劇」最爲著名；這是使用乞丐所唱的歌謠，加工編整而成的歌劇。後來，葛特韋廉斯的歌劇「馬車伕」，葛特韋爾的「三便士歌劇」，都極受大衆歡迎；可見民間歌謠所具的親切性，乃爲人人所熱愛。十八世紀蘇格蘭詩人羅勃龐斯，替民歌塡入雅俗共賞的詩句，獲得世人讚美；「友誼萬歲」一曲，爲全世界人士所愛唱，乃是樂壇佳話。

我國的民間歌謠「竹枝詞」，在歷代詩人們的栽培之下，也有極佳的成果可見；下列是清朝藝人們所作的「竹枝詞」：

鄭板橋作「道情」之外，也作了不少「竹枝詞」，今選錄兩首爲例：

幾家活計賣青山，石塊堆來錦繡斑；
薄暮回車人半醉，亂鴉聲裏唱歌還。

水流曲曲樹重重；樹裏春山一兩峰；
茅屋深藏人不見，數聲雞犬夕陽中。

李嘯虎的「虎邱竹枝」，是描述虎邱名勝的即景詩句：

橫塘七里路西東，侍女如雲踏軟紅；
繞到寺門歡喜地，一時花下筍輿空。（註，筍輿即竹轎）

五十三參心暗數，欹斜扶遍阿娘肩。
仰蘇樓畔石梯懸，步步弓鞋劇可憐；

楊次也的「西湖竹枝」，是描述西湖名勝的即景詩句：

自翻黃曆揀良辰，幾日前頭約比鄰；
郎自乞晴儂乞雨，要他微雨散閒人。

烏油小轎兩肩扶，紈縵窗紗有若無；

裏面看人原了了，不知人看可模糊？

黃莘田的「虎邱竹枝」，也是描述虎邱的即景詩：

十五當爐年少女，四更猶插滿頭花。

樓前玉杵擣紅牙，簾下銀燈索點茶；

吳娘酷愛衣香好，個個將錢買淚痕。

斑竹薰籠有舊恩，湘妃節節長情根；

程午橋的「虹橋竹枝」是描述虹橋的即景詩：

青溪碧草雨悠悠，酒地花場易惹愁；

月暗玉鈎人散後，冷螢飛上十三樓。

遊人爭喚酒家船，兒女心情更可憐；

未出水關三四里，家家開閣整花鈿。

上列的「竹枝詞」，均為傑出之作。通過詩人的優秀筆法，運用簡潔的通俗言詞，寫出生活

中的清新趣味，其藝術境界當然遠勝於村夫牧童信口拈來的山歌。所有真誠的藝人，都不會忘記爲民間藝術獻出自己的力量。民間藝術，經過藝人們的栽培，立刻可以顯現出蓬勃的生機來。

二九 楊柳與梅花

唐詩，王之渙的「涼州詞」（出塞），後聯云，「羌笛何須怨楊柳，春風不度玉門關。」許多版本的譯文是，「吹奏羌笛的聲音，何必怨恨楊柳呢？塞外的春風，是不能把這種聲音吹送到玉門關裏面的呀！塞外之地，春風不度，不產楊柳。篇中勸以何須怨，而怨更深。」──這種不負責任的譯文，實在是將讀者愚弄了！

一般書店所賣的古代詩詞集，除了極少數是經過審慎編訂之外，大多數都是廉價的翻印版本，其中的註解與語譯，常是錯誤不堪，以訛傳訛；大概印書的人，從來都不肯親自去看一眼。這種誤人子弟的書本之印行，也不曉得應由政府那一個部門去管理。例如上列的譯文與註解，實在是胡說；凡是衷心敬愛古代詩詞的讀者，對於如此蹧蹋詩人的著作，都難免感到憤慨。

上列詩中所說的「楊柳」，實在是古代樂曲的名稱。

漢朝的橫吹曲（就是笛子所吹奏的樂曲），有「折楊柳」。到了隋朝，便成爲宮詞的名稱。

張祜詩云，「莫折宮中楊柳枝，當時曾向笛中吹。」梁朝，樂府有「胡吹歌」云，「上馬不捉鞭，反拗楊柳枝。下馬吹橫笛，愁煞行客兒。」「折楊柳」乃是送別所奏的悲傷樂曲。

到了唐朝，「折楊柳」，已成為一種新樂曲的名稱。白居易詩云，「聽取新翻楊柳枝」；其註云，「楊柳枝為洛下新聲。」這說明當時洛陽所流行的新歌曲。在古樂府裏，有「小折楊柳」，相和大曲之中，有「折楊柳行」。唐朝的教坊，有創新的樂曲，名為「楊柳枝曲」；後來乃演變成為一種歌詞的格式。

王之渙這兩句詩，譯述出來，應該是「塞外都是野漠荒山，根本沒有春天的氣息；哀怨的笛子何必吹奏折楊柳的樂曲呢！」

倘若明白曲名「折楊柳」常被詩人借用為春天的楊柳樹；則讀下列的詩句，就容易了解其真意：

杜甫「吹笛」云，「故園楊柳今搖落，何得愁中卻盡生？」

李白「春夜洛城聞笛」云，「誰家玉笛暗飛聲，散入東風滿洛城；此夜曲中聞折柳，何人不起故園情？」

笛子吹奏的樂曲，除了「折楊柳」，還有「梅花落」；都常被詩人活用於詩句之中。李白題「黃鶴樓北謝碑」云，「一為遷客去長沙，西望長安不見家。黃鶴樓中吹玉笛，江城五月落梅花。」──這是描寫笛聲吹奏樂曲「梅花落」，並非說五月的夏季，能有梅花飄落。「大梅花」，

「小梅花」，都是唐朝的流行歌曲。江總詩云，「長安少年多輕薄，兩兩常唱梅花落」。不論古今，流行歌曲都是與生活同時存在。

將楊柳與梅花二者並提的詩，可舉韋瀚章先生所作的歌詞「秋夜聞笛」。這是民國六十三年的作品。當時香港華聲樂團主持人楊羅娜女士，設計用一首藝術歌，同時介紹一位女低音與一位長笛好手登臺，請韋先生作「秋夜聞笛」；其歌詞是：

似這般冷落秋宵，獨個兒靜悄悄。

啊！是誰家玉笛，打斷無聊？

那不是「落梅花」，更不是「折楊柳」，

也不知何歌何調。

但愛它曲兒精巧，聲音美妙。

不能弄管絃隨和，不會寫詩篇吟嘯，

只教人心飄意蕩，魄動魂銷。

吹罷吹，快把我逝去的童心，

呼嚕呼嚕吹活了！

這首歌詞裏提到「不能弄管絃隨和，不會寫詩篇吟嘯」，涉及唐朝詩人趙嘏的「聞笛」，應

該加以註解。趙嘏的詩中說：「興來三弄有桓子，賦就一篇懷馬融」。這是說，晉朝淮南太守桓伊善吹笛。藝人王徽之泊舟青溪側，桓伊從岸上過。徽之請他奏曲，他便爲之奏了三首笛曲；奏完卽登車離去，主客未有交談。藝林傳爲趣事。漢朝的詩人馬融，曾作笛賦。這些都是與笛有關的藝人軼事。

韋先生這首歌詞，甚有獨到的技巧。我爲此詞作曲的設計，開始是徐緩的抒情歌，以發揮女低音的敦厚音色。輔奏的笛聲出現之後，音樂就漸層轉變爲活躍。歌聲與笛聲互相呼應之時，速度漸快，力度漸強；最後的「吹活了」，反覆開展，把開始的寂寞淒淸，全部轉爲輕快活潑。

民國六十三年二月在香港演唱，效果良好；香港藝風合唱團主持人兼指揮老慕賢女士，請改編此曲給合唱團演唱，仍然使用長笛爲輔奏。改編之後，於同年八月演出，甚獲聽眾之喜愛。只因長笛好手與女低音的唱家較少，故此曲的演出機會不多。由此曲的演出，我可說明，涉及「折楊柳」與「落梅花」的樂曲，實在也並非盡屬哀怨，輕快活潑的例子，也是有的。

三〇 以人為貨

舒曼給音樂青年所寫的箴言，共有六十餘項，其中有一項是「愛護你的樂器」。樂人對其所奏的樂器，常是愛護備至；恰似戰士對其所騎戰馬，乃是心靈相通，生死與共的伙伴，非全心愛護不可。這是說，我們不論對人或對物，皆須常持愛心；你愛護他，他扶持你，這才是充滿了愛的人生，而音樂乃是人生的縮影。

人們為了利慾薰心，經常忘記了互愛互助之本旨。宋朝儒者歐陽修說得好，「小人所見者利祿，所貪者財貨。見利則爭先，利盡則交疏；甚者，反相賊害，雖其兄弟親戚，不能相保」（「朋黨論」）。因為謀利，遂成冷血，不再用愛心對人，只把人當成貨品。下列一則，是在抗戰期間發生於大陸邊境的事實：

兩位農學院的青年學生，趁暑假入山採取標本，走到邊區的一間茶館休息；與一位陌生人相遇，談得極為融洽。這兩位青年向他問路，說及要經某鄉。陌生人極表關懷，並且說，該鄉有其

親戚，豪爽好客，前往拜訪，必獲招待，請其指點路途，最爲可靠。這兩位青年，認爲出行遇貴人，於是甚感快慰。陌生人立刻寫了一封介紹函件，詳列地址，交給他們前去拜訪，然後分別，各奔前程。這兩位青年，路經邊境檢查站，被打開那封介紹函件，其中寫得很簡單，「茲送上貨品兩件，敬請查收」。檢查人員就追問，「兩件貨品在那裏？」，他們兩人根本不曉得有什麼貨品，於是將遇見陌生人的經過，對檢查員細說。去到該處，破門而入。這兩位青年已在昏迷狀態，幸而及時獲救，乃能逃出生天。原來這是走私集團的巢穴，經常用屍體藏毒，運入國內。所謂貨品兩件，就是指自動送上門來的兩位青年。後來查間，乃知他們受到接待，飮了一杯茶，就卽昏迷過去；倘若再被運入國境之時，腹腔內就必然裝滿海洛英了。檢查站的人員，就是奉到命令要注意此類事件，故能及時擒兇救人；在此之前，實在已經有不少寃魂是被毒品帶走的了！

這是慘無人道的謀殺。只因貪財，遂以人爲貨。這些冷血殺手，根本就沒有人性。

人性是以愛爲基礎。音樂乃是仁愛的化身，人們在音樂化的生活中，處處都是愛的境界。因利忘愛的冷血殺手，時時把人當作物件；音樂人生的境界裏，則處處把物件當作人。「愛你的樂器」，再進展而爲「愛一切人與物」；不論對一花一草、一木一石，皆存愛心，這便是愛的人生。李白的詩云，「相看兩不厭，惟有敬亭山」，就是從愛心出發而抵達的境界。

昔日楚王愛他的琴「繞梁」，司馬相如愛他的琴「綠綺」，蔡邕愛他的琴「焦尾」；眞誠的

愛，使琴也具備了靈性。晉朝藝人王羲之的兒子王徽之，愛竹成癖，常說：「不可一日無此君」。其弟獻之（子敬）身故，他坐到靈床上，拿起其弟的琴，總彈奏不出和諧的音調，乃嘆道，「嗚呼子敬！人琴俱亡！」他認爲琴是具有靈性的，其主逝去，琴心也碎了！且看現代演奏新派作品的人們，坐在鋼琴前，用拳打，用肘撞；這種虐待行爲，使人見了噁心。奏者是瘋子，聽者也是瘋子，造成這個瘋狂的世界！

藝人們不論對人對物，時時都充滿愛心；所以他們生活於一個和諧的境界中。孫文定詠梅，「天地心從數點見，河山春借一枝回」，是最好的例子。李崆峒云，「荷因有暑先擎蓋，柳爲無寒漸脫綿」，甚其深意。浦翔春云，「舊塔未傾流水抱，孤峯欲倒亂雲扶」，充滿人間的溫情。盧全的詩，更爲可愛，「昨夜醉酒歸，仆倒竟三五」，摩挲靑莓苔，莫嗔驚着汝」。這種赤子之心，把愛心遍對人與物，人生逐能更美。當內心洋溢着眞誠之愛，所對的人與物，皆是一視同仁，絕無高低貴賤的分別。

一艘滿載糞溺的木船，準備駛往鄉間去。撐船的老伯，正在吃晚飯；一不留神，把碗裏的一片燒肉掉到糞上。他不慌不忙，一手把燒肉撿起，拿向舷邊的河水中涮了一下，順手放進嘴裏。

我們站在岸邊，不約而同「啊」了一聲，「這麼髒也能吞得下！」他聽到了，笑道，「這些只是我的貨，有什麼髒！」說來，眞有道理；他與這些貨，相依爲命。他全心愛護這些貨，事實上

「何髒之有？」

清朝藝人袁中郎（宏道）遊百花洲，所見「惟有二三十糞艘，鱗次倚錯，氤氛數里」為之敗興而還。其實，若具愛心，則所見的無論是古琴絲綺、焦尾、繞梁；或是梅花荷柳，舊塔孤峯；甚至地上苺苔，河中糞艘；皆可一視同仁，不分貴賤。憑藉愛心的力量，它們都能為我們打開至美之門，把我們帶到至善的境界去。

三一　只為還債到人間

記得幼年時候，黃昏乘涼於庭前，我與兄妹們總是與鄰家孩童唱歌遊戲，母親和嬸母，安坐一旁，情況十分熱鬧。我們唱歌之後，照例是懇求母親講故事，更喜歡聽談鬼。雖然聽完之後就不敢獨自走到黑暗的地方，但仍然又愛又怕。所聽過的鬼故事，為數不少，其中有一則，對我影響尤為深遠；其內容是這樣的：

一個夜歸人，坐在荒郊的大樹下休息，忽然聽到樹後有三個聲音，幽幽敍談。細聽之下，曉得他們都是趕往鄰村投生的鬼魂。第一個說要投生到某家，收夠五兩銀的債款就走。第二個說要投生到另一家，收債十七兩就走。第三個說：「我只要穿一件新衣就走。」三個聲音談話完畢就寂然無聲。這人聽了就很焦急；因為所提到的三家，他都認識。次日，他便趕往該三家訪問。

查問之下，果然昨夜這三家都有孩子誕生。第一家說昨夜孩子誕生，今早卻夭折了。這人想，大概這家人為孩子出生，已經付出了五兩銀；鬼魂收債任務完成，必然走了。第二家的孩子，生下

來就病倒，一直消耗醫藥費用。這人靜觀其變，到了藥費消耗到達十七兩之數，孩子也夭折了。

這人不能不相信是鬼魂索債，於是對第三家力言不可給孩子穿新衣。這家人接受了他的忠告，只把舊衣改給孩子穿，總不讓孩子有穿新衣的機會。孩子長到十八歲，父母為孩子完婚；為母親的覺得孩子從來都未穿過新衣，今作新郎，也該有新衣穿上才是。怎知這位新郎，一穿上新衣便昏迷不醒。已經走了！

聽完這個故事，我們都覺黯然。嬸母也說了一個「聊齋誌異」的故事，是說某家孩子出生之時，主人隱約見到有人奔入屋內，說明要討債四十千錢。主人心中明白，這是鬼魂討債；於是把四十千錢存放在櫃中，小兒生活費用，皆從此款取出。孩子到了四歲，這筆款僅餘七百錢；他就對孩子開玩笑，「四十千錢快用完了，你也該走了吧？」剛說完，孩子面色忽變，瞬即氣絕。喪葬費用，共為七百錢。（「聊齋誌異」卷十三，「四十千」）

嬸母說完故事，我的哥哥便忍不住說，「不曉得我們要討多少債才肯走呢？」母親很生氣地說：「你們是為還債來的！」從此以後，我就很怕穿新衣，怕穿上新衣就立刻昏迷不醒。

這些鬼故事對我影響甚大。「為還債而來」的觀念，深深刻在我的心中；我把自己列為欠債者，一心只為還債而來。這個觀念，使我甘於貧賤，逆來順受，身在受苦受屈之時，都認為是本份之事。鬼故事的教育效果之大，實在是我母親所意料不到。

老實說，為還債而來的人，個性比較溫和，內心也比較快樂；因為立心要來還債，先把自己

安放在不貪取，不求榮的卑微地位，不像那些立心要來討債的那麼兒狠與殘酷。「聊齋誌異」也有另一則討債的故事：

一個賣油的小販，犯了小罪，因言語不清，觸怒了縣官，遂至把他打死。這位縣官後來發了財，建樓上樑之日，親友皆來賀喜。他忽然看見那賣油小販跑入屋來，於是心中極爲納悶。不久，家人報說其妾剛剛產下兒子，他就感到非常煩惱，說：「樓未建成，拆樓人已經來到了！」親友們不知他是有所見，只以爲他在說笑話。後來這個兒子長大，極爲頑劣，把家產蕩盡，傭工爲生，每得工錢，則買香油吞食。（「聊齋誌異」，卷十四，「拆樓人」）

有些人，生於富貴之家，從幼至長，都備受寵愛，養成了受人奉承的習慣。似乎他們被規定，必須在一個期限之內，享盡指定的福，討取指定的債；所享未夠，所討未足，就常感焦慮。反之，要來此還債的人，卻不會有煩惱；因爲他無意追求享受，只盼債務清除，便得解脫，能夠早歸故山，最爲快樂。恰似王子被罰，要做一天乞丐；在這一天之內，王子必然樂於受苦，但願快些過完這一天，就可恢復王子的生活。認定來世間享福的人，則好比乞丐夢見做王子，他必然只願長睡不願醒；但他也曉得時間無多，所以焦慮不安，惶惶不可終日。

我們到人間，是來討債的呢？是來還債的呢？老實說，任何人都屬於來還債的人。縱使我在前生未欠別人的債，在今生則必可體驗得到，父母、兄弟、姊妹、師長、朋友，皆曾施恩於我。我必須把他樂，最好還是把自己列爲來還債的人。若想自己一生快樂，最好還是把自己列爲來還債的人。這實在只是一個觀念上差別。

們所給我的恩，報給我的後輩，又讓我的後輩，報給他們的後輩；這才是豐盛快樂的人生之路。

三二　音樂與火警

三二 青蛇與火龍

我捉青蛇來開玩笑，給我捉到了；但被嚇了一跳。

火龍捉我來開玩笑，給我逃脫了；也被嚇了一跳。

此中經過，值得回味。

五十年前的暑假，我去到一所鄉村師範學校看朋友。那邊的數位同仁，住在校中，並無他去。我去到，大家歡敍，小住數日，閒話家常，其樂融融。每日黃昏，我們在夕陽中散步於學校鄰近的竹林中，看蚱蜢蹦跳，羣鳥飛鳴，至感愉快。偶然看見小蛇蜿蜒於草叢中，我就迅速一手執着蛇尾，提起來，輕輕抖着，使牠無法纏向腕來，也就無從咬得到我的手。我輕鬆地提着蛇，給眾人開玩笑，嚇得人人躲避，嘻哈大笑。有一位教師，失聲大喊，「這是竹葉青！劇毒的蛇！前天有一位老太婆被蛇咬死，就是在這個地方！」

經他這樣一喊，把我嚇得汗毛森立。原本我要拿小蛇嚇人，想不到卻給他把我嚇倒。這是我

的生死關頭，我實在手足無措；但眾人則遠遠站着，而且意見多多……

「不要打死牠，我要取蛇膽！」

「我要活蛇作解剖之用！」

「我要浸牠作標本！」

此時，一位教師跑回校中拿來一個酒瓶，放在地上，請我把蛇放入瓶中。蛇兒昂首吐舌，我

根本無法把牠塞入瓶內。「我的天！且莫說蛇膽、解剖、標本，先助我把牠脫了手再說呀！」但

他們只在吶喊，全無建議。

在此情勢危急之際，我忽然想出自救之方，把蛇用力撻向樹幹；於是，一撻之下，蛇逐昏

迷，把牠垂入酒瓶中，用蓋密封。驚魂甫定，我便埋怨他們，只知謀利而不加援助。他們都安慰

我說，危急之際，唯有自助，然後人助。自己想不出辦法，不該強迫別人想得出辦法；徒然埋怨

他人，實在於事無補。

這次遭遇，與我從事音樂創作，實在極爲相似。我拿起民間歌曲來做音樂素材，有人就大罵

民歌粗野；牠是毒蛇，很想取其膽爲藥用，卻又怕給牠咬；於是，想不到安全的辦法來。我作好

了新樂曲，他們聽了，常嫌中國味道不夠濃；待我加重了中國味道，他們又說俗氣稍多。我使用

中國調式爲和聲基礎，他們說，中國味道不錯；但看來並沒有什麼新意。眾人在旁，喜歡諸多挑

剔，卻無法給我指點迷津。如何衝出難關，仍然只能靠自己；埋怨他們，乃屬多餘之事。

因此，使我想起另一次的遭遇：

三十年前，在香港，我住在學校教師宿舍的三樓。樓下是學校廚房，它的大煙囪，藏在牆壁之內，通過我的住室旁側往上升。二樓是一間寬濶的勞作課室，課室窗外的露臺，建了一座小型的窰，就在我住室的窗下方，是供學生製作陶器之用。這窰的煙囪，就接駁到廚房的煙囪去。每月燒窰一次，通宵達旦，輪值守着窰火的幾位學生，要按時添加煤塊，在我窗外終夜談話，使我甚不安寧。在燒窰的數日間，我的住室受到煙囪熱氣影響，有如添了一座壁爐；冬天很暖，夏天很熱，而且熱得非常難受，我只能努力忍耐。

在一個初冬的晚上，冷雨霏霏，寒風陣陣，輪值看守窰火的學生們，都提早回家去了；添煤的工作，交給管理勞作室的老工友。這位工友，守到半夜，就索性把全部煤塊，都堆入窰裏，封了窰口，睡覺去了。窰裏火力過份強烈，把勞作室煙囪的牆壁烘得非常熾熱。可能是煙囪旁的導師桌上有火柴，着火燃燒，把許多學生作業簿也燒起來。凌晨四時許，我被濃煙嗆醒，見室內已經煙霧瀰漫，窗外已經火舌上揚，黑夜中，血紅的火燄熊熊，特別恐怖。我大吃一驚，赤着雙腳，連跳帶滾，到二樓大力拍勞作室的門；工友熟睡，未有反應。我立刻奔向樓下，推醒廚房工友用電話報警。我用力敲着窗門上的玻璃，大叫樓上的教師們快快起來。其實，我在二樓拍門的聲音，已經使樓上的教師們醒覺；今知爲火警，立刻紛紛起來。此時，廚房的工友們挽了兩桶水上樓，潑向勞作室的書桌，火源既滅，大局安定。不久，學校主管找我，說消防局的隊長要見

「最初發現火警的人」，我不得不與他見面。他問我，可知火警的原因。我明白，學校建窰在課室之側，可能未經申請消防局核准，我還是不要提及此事為佳；所以我答，可能是教師們深夜改卷，留下煙蒂，遂成此禍。消防隊長聽了我的答案，認為滿意，不再追究，收隊退去。次日，勞作老師回校，立刻把窰剷除，並且嚴責眾人失職。我本來很想大大埋怨他一頓，但我終於忍耐下來，沒有說話。

就是為了此事，校長對我私心感激。後來我去歐洲求師，校長樂意贈我往返的船費；而且，我在外邊進修的六年中，學校按月發給我薪金，以減輕我借債的重擔。這樣說來，危難竟為我帶來幸運了！

無論是我捉青蛇，火龍捉我，都給我上了重要的一課。這課的結論是：旁人多意見，不該為此氣惱自己；鎮定去處理，必然可以渡過難關。

三三　真龍與假龍

鄰居的小弟弟，喜愛國樂，更愛學奏胡琴。他的父親買了一把特佳的胡琴給他。他非常開心，向我描述，胡琴柄端，雕刻着一個龍頭，十分精緻。我告訴他，雕刻着的不是龍而是龍的兒子。

他瞪大了眼，極感驚異地問，「龍的兒子不是龍嗎？既然不是龍，是什麼？」

我國國民，自認是龍的後裔，實在也要像小弟弟一樣發問「龍的子孫不是龍，又是什麼？」

關於龍子，有一著名的警句，是「龍生九子不成龍，各有所好」。（詳見滄海叢刊「樂圃長春」第十九篇）。龍的第一個兒子，名字叫囚牛，平生愛好音樂，在胡琴柄端所刻的，便是它的遺像。由此看來，所有愛好音樂的龍孫們，皆是囚牛的兒女；愛奏胡琴的，更是囚牛的嫡系骨肉了。

小弟弟聽得皺起眉頭，「這名字多難聽！」

是的，囚牛這個名字，實在很醜；似乎專給愛

音樂者開玩笑！

「龍生九子」，除了囚牛之外，其他八個，又是如何？今介紹如下：

㈡蒲牢——最怕海中的鯨魚。每被鯨魚襲擊卽大鳴。後人欲鐘聲宏亮，故鐘鈕上所刻的，是其遺像。

㈢睚眥——這是怒目的獸頭，性好殺，故刀環上所刻的，是其遺像。

㈣螭吻——形似龍而色黃，性好望，屋頂上的獸頭，是其遺像。

㈤霸下——形似龜，好負重，碑座下的獸頭，是其遺像。

㈥狴犴——形似虎，性好訟，今獄門上的獸頭，是其遺像。世人稱牢獄爲狴犴，就是因此而來。

㈦饕餮——是兇惡的獸形，性好食，故刻在餐具的鼎蓋之上。

㈧金猊——形似獅，好煙火，故刻在香爐上。唐宋詩詞，每說及金猊，也就是指香爐；例如李清照的詞「鳳凰臺上憶吹簫」開首的一句便是「香冷金猊，被翻紅浪，起來慵自梳頭」。陸游的詩也有「微風不動金猊香」。

㈨蚣蝮——性好水，橋柱上所刻的是其遺像。

以上所列，皆屬於傳說中的神話。其實，龍是否眞有九個兒子，根本不必爭論。九，只是表示數目衆多而已。「龍生九子不成龍」的本義，乃是說，龍的子孫爲數甚多，他們雖有相同的血

統，因環境不同，習慣不同，就有變化。袁枚論詩，說得不錯，「子孫之貌，莫不本於祖父；然變而美者有之，變而醜者有之。若必禁其不變，則雖造物，有所不能。當變而變，其相傳者，心也」。這是說，外貌之變，無從避免；內心的真誠，則應延續不斷。

因為後天的生活差別很大，所以「性相近，習相遠」；由此便產生了真龍與假龍的爭執。到底何者為真？何者為假？人們所愛的是真龍還是假龍？從漢朝劉向所撰「新序」的一則寓言，可以得到答案：

「葉公子高好龍，居室雕紋以象龍。天龍聞而下之。窺首於窗，拖尾於堂。葉公見之，棄而遁走，失其魂魄」。──這是說，葉公並非喜歡真龍，只是喜歡那些似龍而非龍的假龍罷了。

其實，我們可以理解，人們所喜愛的，乃是高貴優雅的龍，而不是粗野狂妄的龍。無論是龍父或龍子，如此「窺首於窗，拖尾於堂」，一派無賴作風，殊無可愛之處；葉公見而遁走，也是值得同情的。

龍的生命無窮，從古至今，兒孫何止千萬？雖然我們無法控制先天的遺傳因素，但卻能運用後天的教育之功。憑藉教育力量，我們必能引導龍子龍孫，自動自覺，朝向真、善、美的目標生活。決不是任他們各有所好，為所欲為而害人害物；卻是要使他們各有所長，盡力向善而造福人羣。

且不管是真龍還是假龍，我們所愛的，是好龍而不是壞龍。若無善與美，徒然真，也沒用。

三四 唐朝的雅樂

雅樂是指正式的音樂，包括朝廷集會典禮，郊廟祭祀儀式的音樂。這些服務於儀式的音樂，並非側重感情生活，於是漸變爲徒具形式而欠缺內容的音樂，是祖傳數代都任樂官之職，只能奏曲而不知曲中意義。歷代相沿，雅樂便成爲毫無生命的音樂了。齊宣王（公元前三〇一年卒），也對孟子說他只愛世俗之樂而不愛先王之樂。各朝代的文人，都一致認定是秦始皇戰國時代的魏文侯（公元前三九六年卒），老實承認聽古樂就想打瞌睡。齊宣王（公元前三〇一年卒），也對孟子說他只愛世俗之樂而不愛先王之樂。各朝代的文人，都一致認定是秦始皇墳說得好，「俗樂與則古樂亡」，與秦火不相干也」。

（公元前二五九年至二一〇年）焚書坑儒，以致禮崩樂壞；其實，這都是偏見。明朝的樂家朱載堉說得好，「俗樂與則古樂亡」，與秦火不相干也」。

歷來研究中國古代音樂史的文人，都認定我國在周朝的時候，雅樂極盛，以後便是俗樂與起，取代了雅樂的地位。其實，自古以來，雅樂從未佔過優勢。孔子（公元前五五一年至四七九年）不止一次說「惡鄭聲之亂雅樂」。雅樂只是形式的音樂，內容空虛，徒有其表；俗樂則是感

情洋溢，活力充沛；雅樂全然無法與俗樂抗衡。各朝君主爲了尊重儒家的旨意，照例設置雅樂部，讓它存在而全不愛護，更不着力發展。我國在唐朝（公元第八世紀），音樂發達，對於雅樂的栽培，情況如何？請讀詩人白居易（公元七二二年至八四六年）的一首詩「立部伎」：

立部伎，鼓聲喧。

舞雙劍，跳七丸。嫋巨索，掉長竿。

太常部伎有等級，堂上者坐堂下立。

堂上坐部笙歌清，堂下立部鼓笛鳴。

笙歌一聲衆側耳，鼓笛萬曲無人聽。

立部賤，坐部貴。

坐部退爲立部伎，擊鼓吹笛和雜戲。

立部又退何所任？始就樂懸操雅音。

雅音替壞一至此！長令爾輩調宮徵！

圜丘后土郊祀時，言將此樂感神祇。

欲望鳳來百獸舞，何異北轅將適楚！

工師愚賤安足云，太常三卿爾何人？

這首詩，白居易自註是：諷刺雅樂之衰敗；他在詩中所要說的話，大意是這樣：

唐朝宮廷裏的樂手，分為堂上堂下兩個等級。堂上的樂手是坐着奏曲，稱為坐部，身份高貴。堂下的樂手是站着奏曲，稱為立部，身份低賤。堂上坐部的笙歌優美，人人喜愛。堂下立部的鼓笛嘈雜，人人討厭。堂上的坐部樂手，如果成績較差，就降級到立部，擔任擊鼓吹笛演雜技。如果立部的樂手，成績又不佳，乃編入雅樂部，專門負責儀式，祭祀的奏樂工作。雅樂竟然敗壞到這個地步！還想用音樂引得鳳凰來，百獸舞嗎？實在，鬼神都不願聽了！樂手低劣，根本不值得多談；但身任宗廟禮樂儀式的高官們，對此豈能推卸責任嗎？

白居易這首詩，罵得非常痛快；不過，把責任全推在禮樂官員身上，未免寃枉。不肯着力改進雅樂，責任乃在君主。何以君主們都愛俗樂而不愛雅樂？因為雅樂只有形式，毫無內容，所以誰也不喜歡它。

因為孔子說過「韶樂盡善盡美」，於是歷朝君主都要復興古代雅樂。他們只想把古代的雅樂從墳墓中挖出來，卻不曉得堯舜之治只是儒家政治的理想境界，堯舜之樂也只是理想音樂的象徵；十全十美的雅樂，根本就不存在。我國各個朝代所做的雅樂復古工作，實在比不上歐洲中世紀的文藝復興運動；因為雅樂復古只是開倒車、尋死路，而文藝復興則是創新生，關前程。清朝樂家徐新田說得好，「俗樂雖俗，不失為樂；雅樂雖雅，乃不成樂」。原因非常簡單：沒有創作，就沒有生命。

三五 朱絃疏越清廟歌

唐朝詩人白居易，在所作的「諷諭詩」中，常是讚頌古樂而排斥新樂。他作「五絃彈」，自註「惡鄭之奪雅也」；就是說，他不喜歡看見民間流行歌曲佔據了雅樂的地位。

五絃彈是有五根絃線的古琴，相傳是神農所作。「禮記」有言，「舜彈五絃之琴，以歌南風」。到了周朝，再添加了兩根絃線，共爲七絃。琴腹空，琴底有洞，這個洞，稱爲「越」，是「通達」之意。琴絃爲朱色，詩人稱它「朱絃疏越」。

另有一種琴，相傳是伏羲所作，其名爲瑟，有五十絃，黃帝改爲二十五絃。後來，瑟又分爲兩種，一種是雅瑟，另一種則是頌瑟；雅瑟有二十三絃或十九絃，頌瑟則有二十五絃。

白居易作詩「五絃彈」，其要旨是說明，二十五絃的頌瑟，絃雖多，但比不上古代的五絃琴；而五絃琴的音樂，又比不上「正始」時代的清廟歌聲。其詩如下：

五絃彈，五絃彈，聽者傾耳心寥寥。

趙璧知君入骨愛，五絃一一為君調。

第一第二絃索索，秋風拂松疏韻落。

第三第四絃泠泠，夜鶴憶子籠中鳴。

第五絃聲最掩抑，隴水凍咽流不得。

五絃並奏君試聽，淒淒切切復錚錚。

「鐵擊」「珊瑚」一兩曲，冰瀉玉盤千萬聲。

鐵聲殺，冰聲寒；

殺聲入耳膚血慘，寒氣中人肌骨酸。

曲終聲盡欲半日，四座相對愁無言。

座中有一遠方士，唧唧咨咨聲不已。

自歎今朝初得聞，始知孤負平生耳。

唯愛趙璧白髮生，老死人間無此聲。

遠方士，爾聽五絃信為美；

吾聞正始之音不如是。

正始之音其若何？朱絃疏越清廟歌。

一彈一唱再三歎，曲淡節稀聲不多。

融融曳曳召元氣，聽之不覺心平和。

人情重今多賤古，古琴有絃人不撫。

更從趙璧藝成來，二十五絃不如五。

這首詩的內容，可以概譯如下：

五絃琴的聲音，使聽者心中感到寧靜安詳。趙璧琴師曉得各人喜愛古樂，所以全心演奏五絃琴。第一二絃很雅淡，有如秋風拂松的聲韻。第三四絃很清冷，有如夜鶴憶子的悲鳴。第五絃聲很穩重，有如泉水凍結，嗚咽慢流。錯雜彈來，奏出各首名曲，眞似冰瀉玉盤，又激壯，又哀傷。奏完了，聽眾們如醉如痴，默默無言。聽眾之中，有一位遠方來客，自嘆從來未聽過如許優美的音樂；也相信只有資深樂師如趙璧那般具備修養之功，乃能奏得出這麼美妙的音樂來。其實，五絃琴雖然優秀，還比不上正始年代音樂之美妙。正始年代的音樂，廟堂淸歌，唱出一句，回應三聲，樂聲疏淡，聽得令人心境平和。然而，人們只愛時尙的流行歌曲，看不起高雅的古樂。老實說，現在的二十五絃琴，那能比得上五絃琴呢！

白居易所提到的「正始」，是古代君王的年號。有幾位君王，都用正始爲年號。最早的正始，是三國時代，魏，邵厲公的年號（約在公元二四〇年）。其後，十六國，燕，高雲的年號，

也是正始（約在公元四○七年）。北魏，宣武帝也稱正始（約在公元五○四年）。白居易當然是指最早年的正始，是四百五十多年前三國時代的正始。

我們讀了白居易的「五絃彈」，也應該細加思量，為什麼人人不愛古代雅樂而偏愛新的俗樂呢？雅樂偏於淡靜，俗樂則偏於華美，實在各有不同的境界。人們的生活，靜與動都該平均發展，不應偏於一端。歷代文人談音樂，只知提倡「樂以教和」，卻疏忽了「樂以教戰」。音樂能使人安靜下去，享受休閒生活；音樂也能使人振奮起來，增強工作效率。音樂能使人端正身心，修養品德；音樂也能使人熱血沸騰，捍衞國家。我們切勿只見音樂具有靜的功能而忘卻它有動的力量。醫生常忠告眾人，為了身體健康，切勿養成偏食的習慣。樂教工作者，必須時時警惕，把這種偏差糾正過來。

二六 四藝芻議

（其音就非正腔矣……等，雖指出本而論求，只易產出本而論求知，禮樂詞用的殫彈樂器之，是國在墓陵，禮圓

三六　泗濱浮磬

我國在唐朝，雅樂所用的敲擊樂器之一，磬，傳說是用泗水之濱浮出水面的石所造成，所以磬聲充滿祥和的音調。（其實並非石能浮水，只是露出水面的石。何以要用泗水的石造磬？因爲泗水在山東省的曲阜縣；該處是春秋時代魯國的國都，是孔子出生、講學、逝世的地方）。後來，樂師嫌它的音響不佳，乃換用了新造的磬，稱爲華原磬。本來，樂器有缺點，加以改進，乃是必需；但一般守舊的文人，對此大表不滿。白居易爲此作了一首詩，題爲「華原磬」，大罵樂師愚昧無知；詩云：

華原磬，華原磬，古人不聽今人聽。

泗濱石，泗濱石，今人不擊古人擊。

今人古人何不同？用之捨之由樂工。

樂工雖在耳如壁，不分清濁卽爲聾。

梨園子弟調律呂，知有新聲不如古。

古稱浮磬出泗濱，立辯致死聲感人。

宮懸一聽華原石，君心遂忘封疆臣。

果然胡寇從燕起，武臣少肯封疆死。

始知樂與時政通，豈聽鏗鏘而已矣。

磬襄入海去不歸，長安市兒爲樂師。

華原磬與泗濱石，清濁兩音誰得知。

白居易這首詩自註是「刺樂工非其人也」，就是說，「諷刺樂工之用人不當。」他在詩中所說的是：泗濱磬是有來歷的敲擊樂器，樂工無知，竟然用華原磬來代替了它，眞是豈有此理！本來，泗濱磬的清音，能使聽者神志爽朗，顧爲愛國而保衞邊疆，顧爲眞理而犧牲性命。君主聽到磬聲，就會思念起保衞邊疆的武臣，對他們的辛勞，備致關懷愛護。自從改用了新磬之後，君主就忘記了保衞邊疆的武臣了！胡人來侵，武臣們很少肯拼命護國了！這全是改用新磬的惡果！傑出的擊磬樂師一去不回，充任樂手的全是俗子凡夫，對於磬的優劣，又怎能分辨得了！這詩中的主題，實在探自「樂記」所說「審樂以知政」。詩內所言，「立辯致死聲感人」，

乃出自「君子聽樂，亦有所合也」；出自「樂記·魏文侯篇」，其原文是：

鐘聲鏗，鏗以立號，號以立橫，橫以立武，君子聽鐘聲則思武臣。

石聲磬，磬以立辯，辯以致死；君子聽磬聲則思封疆之臣。

絲聲哀，哀以立廉，廉以立志；君子聽琴瑟則思志義之臣。

竹聲濫，濫以立會，會以聚衆；君子聽竽笙簫管之聲，則思畜聚之臣。

鼓聲之聲喧，喧以立動，動以進衆，君子聽鼓鼙之聲，則思將帥之臣。

這段話的意思：我們聽到鏗鏘的鐘聲，就聯想起堂皇莊重，發號施令的軍事官員。聽到清越的磬聲，就聯想起獻身眞理，保衞邊疆的防守官員。聽到悠揚的笙簫，就聯想起交遊廣濶，蓄聚豐盛的財務官員。聽到雄壯的鼓鼙，就聯想起調動軍旅，指揮士兵的將帥官員。——如此解說「聽音有所合」，實在屬於空談。

明朝樂家劉濂評「樂記」，說它「其言過當失實，如繫風捕影，無一語可裨於樂」，就是指這類的解說。但各朝文人，都奉它爲至論，人云亦云；詩人更用之爲詩中題材，後人遂奪爲眞理。正如通俗小說的慣用語，「何以見得？有詩爲證！」於是，這類胡說，乃流傳至今。我們讀書，必須明辨取捨，切勿學牛吃草，連鐵釘一起吞下，結果就連性命都賠掉了！

三七 樂與政通

「樂記」說，音樂生於人心，故能通倫理。聽音樂便可辨別人心的動態，所以說「樂觀其深矣！」「聲音之道，與政通矣！」從「藝術能顯示社會生活」的觀點看來，這些話乃是極其至理。但我國歷代文人，偏要把這些至理名言與占卜之術結成一體，這就遠離了音樂藝術的範圍。

今日我們讀古書，必須提高警覺，以免受愚。

「尚書」記述皋陶與帝舜及禹等謀議國事的言論，其中所記帝舜的話，「予欲聞六律、五聲、八音，在治忽，以出納五言，汝聽。」這是說，聽音樂是為了察知治亂情況，把音樂列為占卜的工具。漢光武以後的學者們，都用陰陽五行來解說經書。司馬遷作「史記」，在二十五卷「律書」，也照樣記載，「望敵知吉凶，聞聲效勝負，百王不易之道也。武王伐紂，吹律聽聲。」以後各朝代的史書，皆沿用了這種寫法，使後世的學者，真的相信音樂是占卜的工具。且看「隋書」與「唐書」中的兩段記載，便可明白……

「隋書」隋煬帝之將幸江都也，有樂人王令言者，號知音律。聞其子彈琵琶，作「翻安公子調」，令言欷歔流涕曰，「此曲宮聲，往而不返；宮者，君也，帝其不還乎？竟如其言。」——史書記載這些材料，實在無聊極了！

這是說，王令言聽其子奏曲，曲裏轉了調，沒有轉回原調，就認爲君主出巡江都，不再回來。

「唐書」天寶年間，涼州獻新曲。帝御便坐，召諸王聽之。寧王憲曰，「曲雖佳，然宮離而不屬，商亂而暴，君卑逼下，形於聲音，見於人事，臣恐日後有播遷之禍。」帝默然。及安史亂，世乃思憲審音云。——這是說，寧王憲聽到新曲裏的主音不穩定，其他各音則又強暴又零亂，恐怕君主要遷都避難。到了天寶十四年，安祿山謀反，玄宗入蜀避難，世人乃知寧王憲眞能審察音樂而知政事。這些記載，實在都是借音樂來談政治；後人無知，以爲聽音樂可以卜未來，眞是遠離音樂藝術的範圍了。（註）後人只知唐曲便可知政。唐玄宗天寶十四年，安祿山自稱爲大燕皇帝，進陷長安。蕭宗至德二年，祿山爲其子慶緒所殺，慶緒又爲史思明所殺。思明死，其子朝義繼位，直至代宗廣德元年，賊將李懷仙斬朝義請降，其難始平。共歷三代，凡九年，世稱安史之亂。

明白何謂安史之亂。今在此加以註釋，可以明白，並非聽曲便可知政。殺了楊貴妃便返長安，總不明死，其子朝義繼位，直至代宗廣德元年，賊將李懷仙斬朝義請降，其難始平。共歷三代，凡九年，世稱安史之亂。

漢朝，劉歆作「鐘律書」，把古代傳來關於五音、五倫、五性、五色、五味、五行，組織成爲有系統的胡說：

五音也者，天地自然之聲也。在天為五星之精，在地為五行之氣，在人為五臟之聲。出於脾，合口而通，謂之宮。出於肺，開口而吐，謂之商。出於肝，張口湧吻，謂之角。出於心，齒合吻開，謂之徵。出於腎，齒開吻聚，謂之羽（下列各項，括弧內是我所加註，以明內容）。

宮，土行也，君象也。其性信，其味甘，其色黃，其事思，其位戊己，其數八十

一（九乘九，即是九九之數），其聲重以舒，猶夫牛之鳴窌而主合也。

商，金行也，臣象也。其性義，其味辛，其色白，其事言，其位庚辛，其數七十二

（九乘八），其聲明以敏，猶夫羊之離羣而主張也。

角，木行也，民象也。其性仁，其味酸，其色青，其事貌，其位甲乙，其數六十三

（九乘七），其聲防以約，猶夫雉之登木而主湧也。

徵，火行也，事象也。其性禮，其味苦，其色赤，其事視，其位丙丁，其數五十

四（九乘六），其聲泛以疾，猶夫豕之負駭而主分也（駭字的左邊，從馬，或從豕，通用；是指四蹄皆為白色的豕）。

（九乘五），其數散以虛，猶夫馬之鳴野而主吐也。

羽，水行也，物象也。其性智，其味鹹，其色黑，其事聽，其位壬癸，其數四十五

月：

漢朝，司馬遷作「史記」，在「律書」中解說十二律，也是很有系統把十二律分配於十二個

正月也，律中太簇（泰簇）。泰簇者，言萬物簇生也。其於十二子，為寅。寅，言萬物始生，中寅然也（寅，敬也）。

二月也，律中夾鐘。夾鐘者，言陰陽夾厠也。其於十二子，為卯。卯，茂也。

三月也，律中姑洗。姑洗者，言萬物洗生也。其於十二子，為辰，言萬物之蜄也（蜄音震，動也）。

四月也，律中仲呂。仲呂者，言萬物盡旅而西行也。其於十二子，為巳。巳者，言陽氣之已盡也。

五月也，律中蕤賓。蕤賓者，言陰氣幼少，萎陽不用事也。其於十二子，為午。午者，陰陽交，故曰午。

六月也，律中林鐘。林鐘者，言萬物就死，氣林林然。其於十二子，為未。未者，言萬物皆成，有滋味也。

七月也，律中夷則。夷則者，言陰氣之賊萬物也（徐廣註云，一作陽氣之則萬物也）。其於十二子，為申。申者，言陰用事，申賊萬物也。

八月也，律中南呂。南呂者，言陽氣之旅入藏也。其於十二子，為酉。酉者，萬物之老也。

九月也，律中無射。無射者，陰氣盛用事，陽氣無餘也。其於十二子，為戌。戌者，言萬物盡滅也。

十月也，律中應鐘。應鐘者，陽氣之應不用事也。其於十二子，為亥。亥者，該也，言陽氣藏於下，故該也。

十一月也，律中黃鐘。黃鐘者，陽氣踵黃泉而出也。其於十二子，為子。子者，滋也，言萬物滋於下也。

十二月也，律中大呂。大呂者，其於十二子，為丑。丑者，紐也，言陽氣在上未降，萬物厄紐，未敢出條也。

根據這種「律曆之數」，便產生了那荒謬的「候氣之說」（詳見下章「葭管飛灰」）。這些解說，並非由一個人創造出來，而是集歷代文獻的材料，組織而成。後世文人把它應用於詩詞歌賦之中，使讀者信以為真，遂成禍害。宋朝文人歐陽修（公元一○○七年至一○七二年）作「秋聲賦」，說及秋的顏色、秋的聲音、秋的特徵，全部都是根據劉歆與司馬遷的胡說。下列是「秋聲賦」內的一段：

……秋之為狀也，其色慘淡，烟霏雲斂。其容清明，天高日晶。其氣慄冽，砭人肌骨。其意蕭條，山川寂寥。故其為聲也，淒淒切切，呼號奮發。豐草綠縟而爭茂，佳木蔥蘢而可悦。草拂之而色變，木遭之而葉脫。其所以摧敗零落者，乃一氣之餘烈。夫秋，刑官也，於時為陰；又兵象也，於行為金。是謂天地之義氣，常以蕭殺而為心。天之生物，春生秋實。故其在樂也，商聲主西方之音，夷則為七月之律。商，傷也；物既老而悲傷。夷，戮也；物過盛而當殺。嗟夫，草木無情，有時飄零。人為動物，惟物之靈。百憂感其心，萬事勞其形；有動乎中，必搖其精。而況思其力之所不及，憂其智之所不能。宜其渥然丹者為槁木，黟然黑者為星星。奈何非金石之質，欲與草木而爭榮。念誰為之戕賊，亦何恨乎秋聲！……

這篇賦，文字技巧非常完美；但所用的材料，則全是胡說。秋在五音屬商，在五行屬金，在五倫屬臣，在五性屬義，在十二律為夷則；材料安置，十分周詳。只因材料來源，皆是胡說，全篇文字，遂失價值。我們讀古人書，非加明辨不可。

三八 葭管飛灰

唐朝詩人杜甫的「冬景詩」，其前半是：

天時人事日相催，冬至陽生春又來；
刺繡五紋添弱線，吹葭六管動飛灰。

前聯是說多至之後，春天也快來臨，意義甚爲明顯。後聯就頗費解說，尤其是尾句提及葭管飛灰，實在難爲了國文老師；縱使查得了解說，也仍然難懂其中所說的內容。因爲有國文老師以此相間，特爲解答如下：

詩中說及刺繡的一句，意指冬至來臨，夜始短，日始長。暮色來得較遲，刺繡的人，眼力更佳，足夠多繡一些幼小的絲線。

「唐雜錄」的記載，「唐宮中以女工揆日之長短。冬至後，日晷漸長，比常日增一線之工。」

這是指日漸長，直接增加了女工的效率。

「荊楚歲時記」的記載，「魏、晉間，宮中以紅線量日影；冬至後，日影添長一線。」這是指所測之日影，增多了一線。杜甫詩，「至日」（即是冬至之日），遣與詩云，「何人卻憶窮愁日，日日愁隨一線長」，這裏的「一線長」，乃是用了「荊楚歲時記」的解說。上列詩中「刺繡五紋添弱線」，則是用了「唐雜錄」的解說。但這句說及刺繡的句子，只是後句的對偶，專為陪襯之用；後句「吹葭六管動飛灰」才是重要的句子。何以它是重要句子？因為詩作者，要運用「律曆志」的學問來說明樂律與節氣的關係，這便是漢、唐時代，甚受推崇的「候氣之說」；試詳述之如下：

漢朝，淮南王劉安，好神仙之術；他所撰「淮南子」書中的「天文訓」篇云，「楊子雲曰：聲生於日，律生於辰，聲以情質，律以和聲，聲律相協而八音生；故天子常以冬夏至日，御前殿，合八能之士，候鐘律，權土灰，效陰陽。」——這段話，說明音律與節氣，有極密切的關係。律管的長短，可以占驗節氣。此種理論，源出司馬彪的「續漢書」；後來，「隋書‧律曆志」記載：「後齊，神武霸府田曹參軍信都芳，深有巧思，能以管候氣，仰觀雲色。嘗與人對語，忽指天曰：孟春之氣至矣！人往驗管而飛灰已應。每月所候，言皆無爽。」

所謂「候氣」，就是「占驗節氣」。驗管飛灰的候氣方法，就是用葭草燒成為灰，裝入長短不同的律管之內，各管的口，皆加以密封，藏入地中。律管共有十二枝，陽六為律，陰六為呂；

律以統氣類物，呂以旅陽宣氣。六律的名稱是黃鐘、太簇、姑洗、蕤賓、夷則、無射；六呂的名稱是林鐘、南呂、應鐘、大呂、夾鐘、中呂。冬至之日，用針刺破黃鐘律管的封口，葭灰就隨針飛出了。

宋朝，沈括所著的「夢溪筆談」卷七，記述候氣之法是：「先治一室，令地極平，乃埋律管，皆使上齊，入地則有淺深。冬至，陽氣距地面九寸而止，唯黃鐘一管（長九寸）達之，故黃鐘爲之應。用針徹其徑渠，則氣隨針而出矣。」

這些理論，實在是荒謬之談。宋朝學者朱熹，也信以爲眞，於是文人寫作，每說及季節變換，總愛引此爲題材。隋文帝（高祖）也曾駁斥這種候氣之說。在「隋書·律曆志」的記載，說及開皇九年，高祖要實驗候氣之說，其經過甚爲有趣，值得我們深省。當時高祖命人按照古法，在三重密室之內，用十二木案，將律呂各管，照十二辰位，置於案上，以土埋之，上平於地。各管之內，裝滿葭草灰，用白布封口。每當節氣到臨，用針刺該律管，管中的葭灰便從針口飛出。高祖看見這些葭灰的飛出，有時多、有時少、有時遲、有時早，就問太常卿牛弘（太常卿是專管宗廟禮樂的官）。牛弘答，吹灰半出爲和氣，吹灰全出爲猛氣，吹灰不出爲衰氣；和氣應則政治平穩，猛氣應則大臣放縱，衰氣應則君主橫暴。這是用律管飛灰來占卜政事，又說及君主橫暴高祖就忍不住把他大罵一頓，「臣縱君暴，政不平穩，並非因爲節氣而有分別。一年之內，每月飛灰的情況都有不同，眞的有這麼多的暴君縱臣嗎？」

牛弘無話可答。但，這種候氣的胡說，

仍然流傳下來。

到了明朝，音樂學者們乃斥之爲邪說。樂家劉濂著「樂經元義」，禁不住大罵：「氣有升降，埋管於地面，到底要占驗些什麼？古代樂論，常附以陰陽五行的謬說，實在可惡極了！後齊的信都芳，根本是用邪說行騙，乃是該殺！」

明朝樂家朱載堉著「律呂精義」，內篇也提及，葭管飛灰之說，是從後漢開始。因爲漢光武最喜歡用陰陽五行來解說古代經典，於是人人附和，遂成流毒。

清朝君主，極力推行雅樂復古的工作，也曾將候氣之說，付之實驗，終於證實全無效果。乾隆撰「律呂正義」後編，第一百二十卷，特用一章說明其爲邪說。

我們今日讀唐、宋的詩文，必須小心。在唐、宋之時，候氣之說，尚未被正式宣佈爲邪說；文人提及它，仍然當作是眞理。今日讀它，就該有所警惕了。

三九 「中華民國讚」的鼓手

民國四十六年春天，我在香港忙着收拾行裝，準備搭船到歐洲尋師進修。國防部寄給我一首長詩「中華民國讚」，囑我作成合唱歌曲，以備演唱。這是原籍波蘭的美國青年詩人查克(Charles Chuck) 所作的英文詩，因其涵義深厚，先總統 蔣公命羅家倫先生根據其內容，寫成中文歌詞，以便演唱。羅先生的詩句，運筆雄健，震人心弦；聲韻鏗鏘；我必須全力以赴，以期不負所托。此歌中，這是青天白日滿地紅」，實在正氣磅礴，開始的「自由的大旗飛舞在風雲完成之後，我把歌譜送到臺北，由顏廷階先生負責訓練中國廣播公司合唱團，將與鍾梅音作詞的「當晚霞滿天」，同時首唱於實踐堂，由王沛綸先生指揮。

「中華民國讚」的歌詞中，有一句提到要把北極熊「驅出沙漠，趕下中東」；當時蘇俄正要入侵中東，我就請問譯詞者羅家倫先生，這句歌詞是否有語病，是否要修訂。這位老先生一看，就大發脾氣，「這是不通的話！並非我的原稿！」

他認為這是經過許多人改出來的稿，與其原

稿多有出入，必須改訂。他考慮些時，說，該改爲「趕下北冰洋中」。就此定稿。

此歌的尾段，唱出「自助、人助、天助、國民革命成功」，我在合唱的低音部份，安置了全首國歌出現。在演唱之前，司儀特別宣佈，奏出國歌之時，聽眾可免肅立。唯恐雄壯的合唱歌聲掩蓋了鋼琴所奏出的國歌，故在演出時，加用了兩支長號（伸縮喇叭），協助鋼琴奏國歌。實踐堂的後臺，較爲狹小，兩位長號奏者，所站的位置，給合唱人員重重阻擋，無法看到指揮與鋼琴伴奏者，不曉得何時開始奏國歌。在當時，只有我最熟悉樂譜內容；於是由我站在幕後，與號手同甘苦。

該歌的後段，結尾之處，需用大鼓助威；但鼓手被埋藏在人牆後邊，無法與指揮聯繫，雖有鼓譜，無人顧打。到頭來，打鼓的責任，乃落在我的身上；實在說來，事情緊急，我也義不容辭了。當時此歌演出，可說效果甚佳；但我身在廬山之中，卻無法得見廬山的全貌。散場後，朋友們問我滿意否；我只能瞠目微笑。更有人問，「聽說歌中有國歌在內，我聽不到呀！」在宏亮的合唱之下，兩支長號的音量，仍嫌太弱。後來此歌演出，常加用兩支小號來奏國歌；這是指揮者的明智處理。

詩作者查克，從其好友之助，得聆聽此歌的錄音；他寫信向我致謝，並說，盼能與我敍晤。民國四十六年冬天，我到了義大利羅馬之後，查克來信，說，不日即旅遊羅馬，屆時甚盼我能到火車站與他相見。我立刻去信，請他先寄一張照片給我，以便屆時按圖索驥。於是，久無音信。

忽然在一天的凌晨四時，我所住的大廈管理處，用電話通知我的房東太太，說，有一位美國來客，要訪一位中國住客。我立刻起來探問，乃曉得，這是查克來訪。在狼狽之餘，請得房東太太為我向鄰居租用客房，安頓這位遠客，擾攘了一個早晨。

這位波蘭裔的青年詩人，個性純眞而熱情，略帶一些敏感的神經質。他與我一見如故，談笑甚歡；告訴我，到了火車站，好不容易，才找到我這個住所。我問他，何以不寄一張照片給我，以便我按時到火車站迎接他。他立刻搜索口袋，忙說，「有呀！有呀！」把照片遞給我。

對於波蘭人，以往我認識甚少。在歷史上，我知道蕭邦是愛國的鋼琴家；也曉得帕德留斯基赴各國演奏鋼琴，把所籌得的款項來挽救波蘭的厄運。我所親眼見過的，是當代鋼琴家盧賓斯坦；他在民國二十三年到廣州演奏於青年會大堂。聽他演奏後的次日，獨自搭火車返香港，把皮箱托在右肩上，從容走進車廂去。那天我剛巧也搭火車到香港應考英國聖三一音樂院的理論試，所以隨着他走進車廂，卻沒有機會與他談話。當時他的聲譽尚未雀起，後來他移居美國發展，然後成為世界景仰的鋼琴家。波蘭人都有質樸純眞的性格，敏銳卓越的才華；這位青年詩人查克，也具有此種品質。與他敍談，討論詩樂結合的問題，甚為愉快；但他經常通宵不眠而白天昏睡，這種習慣我卻不大欣賞了。

四○ 姓名的困擾

有一次，美國洛杉磯的華僑團體寄給我一份音樂會節目表，其中演唱我所作的歌曲數首，都把我的姓名，譯為 Y. L. HWANG，使我甚感奇怪。為甚譯名用了 Y. L. 而不是 Y. T.，使我困惑不已。

後來，在臺北一個歡敍會的抽獎節目中，司儀高叫「請王幼麗小姐領獎。」坐在我旁的一位老師笑對我說，「如果沒有加上小姐的稱呼，我就以為是你領獎了！」

至此，我乃恍然大悟。他們習慣以為「棣」字即是「隸」字。「隸」音麗，譯為英文，就是 L。「棣」音弟，總不應譯為 L 的。

經常我聽見大會中的司儀把我的名字念為「友隸」，我的朋友們就急於要到後臺找司儀，請其糾正。我勸止了，因為此舉會令司儀很難下臺。二十年前，我應教育部之邀請，到臺北、臺中，為全省音樂教師講學；有許多位老師都提出這個問題，希望我公開作一次糾正，不要讓眾人

把我的名字念錯。我認為這是個人的微小事情，不該小題大做。但處處遭遇到念錯名字，就使我深感煩惱了！

每當職員為我填寫表格，問我姓名，我就答「朋友的友，兄弟的弟」，省得他們總不知道「棣」字如何寫法。

事實上，許多人對於「棣」字的寫法，並不留心。他們寫信給我，總喜歡在上方加一橫劃，看來就似是「棟」字。儘管我對此全不計較，郵政人員卻不肯通融。有一次我拿出身份證去領一包掛號郵件，郵政人員認為我是冒領；只好讓他們把包裹退回原寄了。

實在說，讓別人亂寫我的姓名，或者亂讀字音而不加糾正，我也有不是之處。記得有一位朋友來信，為不想使他感到歉意，我在覆信裏，也就署姓王。沒想到他與其友就為此事大吵了一場。因為他的朋友勸他不要寫錯我的姓，他就拿出我的覆信，證明我是姓王。由此可見，及時糾正，乃是應盡之責。聖人有言，「必也正名乎！名不正則言不順，言不順則事不成」；此言甚是。

在抗戰期間，那些簡譜歌本，將我所作的歌曲印在冊內，把我的名字，錯得光怪陸離，其妙無匹。他們所印出的名字是黃反棣、黃皮棣、黃友棟、黃友樣、友棣黃、棣友黃，使人看了，實在啼笑皆非；這是無從糾正的事，為此生氣，就嫌多事。我不計較的習慣，是由此養成的。

我的姓，在粵語地區，常譯為 WONG；但國音寫法，則是 HWANG；在樂譜印行，出版人

都爲我用國音寫法。當我偕女兒出國旅行，父女不同姓，外國人總覺奇怪。

菲律賓馬尼剌的華僑團體，在音樂會節目單上，選唱我的歌曲。在譯名時，也不曉得他們是用什麼語音，把我的姓名譯爲「WONG, YOU DIE」；這個譯名，實在奇妙，在文義該是「老黃，你去死吧！」眞是備極關懷的祝福了！

我常感到詫異的是，何以眾人對於「棣」字如此陌生。往昔，小學生從「論語」（「子罕篇」的最後一段），就讀到「唐棣之華，偏其反而；豈不爾思，室是遠而。」中學生從「詩經」的「小雅」，也讀到「常棣之華，鄂不韡韡；凡今之人，莫如兄弟。」至於「威儀棣棣」這句成語，也是常見的。「棣」字與「隸」字，不論字形與讀音，都有極大的差別。大概這數十年來，「論語」，「詩經」，都不再爲眾人所注意；所以謬誤頻生，是非顚倒，不以爲怪；馮京即是馬涼，馬賽即是賽馬，倫敦即是敦倫了！

四一 創作的路向

站在音樂創作者的立場看，中國音樂必須現代化，世界化，但不能缺少民族的性格。為了創作之故，必須將古樂與今樂，雅樂與俗樂，中樂與西樂，都融會貫通，再注入時代精神，然後可以成為真正的現代中國音樂。

音樂是每個人生活必需的營養素。我們應該為大眾創作而不應拋棄了大眾，離羣獨處。因此之故，我們要使用人人已懂的材料，帶引人人進入未懂的境界，使人人都能生活於優美的音樂之中，修德向善，敬業樂羣。如果創作者能夠認識音樂藝術的最後目標，實在是服務於教育，則必然不會以獨醉於個人的音樂境中為滿足，而以能使人人共享音樂的恩賜為至樂。

在我看來，當前該做的工作，可分十項以說明之：

（一）**中國音樂中國化**——適當使用中國的調式以創作曲調（所謂調式，就是中國傳統的音階）。根據調式造成和聲，使曲調與和聲配合得更為自然。器樂曲要善用中國風格的樂語，聲樂

曲要留意字音的平仄變化；如此，樂曲就不會缺少了民族的性格。在民國初年，我國受到西方文化的影響，爲了迎頭趕上，極力模仿他人而忘卻自己民族的性格。到了今日，我們必須醒悟過來，力謀中國音樂中國化。

（二）**藝術歌曲大眾化**——用音樂來表彰詩詞之美，乃是藝術歌曲的原則。在創作之中，務須遵守我國聖賢「大樂必易」的明訓，使人人唱易奏，易聽易懂。正如白居易作詩的原則，樂曲必須簡而美，淺而明；創作藝術歌曲，該以此爲目標。

（三）**民間歌曲高貴化**——民歌具有難得的親切性。我要使用調式的和聲，美化其色彩；使用串珠的技術，擴展其結構；使用純正的唱腔，清除其俗氣；使用淨化的歌詞，增加其高雅。在我所編的許多民歌合唱組曲，均可用爲此項設計的例證。

（四）**愛國歌曲藝術化**——我們常見愛國歌曲的詞句總是「我們是」，「我們要」，其中盡是口號堆砌，吶喊打倒，高呼萬歲，使唱者與聽者，同樣厭倦。爲了避免呆滯，歌詞取材，必須活潑化，趣味化，以提高樂曲的藝術成份；把從外而內的紀律命令，變成從內而外的和洽服從，使愛國情緒與藝術氣氛融成一體。我所作的愛國歌曲，均是朝着這個方向。

（五）**傳統樂曲現代化**——無論是器樂所奏或聲樂所唱，都該使古曲今化。保存國粹與力求進步，二者必須互相協調而非衝突。只要認清古曲所用的音階，配以調式的和聲，調式的樂語，就可避去衣不稱身，張冠李戴的弊病。

（六）**榮耀古代詩人的成就**——我國詩詞之優秀，早爲世界人士所稱頌。我們更要用音樂來加以發揚，使人人都能了解古代詩人的卓越成就。我在唐宋詩詞合唱曲裏，處處都要例證此一目標。

（七）**表彰音樂前賢的作品**——我國近代樂曲的佳作不少，但皆爲獨唱歌曲，使一般合唱團體，無法使用。今選取前賢所作，有代表性的歌曲二十首，編爲混聲合唱，**取名「中國藝術歌曲選萃，合唱新編」**。一可以紀念前賢的辛勞，同時使各團體能共享前賢的恩賜，這是我們所該做的工作。

（八）**寓詩於樂的設計**——詩人的作品，不應只限用爲獨唱與合唱的歌詞，且應將其優美的詩意，發展而爲獨奏與合奏的音詩，這是寓詩於樂的設計。例如，我根據神話寓言作成「天馬翱翔」（鋼琴敘事曲），根據陶潛「桃花源記」作成「武陵仙境」（鋼琴敘事曲），根據韋瀚章先生的詞作成「夜怨」（長笛獨奏），「四時漁家樂」與「狸奴戲絮」（提琴獨奏），將四川民歌「玫瑰花兒爲誰開」作給長笛獨奏，將「跑馬溜溜的山上」作給絃樂隊合奏，將「春燈舞」作給管絃樂演奏，均可例證此項設計。

（九）**朗誦歌唱之合一**——我國的文字，每個字的平仄變化，都表示出不同的涵義，這是音樂的變化。世界公認我國的語言是音樂化的語言，實在極爲正確。朗誦詩詞，就是歌唱。我在「聽董大彈胡笳弄」，「琵琶行」，「偉大的 國父」以及唐宋詩詞合唱曲，民歌合唱組曲之

中，皆有許多這種實例可見。

（十）音樂哲理生活化——除了樂曲創作之外，我更要蒐集古今中外的音樂哲理，加以趣味的解說，以證明音樂與生活的密切關係。十多年來，感謝東大圖書公司印行我所寫的七冊短文（「音樂人生」、「琴臺碎語」、「樂林蓽露」、「樂谷鳴泉」、「樂韻飄香」、「樂圃長春」，以及這冊「樂苑春回」），使我能爲樂教獻出一點棉薄的力量。

前四年開始，香港幸運樂譜謄印服務社白雲鵬先生，在工餘之暇，設計把我六十年來的音樂作品分類印成選集，以利查閱。下列十項是作品分類：

（一）唐宋詩詞合唱曲三十首，是爲了榮耀古代詩人的成就。我要用音樂的助力，使人人更易了解他們的作品。

（二）獨唱藝術歌曲選，包括歌曲六十首，皆是實踐藝術歌曲大眾化的作曲設計。

（三）合唱藝術曲選(A)包括合唱歌曲五十二首，使參與合唱的每個人，皆能在趣味的合唱中，增進樂羣生活的和諧精神。

（四）合唱民歌組曲選，將近年所作的二十套印行，包括各地民歌五十餘首，都是例證串珠成鍊的設計，以說明如何使民間歌曲高貴化。

（五）鋼琴獨奏曲選，包括作品二十首，請鋼琴名家劉富美老師編訂演奏方法，把寓詩於樂的設

計，帶到每個家庭之中。

㈥提琴、長笛獨奏曲選，包括樂曲二十首。

㈦兒童藝術歌曲選，包括新作兒童歌曲一百首。

㈧少年合唱歌曲選，包括同聲合唱新歌五十首。

㈨大合唱與歌劇選，包括「琵琶行」、「聽董大彈胡笳弄」、默劇「小猫西西」、舞劇「大樹」、歌劇「木蘭從軍」、兒童歌劇「鹿車鈴兒響叮噹」。

㈩中國藝術歌曲選萃，合唱新編，包括歌曲二十首，都是要表彰音樂前賢的佳作，使合唱團各人皆能分享他們的恩賜。

上列十項選集，已經印出的為前五項（共六冊）以及第十項。第六、七、八、九，共四項，為了樂譜有待重新謄寫，故需假以時日。

愛國歌曲的數量太多，例如，「我要歸故鄉」（李韶），「祖國戀」（許建吾），「中華大合唱」（梁寒操），「中華民國讚」（羅家倫譯詞），「金門頌」（鍾梅音），「偉大的中華」，「偉大的國父」，「偉大的領袖」，「黃埔頌」（何志浩），「風雨遠航」，「您的微笑」（黃瑩），「海嶽中興頌」，「白雲詞」，「大忠大勇」（秦孝儀）；都是篇幅較多，且均已獨立印行，故皆未列在十項之內。

四二 天馬翔翔（敍事曲）

有一則寓言，說及野蠻的土人捉到一匹飛馬，砍掉它的翅膀，拖去耕田。這是說，愚昧的人們，縱使獲得珍寶，也不知愛惜，亦不能運用。這種情況，不論古今中外，都是常見的事實。每一念及，輒爲之惋惜不已。

當飛馬慘遭奴役之時，實在身心俱受傷害，可能從此沉淪，生命結束。唯有眞摯的愛，可以療傷，可以使它振作起來，可以使它重獲新生。

我想用此題材來敍述飛馬姊妹的故事，以演繹友愛眞情之可貴，遂作成易奏易聽的「天馬翔翔」。這是一首鋼琴獨奏的敍事曲（Ballade）。

這是三個樂章連成一起的奏鳴曲（Sonata）。從各章的標題，便可槪見樂曲的內容。

第一章 懸崖折翼

這是快速的簡化奏鳴曲體（Abridged Sonata Form），專爲飛馬妹妹造像。開始的引曲，包括兩個動機；柔和溫婉的動機，代表飛馬妹妹；與奮振作的動機，代表飛馬姊姊。這些素材，在尾聲之中，尚有再現。這章的兩個主題是：

第一主題——慧敏的才華（活潑，A大調），描繪飛馬妹妹在遼闊的天空中自由飛翔。

第二主題——高貴的品格（溫雅，E大調），描繪飛馬妹妹的玉潔冰清，超然氣質。

間場——不幸撞向懸崖，雙翅折斷，給野蠻人捉獲，拖去耕田。失去自由，勞役羈身，從此沉淪苦海。

第二章　月夜愁思

這是徐緩的夜曲，三段體：(Nocturne, Ternary Form)

主題——飛馬妹妹暗悲傷（緩慢，D小調），是傷心的悲歌。

插曲——飛馬姊姊到來陪伴，自願與妹妹同甘共苦（鼓舞振作，D大調），使飛馬妹妹因受愛護而有堅強意志。

主題再現——飛馬妹妹重新振作（D大調），傷心的悲歌，轉變爲亮麗的大調抒情曲。

間場——因爲有姊姊的愛護，遂能刻苦忍耐，等到雙翅復生，於是逃脫厄運，一飛沖天。

第三章　自由飛翔

這是快速的奏鳴曲體（Sonata Form）

(A)呈示部　第一主題——妹妹再飛翔（A大調），即是第一章的第一主題。第二主題——姊姊長相伴（E大調），即是第二章的插曲，就是鼓舞振作的主題。

(B)開展部　樂觀向上，前程遠大，描繪飛翔的快樂。

(C)再現部　海濶天高，並肩飛翔（A大調），姊妹兩個主題，同時進行。這是與一般奏鳴曲不同之處，兩個主題實在是用對位技術作成的。

(D)尾聲　快樂飛翔，把引曲內分別代表飛馬姊妹的兩個動機，結成整體，同時進行，顯示和諧團結，携手向前。

此曲首次演奏於七十六年十一月二十一日，是在高雄市政府主辦我的樂展之內，地點爲中正文化中心至德堂。由於劉富美老師的演奏才華，早爲聽眾們所認識，又因她只在數天之內就背熟了這首長曲，奏得輕盈流暢，贏得熱烈的喝采，使我與有榮焉，特將此曲題贈給她。中華電視公司「音樂的花朵」節目，在七十八年六月十六晚，聘劉老師演奏此曲，成績傑出，使我沾光無限。

四三 武陵仙境（敍事曲）

晉朝詩人陶潛（公元三六五年至四二七年）所作的散文「桃花源記」，內容清新脫俗，使我傾心無限。王維根據之而作成的樂府「桃源行」，詩句秀麗出羣，使我難以忘懷。借助音樂之力，使人人得以共賞古文與古詩之美，乃是我的宿願。我想將「桃花源記」的題材作成鋼琴曲，附以詩、文的解說，使每個家庭都能時時親近陶潛與王維的詩境，所以常在設計之中。

下列是陶潛所作「桃花源記」的原文：

晉太元中，武陵人，捕魚為業。緣溪行，忘路之遠近，忽逢桃花林。夾岸數百步，中無雜樹，芳草鮮美，落英繽紛；漁人甚異之。復前行，欲窮其林。林盡水源，便得一山。山有小口，彷彿若有光。便捨船，從口入。

初極狹，纔通人；復行數十步，豁然開朗。土地平曠，屋舍儼然；有良田美池桑竹

之屬，阡陌交通，雞犬相聞。其中往來種作，男女衣著，悉如外人；黃髮垂髫，並怡然自樂。見漁人，乃大驚，問所從來，具答之。便要還家，設酒殺雞作食。村中聞有此人，咸來問訊。自云，先世避秦時亂，率妻子邑人來此絕境，不復出焉；遂與外人間隔。問今是何世，乃不知有漢，無論魏晉。此人一一為具言所聞，皆歎惋。餘人各復延至其家，皆出酒食。停數日，辭去。此中人語云，「不足為外人道也。」

既出，得其船，便扶向路，處處誌之。及郡下，詣太守，說如此。太守即遣人隨其往。尋向所誌，遂迷，不復得路。南陽劉子驥，高尚士也；聞之，欣然規往。未果，尋病終；後遂無問津者。

這篇散文，只是陶潛所作「桃花源詩」的序。下列這首五言詩，才是主體：

贏氏亂天紀，賢者避其世。黃綺之商山，伊人亦云逝。
往跡寖復湮，來逕遂蕪廢。相命肆農耕，日入所從憩。
桑竹垂餘蔭，菽稷隨時藝。春蠶收長絲，秋熟靡王稅。
荒路曖交通，雞犬互鳴吠。俎豆猶古法，衣裳無新製。
童孺縱行歌，斑白歡遊詣。草榮識節和，木衰知風厲。
雖無紀曆誌，四時自成歲。怡然有餘樂，于何勞智慧。

奇蹤隱五百，一朝敞神界。淳薄既異源，旋復還幽蔽。
借問遊方士，焉測塵囂外。願言躡輕風，高舉尋吾契。

這首詩的內容，簡譯其意是：——秦始皇擾亂法紀，賢人都隱居去了。夏黃公與綺里季到了商山，桃花源居民的祖先都遠走他方，桃花源就與外間隔絕了。桃花源裏的居民，勤勞耕作，不必納稅，生活安閒，自得其樂。過了五百多年，忽然給人發現了。只因山居人士與外界的生活習慣不同，很快就恢復了隱蔽的情況。借問雲遊四方的人士，如何能夠測知桃源所在呢？最好借得輕風的翅膀，找到理想相同的知己，便可找到桃源之所在了。——在這詩的結尾，實在已經明確地指示，桃花源只存在我們心坎之內。

陶潛這首「桃花源詩」，可能由於句法古雅，文字艱深，比不上王維的「桃源行」之廣遍地受人喜愛。王維的「桃源行」，敘事簡明，詩中有畫，常使讀者神往：

漁舟逐水愛山春，兩岸桃花夾古津。
坐看紅樹不知遠，行盡清溪忽值人。
山口潛行始隈隩，山開曠望旋平陸。
遙看一處攢雲樹，近入千家散花竹。
樵客初傳漢姓名，居人未改秦衣服。

居人共住武陵源，還從物外起田園。

月明松下房櫳靜，日出雲中雞犬喧。

驚聞俗客爭來集，競引還家問都邑。

平明閭巷掃花開，薄暮漁樵乘水入。

初因避地去人間，及至成仙遂不還。

峽裏誰知有人事，世間遙望空雲山。

不疑靈境難聞見，塵心未盡思鄉縣。

出洞無論隔山水，辭家終擬長遊衍。

自謂經過舊不迷，安知峰壑今來變。

當時只記入山深，青溪幾曲到雲林。

春來遍是桃花水，不辨仙源何處尋。

唐朝詩人王維（公元七〇一年至七八一年），這首「桃源行」，不獨詩中有畫，而且詩中有樂。我想，若能把詩中的樂境，用音樂具體描繪出來，與「桃花源記」的文句，「桃源行」的詩句，供眾人同時欣賞，實在是一件愉快之事。

用音樂來描繪桃花源的詩境，本來不是困難之事；例如：漁舟逐水，山口潛行，羣來間訊，

告別回航，再訪桃源，不復得路；這些情節，繪在樂曲之中，都是容易得很。使我最費思量的，乃是如何描繪「芳草鮮美，落英繽紛」。經過詳細考慮之後，我試在鋼琴上，以頓音奏出點點琵音，進而爲一串串，一叢叢濃密的頓音和絃；從奏者又忙又急的雙手活動，可能提示給聽者以桃花錦簇的景象。這是值得嘗試的方法。

我設計此曲爲五個大段，每段皆借用王維的詩句爲小標題，其次序如下：

第一段（柔和的船歌）──漁舟逐水愛山春，兩岸桃花夾古津。

（間奏）──山口潛行始隈隩，山開曠望旋平陸。

第二段（絢爛的仙境）──居人共住武陵源，還從物外起田園。

第三段（輕快的插曲）──驚聞俗客爭來集，競引還家問都邑。

第四段（仙境的主題再現）──峽裏誰知有人事，世間遙望空雲山。

（間奏）──不疑靈境難聞見，塵心未盡思鄉縣。

第五段（柔和的船歌）──當時只記入山深，青溪幾曲到雲林。

（尾聲）──春來遍是桃花水，不辨仙源何處尋。

在鋼琴獨奏的進行中，我加入旁白；這些旁白，兼用陶潛「桃花源記」的敘事與王維「桃源行」的詩句。因爲樂曲之內，已經有了適當的描繪，這些旁白，實在也可以省略。如果旁白與音樂合作得好，可以使聽眾感到更愉快。

這首獨奏曲，終於在七十六年十二月完成。劉富美老師樂於為我試奏，使我深為感激。七十

七年一月三日，她約了十多位愛樂的朋友們到她家中茶敍，為各人試奏此曲，我則擔任旁白。劉

富美老師曾在我的樂展中演奏過我的作品「尋泉記」、「百花亭組曲」、「天馬翱翔」，均獲激

賞。她的演奏技術，上承吳漪曼教授與蕭滋教授的薪傳，更加上她自己奮發磨練，早已達到爐火

純青的境界。這次試奏「武陵仙境」，複雜的技術進行，並沒有為她帶來困擾。她用精湛純美

的琴聲，描繪出壯麗輝煌的仙境，使眾人不禁同聲讚美，也使我大為沾光。她的演奏進行是這樣

的：

「第四闋（武陵仙境主題呈現）──煙塵滾滾落人寰，狂風怒吼霧漫山。」

樂曲的開端，是一段船歌節奏的抒情曲，由安靜而漸趨熱鬧；點點琶音，漸演變為串串和

絃，由疏落變為濃密。聽者可以用耳看到茂盛的桃花林，鮮美的芳草地。漁人的狂喜心情，可從

船歌的熱鬧變化表達出來；這便是「漁舟逐水愛山春，兩岸桃花夾古津」。

隨着，鋼琴以低音奏出蜿蜒的神秘樂句，句尾點綴着幾個明亮的高音，閃爍出現；這是「林

盡水源，便得一山，山有小口，彷彿若有光。便捨船從口入。初極狹，纔通人」。隨着是一串長

長的漸強的上行半音階，乃帶出聲調宏偉，壯麗輝煌的主題；這是「復行數十步，豁然開朗」的

武陵仙境，所要顯示的，是「居人共住武陵源，還從物外起田園」的絢爛景象。

仙境主題之後，是一段活潑的插曲，描寫「村中聞有此人，咸來問訊」。這些素材，實在是

朋友們的電話號碼，用對位方法加以模仿開展而成為諧曲。然後，轉入新調，再現仙境的主題，

繪出「峽裏誰知有人事，世間遙望空雲山」。

因爲漁人「塵心未盡思鄉縣」，所以再用「山口潛行」的間奏樂句，帶回「船歌」的主題，顯示漁人已經遠離桃花源。

鋼琴演奏至此，船歌再一次出現，這是全曲的尾聲。這段尾聲所用的船歌，改爲極端輕快而活潑的節奏，聽來恰似一首樂曲的開始；這是描寫漁人抱了興奮心情，再訪桃源。但是，突然出現的不協和絃，數次把興奮的樂句攔腰打斷，暗示出「遂迷，不復得路」；這是「春來遍是桃花水，不辨仙源何處尋」。樂曲漸慢漸弱，在朦朧境界之中結束；旁白「桃花源實在只存於我們的心裏」。

去；這是「旣出，得其船，便扶向路」。開始是濃密的叢叢桃花，繼之則爲平靜的溪流景色，

劉富美老師奏完，眾人在迷惘中驚悟，齊報以熱烈的掌聲。吳南章先生極爲欣喜，感謝劉老師用精美的琴聲，在眾人心中繪出壯麗的武陵仙境；並說明非常喜愛這樣的音樂敍會。一八四〇年，李斯特（Liszt）在倫敦，常約愛樂的朋友們，演奏其新作樂曲，就創用了新名詞「獨奏會」（Recital）。我們在此時此地，能有這樣的機會與愛樂人士共敍，提高創作風氣，實在是一件愉快之事。

由於劉老師的演奏技巧傑出，諸位朋友們，皆請她「莫辭更坐彈一曲」。我的女兒黃薇從美國回來度假，適逢勝會，就懇請劉老師爲她演奏從藝術歌改編爲獨奏曲的「間鶯燕」、「離恨」。

她說，這些具有濃厚東方色彩的樂曲，她與朋友們每在琴上獨奏自娛，均能親切地感受到家鄉的氣息，因而獲得內心的安慰。於是，劉老師乃用其卓越的觸鍵技巧，奏得如泣如訴，使眾人聽得如醉如癡。音樂的情懷，在各人心中浮動，不禁聯聲唱起所愛的歌曲來；似乎人人的心靈，都已乘坐歌曲的翅膀，飛入武陵仙境去了。

（附記）「武陵仙境」，「天馬翱翔」，以及「尋泉記」等鋼琴曲二十首，均請劉富美老師詳細編訂演奏方法，印為「鋼琴獨奏曲選」，已由幸運樂譜謄印服務社印行，列在我作品專集內的第五集。

四四 鹿車鈴兒響叮噹（兒童歌劇）

七十五年七月，我在香港與韋瀚章先生商量，想為兒童們編作一齣單純而美麗的小歌劇。我所選用的題材，是解說鹿兒兄妹，自願為聖誕老人拖雪車，乃是因為要幫助好人做好事（歌劇內容概述，見滄海叢刊「樂圃長春」第十五章）。到了七十五年底，韋先生將全劇歌詞作成，我便着手為之作曲。七十六年四月，便由幸運樂譜謄印服務社白雲鵬先生將我所寫的樂譜印出備用。

劇名「鹿車鈴兒響叮噹」，其中的人物，包括鹿兒兄妹與天使，聖誕老人，共為四人。其他人物則是鳥兒，雁來紅，小白兔，人數可多可少；只是飾演雁來紅的兒童，必須選擇能夠舞蹈的來擔任。（雁來紅的俗名，是聖誕紅）。

歌曲方面，只是開場與結尾的兩段是三部合唱；其他都是獨唱與二部合唱。所有歌曲與音樂，皆在事前錄了音，然後由幼童化裝登場演出。孩子們在化裝之後，每個都美如天使；無論演

得成績如何，其表現總是可愛的。

舞臺佈景，是松林之中，滿地積雪，顏色只有綠白；直至雁來紅登場舞蹈，每人在舞蹈時分別將綠葉紅花的標誌，掛在各棵松幹上，然後景色增加鮮艷色彩；配合照明，可使全場變爲亮麗絢燦。

全劇分爲五場，下列是五場的歌詞：

（一）松林賞雪

（合唱歌聲）昨夜雪紛紛，寒氣逼人！
北風頻撲送清晨。

（鹿妹）
擡頭遠望松林外，大地如銀。
哥哥，您早！您看雪景好不好？
林間少行人，樹上無飛鳥；
我們該到松林散步，
莫負這明朗的今朝。

（鹿哥）
小妹妹，好精神，性格活潑又天眞。
及時行樂，美景良辰；

說解與曲樂 · 181

（鹿妹）　穿夠衣服保體溫，兄妹挽手兩相親。
　　　　雪地鬆且滑，走動要留神。

（鹿妹）　放眼遠處看，山坡在面前；
　　　　哥哥願不顧，陪我跑幾圈？

（妹妹說了就跑，哥哥來不及拉着她，只好跟在後面跑）

（二）　小妹傷足

（鹿哥跑前扶起鹿妹）　怎麼了？小妹妹！
　　　　是否摔破了皮？是否撞痛了腿？

（鹿妹跌倒）　哎喲喲！好哥哥！快快來，救救我！
　　　　我的腳跟很痛！我站不起來！

（鹿妹）　我不小心亂跑，求哥哥不要見怪！
　　　　傷在你的身，痛在我的心。

（鹿哥）　小妹妹，你靜靜地在這兒休息，
　　　　待我去把天使姐姐訪尋；
　　　　她定能把你治好，帶我們走出松林。

（三） 天使勸導

（天使隨着樂聲上場）

（鹿哥）　天使姐姐，您好！

妹妹在雪地上奔跑，一不留神便滑倒；

也許摔壞了腳跟，剛纔痛到哇哇叫。

（天使蹲下，爲鹿妹檢驗；用手一按，鹿妹痛得大聲哭叫）

（天使）　好妹妹，別叫喊，你的腳跟沒損壞；

稍爲休息痛就減，輕輕跌倒沒危險。

（天使爲鹿妹按摩，一會兒，止痛了；再坐一會兒，就站起試步）

（天使）　年紀小小，手腳靈敏，蹦蹦跳跳；

性情活潑，說說笑笑。

身心很快樂，生活眞美妙！

可惜你們未明瞭，生活眞美妙！

整天玩耍耗精神，不懂做人的正道。

爲自己作的太多，爲他人作的太少。

（鹿哥，鹿妹）我們正年少，智識並不高；

　　　　　　自己生活要靠人，大事怎麼幹得了？

（天使）（主題歌）讓我們，多留意：

　　　　不必空想做大事，只要盡力做小事。

　　　　旣輕鬆，又容易；近人情，又合理。

　　　　自己作了心平安，別人看見多歡喜。

　　　　誠心爲衆人服務，幫助好人作好事。

　　　　秉忠誠，存敬意；待人接物應和氣。

　　　　這是處世的正路途，也是做人的大道理。

　　　　但顧大家都明白，天天做去莫遲疑。

（四）共傳喜訊

（鹿妹的腳不痛了，站起來與鹿哥隨天使準備走出松林）

（一羣鳥兒吱吱叫着飛來。這些鳥兒，不限爲何種鳥，只要是多天的鳥）

　　　　歡迎，歡迎！列位美麗的小飛鳥！

（天使）

　　　　你們有翅膀能高飛，你們的聲音很美妙！

（鳥兒，甲組）

為什麼不唱支歌兒，代替了吱吱吱地叫？
唱歌可以喚醒怕冷的朋友們，
使他們振作起來，不要老躲在窩裏長睡覺！
你們告訴我，怎樣做纔好？
我們看見螞蟻在冬眠，
就用輕快的歌聲，把它們喚醒：

（鳥兒，乙組）

生活須認眞，工作要起勁；
但得物資充實，身心自會安寧。
我們看見蜜蜂懶洋洋，告訴它們花將放；
趕快探花把蜜釀，為人為己共分嘗。
看見花枝零零落樣，鼓勵它們莫頹喪；

（全體鳥兒）

快把花朵齊開放，造成燦爛好春光。
看見毛蟲很悲哀，勸告它們放開懷；
不久變成彩蝴蝶，自由飛去又飛來。

（天使）

一羣雁來紅飄來，隨着天使的歌聲舞蹈）
雁來紅，雁來紅，

在這冰冷的嚴冬，難得你們在林中飄動。

佈置起鮮紅嫩綠，教人間生趣豐隆。

（雁來紅在舞蹈時，輪替把每人手持的雁來紅，分別掛到各棵松榦上）

（一羣小白兔跑來，按着天使的歌聲舞蹈）

（天使）

地面冰雪融解，人間溫暖重來。

「寒多到了，春光不遠」，

快把先知的喜訊，處處傳開…

小白兔，真可愛，生得美，跑得快；

（五）兄妹助人

（聖誕老人）

（聖誕老人在雪地上，吃力地推着一車禮物上場）

多至寒天，風雪連綿；

且喜今朝雪霽，大地一望無邊。

只惜溜溜雪地，車子難向前！

（鹿哥，鹿妹）

老公公，老公公，

是不是你的車子太沉重？

（接唱尾聲）　「恭祝聖誕，敬賀新年」。

（天使領唱「主題歌」，眾人和唱，鈴響叮噹）

　　祝你們聖誕快樂，新年運氣更亨通！

　　感謝兩位小英雄，仗義幫忙白頭翁。

（聖誕老人）好，好，好！

（鹿哥鹿妹在前拉，聖誕老人在後推，車子啟行，鈴兒聲響）

　　雪地平又滑，行車更輕鬆。

　　我們在前拉，您在後推送；

　　我們兄妹眞顧意，和您合作又分工。

　　獨個兒，雙手盡力推不動？

（幕）

四五 玫瑰花組曲（新疆民歌組曲）

七十七年三月，費明儀小姐從香港寄來三首新疆民歌，請我編爲合唱民歌組曲，以期在七月由明儀合唱團演唱。這三首新疆民歌的名稱是：

㈠可愛的一朵玫瑰花

㈡送我一枝玫瑰花

㈢美麗的瑪依拉

我按其內容，編爲合唱的設計是：

㈠男聲合唱，讚美勇敢的青年愛上美如玫瑰的塞地瑪利亞。

㈡男女對唱以玫瑰花爲主題的愛情歌，歌頌愛情的火焰，大風也不能把它吹熄。

㈢活潑的姑娘瑪依拉，能歌善舞，是人人都愛的玫瑰花。她自己很開心，也獲得人人的讚美。

因為三首歌都是以玫瑰花為主題，我就為它取名「玫瑰花組曲」。此曲的前奏，開端就是採用「玫瑰花」三個和絃。近結尾處，我加用了女聲獨唱的裝飾樂段，以增輕快。這是一首易唱易聽的合唱組曲，七十七年七月，明儀合唱團首演於香港，同時臺北市教師合唱團（戴金泉指揮）演唱於臺北市、臺中市、屏東市；廣青合唱團（蔡長雄指揮）演唱於高雄市。因為歌曲活潑輕巧，甚惹人愛。

各章歌詞，並不算優秀的詩篇，只是詞句率直，今錄如下，以供參考：

（一）可愛的一朵玫瑰花

可愛的一朵玫瑰花，塞地瑪利亞。

那天我在山上打獵騎着馬，

正當你在山下歌唱，活潑又瀟灑。

你的歌聲迷了我，我從山上滾下。

唉呀呀！你的歌聲，芳香美麗，好像玫瑰花。

勇敢的青年哈薩克，以文多達拉。

今天晚上過河，請到我的家。

餵飽你的馬兒，拿上你的冬不拉。

等那月兒爬上來，你我坐在樹蔭下。

唉呀呀！我們歡唱，通宵達旦，彈着冬不拉。

（二）送我一枝玫瑰花

你送我一枝玫瑰花，我要誠懇地謝謝你。

那怕你自己看來像個傻子，我還是能夠看得上你。

我們的愛情像那燃燒的火焰，大風也不能把它吹熄。

我們像黃鶯和百靈鳥，我們相愛如鴛鴦。

（三）美麗的瑪依拉

人們都叫我瑪依拉，美麗的瑪依拉。

牙齒白，聲音好，漂亮的瑪依拉。

高興時唱上一首歌，彈起了冬不拉。

來往的人都擠在我的屋簷底下。

瑪依拉，瑪依拉，玫瑰花，瑪依拉。

多美麗，瓦利姑娘，名字叫瑪依拉。
白手巾，四邊上，繡滿了玫瑰花。
青年的哈薩克，都齊聲讚美她。
誰能夠唱得好，請來和她比一下。
瑪依拉，瑪依拉，玫瑰花，瑪依拉。

白手巾，四邊上，繡滿了玫瑰花。
誰敢來，唱首歌，比一比瑪依拉。
青年的哈薩克，爭着來要看她。
從遙遠的山那一邊來爭着要看她。
瑪依拉，瑪依拉，玫瑰花，瑪依拉。

四六 國魂頌

民國七十七年九月，我有機會聆聽陸軍、海軍、空軍三個軍官學校的合唱團練習，準備參加比賽。得見他們壯盛的陣容，得聆他們雄健的歌聲，使我深感欣慰；許多年來的軍中音樂活動，成績實在值得讚美。軍校之內，都是男聲合唱團，這些年青的男聲，活力充沛，朝氣蓬勃，極具感人力量；但這種年齡的歌聲，由於不是專門訓練唱歌技術，高音唱得不夠高，低音也唱得不夠低；適合於他們演唱的歌曲，實在為數甚少。聽他們所演唱的歌曲，都是改編自混聲四部合唱的作品；因為改編技術拙劣，看來像是穿了改自爸爸的舊衣裳，長短不合度，外形不自然，使他們唱得殊不開心。為此之故，我答應給他們創作合用的歌曲；恰如一個懂得裁剪的兄長，着手為小弟們縫製合身的衣服，乃是份內之事。

為男聲合唱團作曲，我的原則是：高音部不用唱太高，低音部不用唱太低，曲調流暢悅耳。高音部與低音部，輪替地有領唱機會，有如在戲與歌詞配合自然，不像那些中詞西曲那麼牽強。高音部與低音部，輪替地有領唱機會，有如在戲

劇之中，輪流做皇帝，不要讓那個扮演僕人的，經常要捱打。如此，他們在合唱之時，可以不再受苦而感到歡欣；這才是唱歌訓練的目標。

何志浩先生寄我「國魂」歌詞九章，其序云：

人為萬物之靈，為有靈魂也。國於天地，必有與立，為有國魂也。民國三十八年，先總統 蔣公為反共救國，於陽明山成立革命實踐研究院，先後講軍人魂，革命魂，與民族正氣，其目的為恢復民族精神，喚醒革命靈魂。受訓人員接受革命洗禮後，相與勵志雪恥曰：此乃召喚國魂之時也！閱三十餘年，毋忘在莒，復國心切，遂賦國魂九章，希望吾黨人、軍人、詩人，效法烈士、義士、俠士之奮鬥精神，而喚起華夏魂，民族魂，革命魂，則國民革命最後必獲成功矣。

何先生「國魂」九章，其標題為：華夏魂、民族魂、革命魂、烈士魂、義士魂、俠士魂、黨人魂、軍人魂、詩人魂。我選出其中三章，組成「國魂頌」，譜成男聲合唱，可獲正氣磅礴的聲威；故題為「向三軍將士們致敬」。這三章的歌詞如下：

國魂頌（何志浩作詞）

（向三軍將士們致敬）

（一）革命魂

天下為公創世紀，三民主義定乾坤。

河山再造仁無敵，文藝復興革命魂。

革命魂，定乾坤；

創業垂統功業存，萬衆歡騰頌國魂。

（二）軍人魂

百戰河山光日月，持將武德整乾坤。

軍魂全仗軍人鑄，鑄得軍魂壯國魂。

軍人魂，整乾坤；

盡忠報國家國存，萬衆歡騰頌國魂。

（三）華夏魂

王道精神萬古尊，浩然正氣塞乾坤。

聖賢豪傑流風在，一脈千秋華夏魂。

華夏魂，塞乾坤；
炎黃華胄道統存，萬衆歡騰頌國魂。

四七 國格頌

「國格頌」是何志浩先生所寫的歌詞；用顯淺的言辭，說明高深的理論，實爲最佳的國民教育材料，值得作成易唱易懂的樂曲，供給人人聽唱。這是何先生所寫的序：

立國要素，曰：土地、人民、主權，三者俱備，可以立國。世有三者缺一，因而亡國或不能立國者，稽之史乘可考焉。維者，綱也；綱無綱不舉，國無綱不立。管子曰：「四維不張，國乃滅亡。」先總統 蔣公則曰：「四維旣張，國乃復興。」國之四維，爲禮、義、廉、恥。

夫人莫不愛其國家，莫不尊重其國家之國號。試觀僑居他國之人民，若不被僑居國重視其所屬國家之國號者，必認爲奇恥而憤慨不已！

國家以聲音代表者爲國歌，人人尊重之。僑居海外者，一聞自己國家之國歌，無不

喜形於色；一旦為僑居地所禁唱，其心情為何若乎！

國家以文采代表者為國旗，人人尊敬之。僑居他國者，一見自己國家之國旗，無不喜形於色；一旦為僑居國所禁懸，其心情為何若乎！

國號、國歌、國旗，表現國家之國格，國人必須愛之、重之、敬之。若本國人不重視，而欲他國人重視之，其可得乎！吾人應知：以身為中華民國之國民為幸，以唱中華民國之國歌為樂，以手執中華民國之國旗為榮；故為之作「國格頌」。

「國格頌」是一首四章連成整體的齊唱曲，其伴奏是兩人聯奏的鋼琴四手合奏。鋼琴的低音奏者，所奏的是各章樂曲的骨幹；鋼琴的高音奏者，所奏的為輔助唱者的曲調；因此，四手合奏的伴奏部份，乃為此首歌曲的重要部份。為了普及使用之故，另作簡易的伴奏譜，這只是為了協助唱眾唱歌，並沒有把重要的低音部顯示出來。

下列是各章歌詞及作曲設計：

國 格 頌 （何志浩作詞）

第一章 中華民國萬萬歲

中國自古稱華夏，有五千年的歷史和文化。

我國父領導國民革命，團結中華民族創造中華民國。

民國建立，十蕩十決；

外禦強敵，內除國賊。

歷經多難興邦，

始終為民族文化而獨立，

始終為和平幸福而努力。

凡是中國人，都愛中華民國。

凡是世界自由民主人士，

都尊敬我中華民國。

讓我們振臂高呼：

中華民國萬歲，萬歲，萬萬歲！

這章是歌頌「中華民國」的國號，全曲的引子，便是兩句口號的高呼，用簡譜寫出如下：

$$\underline{5}\ \underline{1}\ \underline{2}\ \underline{3}\ \underline{4}\ \underline{4}\ 3 - - - \mid \underline{5}\ \underline{6}\ \underline{7}\ \underline{\dot{1}}\ \underline{\dot{2}}\ \underline{7}\ \dot{1} - - - \parallel$$

中　華　民　國　萬　萬　歲！　　中　華　民　國　萬　萬　歲！

這兩句在全章的低音部，伸長時值，同時進行，連續九次，成爲此曲的「固定低音」（Gro-und Bass）；顯示我國國民貞忠愛國之心，永恒不變。事實上，此章的歌聲，乃是這兩句口號的對位曲調。

第二章　莊嚴的國歌

中華民國的國歌，
是我　國父的訓詞，
揭示三民主義建國的宗旨。
全國上下，一心一意；
任何政黨，同聲同氣。
肅立高歌，莊嚴尊貴；
創業傳統，賴此經緯。
以開萬世之太平，以張永恒之真理。
國歌是民族精神之所繫，
國人聞聲要奮起！

這章歌曲的伴奏，是我 國父訓詞，程懋筠作曲的「中華民國國歌」。此章所唱的曲調，實在是「國歌」四部合唱譜的對位曲調。

第三章 國旗永飄揚

中華民國的國旗，青天白日滿地紅。
青是愛，白是光，紅是先烈之血表精忠；
滙成莊麗的采色，象徵國運的昌隆。
國旗飄揚在海上，國旗飛舞在天空。
矗立在崑崙山頂，矗立在喜馬拉雅最高峰。
擁繞旭日起雄風，招展世界進大同。

這章歌曲的伴奏，是黃自作曲的「國旗歌」（青天白日滿地紅）。此章所唱的曲調，實在是「國旗歌」的對位曲調。

第四章 至高無上的國格

國號，繼炎黃正統，

國歌，振大漢天聲，

國旗，揚華夏雄風。

國號，國歌，國旗，

表現我們的國格。

我們永遠永遠深嵌在心中。

國號，國歌，國旗，

表現我們的國格，

我們矢志不移，為國而效忠。

這章乃是前三章的總結，為壯麗激昂的進行曲。每唱到國號、國歌、國旗之時，伴奏裏便出現其代表樂句。此歌是國民教育的音樂教材，是應中華民國音樂學會之請，作成於七十八年一月，由音樂學會使用。同年五月六日，臺北市中山國小張文華校長，舉辦音樂會，首唱此曲，獲得盛大的讚美。

四八　家國之愛

愛國愛鄉的言行，並非只用在講演論理與高呼口號之中，而應融化於日常生活的一舉一動之內。我所喜愛的愛國歌詞，乃是將大道理化成小事物的描述；其題材並非限於激昂進行曲。我甚至要用愛情歌曲的風格創作愛國歌曲。愛國歌曲藝術化，是我工作目標之一。

七十六年秋，我爲治療眼疾，遷居高雄，劉星學弟爲我送來一批歌詞，都是急待作曲使用的材料。我選出沈立先生所作的「家國之愛」作成抒情合唱歌曲，以作例證。

這兒親切詳和，這裏富強康樂。

我們在這兒成長，我們在這裏生活。

從來都不知道，

究竟有多少愛，藏在自己心窩；

這一份深摯的感情，也不知如何訴說。

狂風暴雨，她泰然自若；
世態炎涼，她盡其在我。
泱泱的風度，不卑不亢，光明磊落；
堅定的信念，自立自強，把前程開拓。
她就是我的家，她就是我的國。

這一份深摯的感情，濃烈得像一團火。

我們在這兒成長，我們在這裏生活。
從來都不知道，
對她有多少愛，愛這個家和國；
她就是我的家，她就是我的國。

這首抒情曲風的愛國合唱歌，由高雄市合唱團首唱於十一月二十一日市政府主辦的音樂會中，王中發先生指揮，成績美滿。抒情曲風的愛國歌，受聽眾歡迎的程度，多過進行曲風的衝鋒號。

例：

沈立先生的愛國歌詞創作，言詞樸素，感情真摯；下列兩首是我為之作曲的歌詞，可以為

十大建設頌 （沈立作詞）

不是奇蹟，不是誇口；十大建設，從無變成有。

華路藍縷，幾載埋首；工程浩繁，捨我誰能夠？

造船、鍊鋼展新猷，高速公路南北走。

北迴鐵路東西得交流，國際機場航線遍全球。

台中、蘇澳開港口，石化工業精研究。

鐵路電氣邁向新紀元，核能發電資源自己求。

日以繼夜，團結奮鬥；十大建設，卓然有成就。

齊心協力，風雨同舟，建設興國，責任扛肩頭。

把一系列事實，用為歌詞，剪裁之功，實在甚費思量。根據愛國歌曲藝術化的原則，我要把

這樣的歌詞，作成惹人喜愛的抒情曲；如此，可使愛國歌曲與抒情歌曲融合為一，這才是樂教工

作者的目標。

下列這首歌詞，是懷念蔣總統經國先生的歌曲：

懷念與敬愛（沈立作詞）

書本上讀過無數先聖，

故事裏聽過多少偉人；

只有您是我們親眼所見，

讓我們多一份真實的感情。

您親民愛民，深入基層；

上山下海，不避艱辛。

握着您溫厚的手掌，

體會您為國的心境。

您發展經濟，作育全民；

解除禁令，開放探親。

循着您踏實的脚步，

我們要更奮勇前進。

荒漠中，甘泉點滴清芬。

風雨中，保持一片寧靜。

懷念您，平實的風範長存。

敬愛您，用我們最虔誠的心。

上述這些樂譜，我都是把原稿贈給詞作者。我不曉得樂譜有無印行。倘若讀者想獲得樂譜爲參考之用，最可靠的方法，是去信高雄市音樂協進會，我曉得該會諸位同仁，皆是樂於助人的。

四六　臺中南韵、樂中南樂（大曲滌絲曲韻稿）

四九 畫中有詩、詩中有樂（大港都組曲禮讚）

蘇軾讚美王維的詩中有畫，畫中有詩，實在極為恰當。例如，王維詩云，「空山新雨後，天氣晚來秋；明月松間照，清泉石上流」。「萬壑樹參天，千山響杜鵑；山中一夜雨，樹杪百重泉」。這些詩句之中，不獨有畫，而且有樂。只有那些能用心眼去看，能用心耳去聽的詩人們，才能寫出這個超然物外的瑰麗境界。例如，明朝詩人楊基的詩「天平山中」云：

徐行不記山深淺，一路鶯啼送到家。

細雨茸茸濕楝花，南風樹樹熟枇杷。

這種境界，洋溢着美景與樂聲，讀之令人神往。然而這種奇麗的境界，並不是人人能夠一蹴即至。若要人人都能進入此一境界，必須給以可靠的援助；好比在高山路上舖設石磴，在大河兩岸供給渡船。如此，則人人可以登高山而遠眺，渡彼岸以暢遊了。據此以觀，高雄市的藝壇，結合

起詩、畫、樂的同仁，齊來歌頌家鄉，榮耀國家，實在值得喝采。

「大港都組曲」的創作設計，是由高雄市政府教育局請青溪新文藝學會高雄分會負責人蕭颯先生與高雄市音樂協進會理事長方清雲先生，組成「大港都組曲」編審委員會，籌備進行。於七十六年五月，曾把一部份作品，舉行第一次「大港都組曲」音樂發表會。教育當局評鑑演出結果，認為：

（一）詩詞方面，有些歌詞，過於詩化，不適宜於歌唱；

（二）樂曲方面，有些樂譜，格調太高，不利普及與推行。

經過商量，遂選出一些歌詞作品，交付重新改寫；又選出一些曲譜作品，交付重新改作。當此之際，音協理事長方清雲先生，突因車禍受了重傷；療養期中，此項工作，遂受擱置。我於此時，適值遷居於高雄，見他們如此忙碌，少不了要助其一臂。七十八年一月，舉行第二次「大港都組曲」音樂發表會，計有新歌曲三十一首，其名稱及作者如下：

七十七年秋天，代理音協理事長陳振芳先生，負起責任，將此項工作，繼續進行。

糖的家園（小港糖廠之歌）（李冰詞，王中發曲）

明日的愛河（白浪萍詞，林明輝曲）

動物的歌（李春生詞，陳主稅曲）

澄清湖印象（蓉子詞，王中發曲）

美的教育設計，值得推行全國。

這些詩、畫、樂的內容，可以概見高雄的風貌。這種歌頌家鄉，榮耀國家的藝壇創作，實在是完

時間所限，尚未能將全部樂曲發表完畢；但這些樂曲，將與歌詞、畫，彙印成册以面世。從

在七十八年一月十五晚，在中正文化中心至德堂，第二次「大港都組曲」音樂發表會中，因

結章——木棉花之歌（市花頌）（蕭颯作詞）

序曲——詩畫港都（蕭颯作詞）

因爲我來到高雄，適逢其會，方清雲先生請我爲此組曲作兩首合唱歌曲，就是序曲與結章：

萬壽山之歌（楚卿詞，李志衡曲）

旗津島風光（沙白詞，李志衡曲）

屏山的獨白（許淑慧詞，時傑華曲）

煉油廠之夜（張爲軍詞，李子韶曲）

小港機場之歌（藍海萍詞，時傑華曲）

書的天堂（圖書館一覽）（鍾順文詞，雷隆明曲）

林蔭大道（江聰平詞，賴錦松曲）

燈塔頌（洛夫詞，李志衡曲）

（李昌憲詞，陳振芳曲）

加工區的一天來。

五〇 鐸聲之歌（教師合唱團的團歌）

國內各個縣、市，都有教師合唱團，這是音樂教育的主要幹部，我們必須力加愛護。每個合唱團都有其獨特的工作目標，團歌就是該團的精神所寄。各個團體作好其特有的詞句，請我為之作曲，我必然立刻承諾；因為作成合用的歌曲，他們唱得開心，工作進行更為愉快，我也就分享到雙倍的愉快。

作詞者對於寫作團體歌曲的歌詞，常感陌生，每將「詩經」的雅、頌，用為範本。但，四字句的結構，近乎呆滯；長短句法，又嫌累贅；選用字韻，常嫌不夠鏗鏘。其實，作詞的老師們儘可自由寫出團體的工作目標，再加訂正，便可使用。現在能創作歌曲的人材，已經增多，不必再像昔日要找外國歌曲或教堂聖詩來填詞應用了。

下列三首團歌的歌詞，可供參考。深盼每個合唱團都有其自己的團歌與生活歌，在歌聲之中能顯示出其卓越的精神來。

屏東的郭淑眞老師，熱心愛護屏東的樂教，她要使屏東教師合唱團能夠振作起來，負起領導樂教的重任，特別重視該團的和諧合作精神。她請黃瑩學弟爲該團作團歌的詞句，該詞充滿朝氣，故爲之作成輕快活潑的合唱歌曲，其歌詞如下：

屏東教師合唱團團歌　（黃瑩作詞）

我們是一羣敎育的同工；
知音相聚，靈犀相通。
我們是一羣愛樂的姊妹弟兄；
精誠和睦，心聲交融。
唱起歌來，如春鶯宛轉，似秋潮排空。
憑音樂美化社會，用歌聲敞開心胸。
像鳳凰花，燦爛嫣紅；
像椰子樹，翠影搖風。
像菠蘿一樣的甜蜜，
飄過金色的田野，飄向蔚藍的蒼穹。

我們的歌喉，永遠清脆明亮；
我們的歌聲，響遍南北西東。

七十七年十一月，臺北市教師合唱團，溫英樹老師寄給我該團團歌的詞句，是團中蔡季男老師所擬的詞稿。詞句表現出泱泱風度，值得讚美。後段的「以樂會友，以樂興邦」，實為佳句，故為伸展，以增力量。為易於識別，乃採詞中一句「樂韻綿長」為標題。詞句如下：

樂韻綿長（臺北市教師合唱團團歌）（蔡季男作詞）

陽明芳菲，淡江浩瀚；
峰巒秀麗，流水潺湲。
臺北！臺北！
教師合唱，樂音悠揚。
我們交換心得，分享經驗，
鑽研合唱教學的奧堂；
我們汲取新知，充實理念，

要使音樂敎育層樓更上。

移風易俗的重責，要雙肩承擔；

理雅正頌的大任，要直前勇往。

美化人生，韶夏翕然；

率土敦和，民正國安。

臺北市敎師合唱團，

以樂會友，知音承傳，薪火不斷。

臺北市敎師合唱團，

以樂興邦，廣陵弗替，樂韻綿長。

七十八年一月，高雄市敎師合唱團秘書陳祖賢先生送來團中三位老師所擬的團歌詞句，請我選擇其一作曲應用。我認爲諸位老師熱心爲該團作歌詞，該予鼓勵；既然三首歌詞，各有特點，我應全部選用。只須稍加編整，可以組成三個樂章的合唱歌曲，每章有不同的風格，每章取一標題，總題則爲「聲敎輝煌」，以顯身份。各章歌詞如下：

聲教輝煌（高雄市教師合唱團團歌）

第一章　化雨春風（黎彩棠作詞）

（這是激昂奮發的樂教頌）

化雨春風，耕耘樂教，淨化社會共籌謀。

和樂安祥，溫馨敦厚，羣策羣力共研求。

百年樹人效至聖，賢才輩出國力厚。

美好薪傳人嚮往，盈門挑李遍九州。

辛勤終有收穫，汗水不會白流。

願我們，歌聲嘹喨，如雲雀，似黃鶯，音傳大地；

祝我們，身心壯健，越關山，跨四海，化育千秋。

第二章　處處笙歌（洪炎興作詞）

（這是圓舞節奏的抒情歌）

我們是一羣熱烈愛護音樂的敎師，

唱出心中一切關懷與壯志。

把樂教的重任，結合我們的良知；

提升音樂的風氣，乃不朽的藝壇盛事。

精心播種，努力灌溉；

用優秀的歌聲，培育健康的下一代。

人人禮讓，處處笙歌。

行仁愛，溫情多；

化戾氣，作祥和。

第三章 師鐸之聲 (唐玉美作詞)

(這是光輝燦爛的進行曲)

文化薪傳，師鐸之聲；

絃歌清亮，樂教之光。

樂律飄揚愛河畔，

音韻繚繞壽山旁。

齊聲唱，唱出民族的正氣；

齊聲唱，唱出大地的光明。

春秋多佳日，桃李滿園庭。

師鐸之聲，美化生命；

師鐸之聲，藝術永恆。

（尾聲）

願我們，歌聲嘹喨，如雲雀，似黃鶯，音傳大地；

祝我們，身心壯健，越關山，跨四海，化育千秋。

這段尾聲，是爲了回應第一章，同時也爲了使全曲結束於壯麗光輝的氣氛裏。這些輕快活潑的句子，加上音樂上的發展，可使全體唱眾，皆能歡欣鼓舞，奮發振作；這便是孔子所說「游於藝」的要旨。

五一 先總統 蔣公紀念歌

中華民國六十四年四月五日，是清明節，是思親節，同時也是音樂節。這一夜，舉世崇敬的偉人，先總統蔣公崩殂。天地為之震驚，以巨雷昭示萬民；風雲為之變色，以豪雨表現哀傷；我們心情沉重，悲痛逾恒。

四月七日，中國廣播公司託人帶函件到香港給我；這是秦孝儀先生含淚草成的歌詞「總統蔣公紀念歌」，指定要我作成歌曲備用。在夜裏十時送到給我，約定明晨八時來取曲譜；因為中廣合唱團等着錄音廣播。我認為，要作一首短歌，數小時內交卷，並非難事；但，當我打開歌詞展讀，不禁大吃一驚。這首長篇的歌詞，內容變化甚多，實在是大合唱曲的結構。且不談作曲，光是抄譜，也難以在數小時內完成。既然急於要用，我也不能推卸責任；於是立刻着手研讀秦先生所作的歌詞。

秦孝儀先生這首歌詞，其內容不僅是一首悲傷沉痛的哀歌，且是一首振起國魂的戰歌；不僅

敍述先總統　蔣公一生的豐功偉業，且是一首中華民國的現代史詩。雖然篇幅較長，用詞深奧；但有雄奇的氣魄，精煉的句法，實爲難能之作。這首歌詞，正與他所作的「海嶽中興頌」相似，我很佩服他剪裁史實爲詩句的才華。那些長句，對於作曲者雖屬困難材料；但總有辦法把它們處理得適合應用。在沉重的心情中，研讀很久，我乃能把握到其中錯綜交織的感情線路，以及設計精密的段落結構。我顧慮到，此曲急待應用，中廣合唱團的藝友們，練習時間無多，曲譜必須易唱易懂，不可違背「大樂必易」的原則。

因爲全首歌詞頗長，從夜裏十時收到詞句開始，直至腹稿稍定，已經是午夜之後。此時執筆疾書，無暇再加推敲。草稿初成，在琴上輕聲試奏，不禁內心哀傷，酸淚凝睫。趕急抄正曲譜，但不敢潦草；唯恐唱者看得困難，無處可問，反而誤事。只聽到窗外的叢林中，小鳥鳴聲漸起，由斷續的清脆咕喚，進而成爲喧鬧的啁啾；我知道晨曦已經降臨。趕快把譜抄完，早晨八時，程先生準時來取。到了中午，中國廣播公司來電話，報知已經收到樂譜，刻正練唱，準備錄音了。

今將秦先生的歌詞分段錄下，然後說明作曲設計：

　　＊

　＊

＊

緊維總統，武嶺　蔣公，

巍巍蕩蕩，民無能名。

革命實繼志中山，
篤學則接武陽明。

黃埔怒濤，奮墨絰而耀日星；
重慶精誠，製白梃以捷堅甲利兵。

* * *

使百萬之眾輸誠何易，
使渠帥投服，復皆不受敵之脅從。
使十數刀俎帝國，取消不平等條約而卒使之平。
使驕妄強敵，畏威懷德，至今尚猶感激涕零。
南陽諸葛，汾陽子儀，猶當愧其未之能行！

* * *

以新生活育我民德，
以憲政之治植我民主，
以經濟建設厚我民生，
以九年國民教育，俾我民智益蒸。
倫理，民主，科學；

革命，實踐，力行；

中華文化，於焉復興。

※ ※ ※

奈何奸匪叛亂，大陸如沸如焚。

中懷鐵溺，握火抱冰；

乃眷西顧，日邁月征。

如何天不諱禍，一旦奪我元戎！

※ ※ ※

滄海雨泣，神州晦冥。

孤臣孽子，攀慕腐心。

縱九死而不悔，顧神明今鑒臨。

化沉哀為震雷，合衆志為長風。

誓誅此大奸，元惡！

誓復我四明，雨京！

誓弭此大辱，慘禍！

誓收我河洛，燕雲！

＊　＊　＊

錦水長碧，蔣山常青。

＊　＊　＊

緊維總統，武嶺蔣公，

巍巍蕩蕩，民無能名。

上列的分段，只是按樂曲結構來分段寫出，以利便分段說明作曲的設計。開始與結尾，是相同的讚歌；我把它譜成莊嚴肅穆的混聲四部合唱。

敍述蔣公一生事蹟，提及革命、篤學、北伐、抗日；我用男聲唱出，顯示對英雄的頌讚。

隨着而來的歌詞，我把它劃分爲兩大段，就是攘外的勳業與安內的功績，分別由男聲與女聲唱出。

攘外的勳業——包括四次「使」字爲首的句子，說明領導全民抗戰，擊敗日軍而維持其政體，取消不平等條約，以道德感服強鄰，並以我國賢哲比擬　蔣公，說明他們處此逆境，「猶當愧其未之能行」。這段是用堅強的男聲唱出，以歌頌　領袖的勳業；樂曲之內，是用原調的半結束，以接入下一段去。

安內的功績——包括四次「以」字爲首的句子，說明育民德、植民主、厚民生、益民智；結論是「中華文化，於焉復興」。這是活潑奮發的樂段，用同形樂句的開展，以女聲二部合唱，顯示明朗與輕快的氣質，以作下文突然轉變的張本。

「奈何奸匪叛亂」的一段，是突然的轉調。前面的 Sol 音，就是這調的 La 音，即是 A 小調的主音；這實在是調式中的 Aeolian 調式。爲了顯示突變，這裏省略了間奏；爲使易於唱出，我用高度相同的音，來開始新句。這段只用男聲唱出，故唱時不會有困難。

「滄海雨泣」的一段，乃是悲歌。輕聲徐緩的混聲合唱，顯示出極度沉痛的哀傷。第一句「攀慕廢心」，用漸強的歌聲，到達後句的「孤臣孽子」突然變弱，是重要的力度變化。這「臣」字的和絃，是 A 小調的那不里六和絃，它進行到屬和絃，然後解決；這種進行，被稱爲「悲愴三度」(Tierce de Picardie)；就用這個大三和絃，當作是原來 D 大調的屬和絃，立刻轉爲激昂的進行曲，以配合「化沉哀爲震雷」的詞意。身處逆境之中而能振作起來，化險爲夷；這是先總統蔣公以身教昭示我們的寶訓。

在這段合唱的進行曲中，有四次「誓」字爲首的句子，誅大奸、復國土、洗恥辱、收兩京，漸次發展，以達高潮。

樂曲至此，乃轉入另一段，用極單純、極含蓄的莊嚴歌聲，唱出「錦水長碧，蔣山常青」。

的結束進行 (Pathetic Cadence)。最後的 A 小調主和絃，用了大三度音程，即是「披卡諦三度」(Tierce de Picardie)

從作曲立場看，這兩句是激昂進行曲與蕭穆頌讚歌之間的橋樑，是峭壁與深淵之間的一朵小花。

在我心中，這是沉痛的號角長鳴，聲如鳴咽，向我們這位偉人致敬。

最後是重現開始的一段讚歌。這首歌曲，是在心情沉重之中，匆促完成。中廣合唱團諸位藝友，能在如此倉猝急迫，強抑鳴咽，演唱得成績優異，實在難能可貴。承蒙社會賢達，嘉許此曲能表達國人哀思，竊心稍慰。歌聲感人，功在中廣合唱團的高深造詣；詞情眞摯，源自詩人的卓越才華。作曲者把詩人的心聲化爲音樂，乃是本份工作；顧一切光榮，歸到詩人身上。

對於一位舉世崇敬的偉人，還須有更多的紀念歌曲來歌頌他。甚盼國人努力創作，用詩與樂來表達出衷心的崇敬之情。此後每逢淒風苦雨的思親節，也就是我們的音樂節，我們將以更豐盛的詩詞，更嘹亮的歌聲，來榮耀我們的偉人，直至永遠！

上列這篇文字，是民國六十四年所寫，曾發表於第七卷第九期「中央月刊」。下面的一首紀念歌，也是當年所作，演唱於香港各界舉行的追思會中（發表於「美哉中華月刊」）：

自由砥柱（李韶作詞）

淒天動地。悲恨未山。

優優大哉，總統　蔣公。

自由砥柱，民主豁懷。

繼　國父匡濟之大業，
承先聖治平之宏風。
與天地合德，
與日月同功。　（李騰升屬）
建軍定國，攘寇誅凶。
裕民生而固邦本，
行憲政以進大同。
澤流中外，仰止無窮。
民彝物則，萬世斯宗。

五二 山高水遠的恩情（蔣故總統經國先生紀念歌）

民國七十七年一月十三日，我們所愛戴的 蔣總統經國先生逝世，舉國詩壇、樂壇的藝人皆自發自動地獻出詩歌，以誌哀思。在詩人敏銳的筆觸下，都刻劃出這位偉人的生平風範；同時也展示出我國現代歷史的概要。下列各首作品，是眾多紀念歌曲中之一小部份：

山高水遠的恩情（黃瑩作詞）

當黎明尚未來臨，

您在黑夜掌燈，將我們牽引；

當暴風雨侵凌的時刻，

您勇敢寧靜，為我們把舵前行。

當豺狼張牙舞爪，
狐鼠喧鬧不停；
您仗劍挺立，神志堅定，
帶我們險中求勝，步步走向光明。

您攀過凌空千丈的懸崖，
大路就從崖下延伸；
您走過狂濤飛沙的海岸，
新港就在這裏誕生。

您的微笑，好像春天的花朵，
開遍了山頭海角，城市鄉村；
使寶島一片燦爛光輝，
大地生機繁盛。

如今結滿了幸福的果，

您已離開了我們！

天風吹散了白雲，
吹不散心中和煦的身影；
歲月沖淡了悲慟的心，
淡忘不了山高水遠的恩情。

我曾聆聽過林惠美老師指揮屏東縣教師合唱團演唱此曲，效果優異。該團歷年由郭淑貞團長努力栽培，果然成就非凡，實在值得慶賀。這首紀念歌的正式演唱，是在七十七年六月十一日，臺南市文化中心演奏廳。當晚是第六屆臺灣省教師鐸聲獎歌唱大會決賽暨頒獎典禮。該晚壓軸節目便是參加決賽的三個教師合唱團（屏東縣、臺北縣、臺中縣），聯合演唱「山高水遠的恩情」，藉表對　蔣故總統的懷念及致敬；由涂惠民先生指揮臺南家專管絃樂團伴奏，溫隆信先生編樂隊用譜，演出成績美滿。

黃瑩先生另作了一首紀念歌，根據「化悲哀為力量」的原則，不多用消極的追懷而偏重積極的振作：

歌頌一位平凡的偉人（黃瑩作詞）

蔣故總統，經國先生，

繼承三民主義的道統，薪傳堅苦卓絕的精神；

你是我們的好朋友，一位平凡的偉人。

堅決反共，力行憲政；憂勞興國，盡瘁民生。

風雨掌舵，黑夜提燈；引領我們開拓光明的前程。

親切的笑容，如青山常在；

民主的步履，壯大了臺、澎、金、馬，

繁榮了城市鄉村。

我們要效法你的平凡、平淡、平實，

永懷你的大智、大勇、大仁。

傳承光復神州的遺志，

永遠為勝利而生。

五三 誠心的祝福（陳主稅教授紀念音樂會題詞）

民國七十六年七月，我因眼壓偏高，必須休息靜養；遵從醫師囑咐，我乃遷居於高雄。適逢八月十五日是陳主稅學弟逝世週年，高雄市政府為紀念這位愛鄉愛國的音樂家，特舉辦其作品演奏會，命我題詞。念及師友之情，鄉土之愛，實在使我感慨萬千。

回溯往昔，民國五十七年是中華民國所定的音樂年。是年八月一日，教育部命我來臺講學兩月，以鼓舞音樂創作的風氣，遂有環島之行。我初抵高雄，便為其秀麗的湖山所感召；加以民風淳樸，使我全心嚮往。蘇軾詩云，「我本無家更安往，故鄉無此好湖山」；深願來日能以所餘歲月，獻出棉薄，與諸位樂教同仁攜手，為大好湖山多添姿采。二十年來，我與高雄早已建立起深厚的情誼。

由於劉星學弟之介紹，多年前，我已經認識了主稅伉儷，並詳知他們兩人在樂壇上的卓越成就；只因各忙於本身職務，未及詳敘。七十三年七月，主稅伉儷乘暑假之便，到香港進修，然後

獲得細談的機會。他們隨韋瀚章教授研習歌詞創作，林聲翕教授指導富美研習鋼琴教學法，我則助主稅修訂其論文「提琴教學法」。我把那些目前買不到的外國書籍，全部送他應用；深盼我所未完成的工作，能夠一一完成在他手上。

在論文修訂工作之外，我與主稅詳細分析他已發表的各項音樂作品，力求改進之方。主稅的樂曲創作，具有清新活力，充滿青年人的衝勁與勇氣；為求更進於完美，尚有道路可循。我把我的老師卡爾都祺教授所給我的啟示轉贈給他，並建議他如我昔日一般，從頭磨練嚴格的對位技術。他迅即下定決心，請我立刻給他上課；這種從善如流，熱誠向學的精神，實在難得。我把一切有關的材料檢出，全部贈他應用。他更積極學習英文，增進研讀效率，使我深深體會到教育英才的喜悅。

富美為我演奏齊爾品的樂曲，我震驚於她的卓越才華。我只能提醒她，樂曲的內聲部，多處都有隱藏於音聲裏的曲調線條，必須使它們清楚顯現，然後不負作者的意願。一經提點，她立即改善，使我感到驚喜與快慰。後來她在臺北登臺演奏，獲得人人讚美，實非可以倖致。

在此之前，申學庸教授與吳漪曼教授，都曾向我提及她們的高足之中，主稅仍儷才華出眾；富美為我演奏齊爾品的後繼人才，必能放出異彩。每次通信，我都合稱他倆為「祝福弟妹」（主、富，是他倆的名字），這是對樂教前途的祝福。

七十四年四月音樂節，高雄市政府主辦音樂講座與樂展，介紹我的作品。主稅伉儷參加籌備並擔任演奏，獲得盛大讚美。七十五年四月，高雄市政府再辦講座及樂展，由韋瀚章教授、林聲翕教授分別主持並介紹林教授作品。此時主稅體內潛伏多年的胃癌病發，無法參加演奏。列位音樂同工，皆感憂慮，而主稅仍然堅強振作，誓與病魔對抗，奮力譜出愛友、愛家、愛鄉、愛國的心聲；直至八月中旬，溘然長逝。我聽過他臨終前親自演唱所作的「我深愛」歌曲錄音，感情真摯的訣別歌聲，使我心中痛楚，無限悲傷。

這數年來，我的體力已經日趨衰竭，視茫茫而髮蒼蒼，原想樂教工作後繼有人，便可默然退役。怎奈狂風乍起，折我手足，毀我田園，頓覺澄湖黯淡，壽山淒迷。於是少者歿而長者存，強者夭而病者全，實在是天者難測，神者難明，理不可推，壽不可知；使我不勝悵惘！

幸在此次紀念音樂會籌備工作中，得見富美堅強賢毅，緊守崗位，與諸位弟妹衷誠合作，足以繼前人之遺志，副後人之切望，使我私心稍慰。但願主稅學弟精神永在，佑我樂教同袍，助長愛友、愛鄉、愛國家、愛民族的情誼，使樂壇光輝遍播，聲教遠被。

民國七十七年八月十五日是主稅學弟逝世二周年。高雄市教育局為紀念這位愛鄉愛國的音樂家，特為舉辦樂展，同時介紹新秀的作品，以紀念他一生致力提倡音樂的崇高理想。教育局在七十七年四月音樂節日，舉行記者招待會，公佈徵求音樂作品的詳細辦法，要將徵得的優秀樂曲，

在此次樂展中發表。這是要用實際的樂教行動來紀念提倡音樂創作的前賢，實在深具教育意義。

此次徵求優秀作品，與作曲比賽之選拔人才，其情況略有差別；因為比賽之中，只看各人造詣之高低，並不包括優秀作品之實際演出。此次所徵求得之優秀作品，則迅速演出於聽眾之前。只有側重實踐以鼓勵創作，乃可獲得更佳的效果。為了不願加重教育當局之經費負擔，此項優勝作品之獎金，全部由主稅弟之夫人劉富美女士捐贈。這是一種奉獻於教育的義勇行為；為理想出錢出力，為家鄉選拔人才，為樂教增添新血，為國家造就賢能；實在使我衷心讚美。

自從教育局決定舉行此次樂展，黃瑩學弟聞之，立刻表示樂於為此會寫作紀念歌詞，數日之內，迅即完成寄達；細讀之下，甚感欣慰。歌詞之內，感情真摯，佳句琳琅；故即為之作成合唱歌曲，交給高雄市教師合唱團，用作樂展的開場曲：

永結心緣（黃瑩作詞）

韶光飛逝，日月昇沉；

生命苦短，唯有藝術是永恒。

悠悠琴韻，朗朗歌聲；

顯示出您親切的文采，永生的樂魂！

赤崁樓前，師生恩重；
澄清湖畔，骨肉情深。
為樂教辛勤播種，
為文化廣植深耕；

用心血灌溉音樂的花朵，
在南國盛開，四季燦爛如春。
今夕故舊相聚，桃李盈門；
聆樂懷想，聞歌思人。

塵緣如夢，心緣永結；
山高水遠，天潤雲深；
並化作您不朽的形象：
溫良，謙恭，優雅，斯文！

紀念歌中，說及高雄家鄉的骨肉情深，臺南家專的師生恩重，實在蘊藏着深厚的意義：主稅

弟的家族，生長於高雄，均為一時之俊彥；其父母全心為地方建設，不遺餘力；此佳兒則盡力與

國家文化，不畏辛勞。歷代家教相傳，令人肅然起敬。現由主稅夫人秉承家訓，將師生之恩，化

成了切實的樂教開展；把骨肉之情，擴展而振奮起民族樂魂。這是家庭中的賢內助，這是樂壇上的女英豪；此種表現，值得我們爲之喝采。七十七年六月十六日，富美女士榮膺爲港都模範母親，乃是實至名歸，值得人人慶賀。

紀念歌中，說及人間生命苦短，藝術才是永恆；乃是值得深思的話。主稅弟爲病所纏，遂離人世。然而一顆種子，落入土中，實在並非消失；反而化成千千萬萬，接力而上，繼續發揚，這乃是我們戰勝死亡的唯一方法。雖然主稅弟已逝去兩年，我們與他，樂教的心緣早已結合爲一；更有這些新秀們奮力相助，在哀悼當中，讓我們都振作而起，和諧團結，把樂教發揚光大，以慰故人，以耀家鄉，以興民族，以振國魂。

在此次樂展中，節目開始是高雄市教師合唱團演唱紀念歌，然後介紹主稅學弟的聲樂曲「小園春暖」，「情到深時」，以及兩首鋼琴曲「楓」，「練習曲」。

教育局長羅旭升先生頒獎給入選的作曲者，然後開始演奏新秀的作品，其內容有⋯

鋼琴曲　　楊怡萍作的「碰碰車與仙人琴」

　　　　　翁重華作的「墾丁之旅」

　　　　　林桂如作的「小雨滴之旅」

南胡曲　　李旭作的「西子風光」

提琴曲　陳萱紋作的「偶想」

　　　　　胡志龍作的「廻想曲」

　　　　　謝佩勳作的「山中冥想」

獨唱曲　駱進國作的「花落知多少」

　　　　　吳昭芬作的「再別康橋」

　　　　　廖思雁作的「母親恩情海樣深」

　　　　　唐旦祥作的「眷戀的家園」

合唱曲　葉偉廉作的「划龍船」

　　　　　王健松作的「我的爸爸」

　　　　　潘世昌作的「高雄頌」

　　有許多位兒童、少年的作曲者，都是自己擔任演奏，成績優異，至為可喜；全場聽眾，皆表讚美。從此看來，千里馬實在處處都有，時時都有，只待伯樂出現，把它們選拔出來，再加訓練，必可成材。可是，誰顧意出錢出力去做伯樂呢？為此，富美女弟的義勇精神，更使我衷心讚美。

五四 永遠至美至善至真（郭淑眞老師紀念歌）

民國七十六年七月，我遷居於高雄；行裝甫卸，屏東教師合唱團團長郭淑眞老師，即託其學妹劉富美老師從電話間我，能否爲該團的團歌作曲；因爲此歌趕着要演唱，倉猝之際，無法請到作曲者幫忙。既然是急於待用，我必須能急人之急；於是我答應了。在八月十八日，歌詞寄到，這是黃瑩學弟爲該團所作的歌詞，簡潔流暢，實爲佳作。第二天我將曲譜完成，立刻寄還該團練唱。三日後，我被邀往屏東，聆聽該團練唱此曲，成績優秀，出乎我意料之外。後來我乃曉得，屏東音樂進步，實在由於有一位仁慈的保姆，常在默默照料，這是郭淑眞老師。她出錢出力，不畏辛勞，日就月將，把屏東的音樂水準，提升到令人刮目相看的境地。這種仁愛精神，實在使我蕭然起敬。

七十七年六月十一日，第六屆臺灣省教師鐸聲獎歌唱大會決賽暨頒獎典禮，在臺南市文化中心舉行。我被邀往聆賞，並負責頒獎給優勝合唱團體；冠軍便是屏東教師合唱團。當時是郭淑眞

老師上臺領獎，我誠心讚美她功德無量，並祝福屏東音樂前程輝耀。

在七月六日，郭老師在屏東赴晨運途中，給醉酒駕車的村夫撞倒，噩耗傳來，使我悲傷痛楚。這個愚昧的莽漢，不僅奪去了一位樂壇慈母的生命，且謀殺了一位造福樂教的功臣；每一思之，不勝憤恨！

七月二十四日是郭老師出殯之期，我到屏東參加郭老師的告別禮拜，深切地感到損折手足的悲傷，心中有難言的哀痛。我與合唱團指揮林惠美老師談及，想為郭老師作紀念歌，以榮耀這位樂壇慈母。她生平最愛蘭花，具有真善美的崇高品德。我想借用「千字文」裏的兩句話，為郭老師造像，就是「似蘭之馨，如松之盛」；前句是指郭老師的品德，後句是指屏東樂教的前程。我去函黃瑩學弟，請他寫歌詞，以紀念這位人人尊敬的仁者。十二月中旬，歌詞完成，全文如下：

庭院深深，綠蔭照人；
幽蘭迎風吐蕊，琴歌交疊相聞。
多少寒冬炎夏，多少雨夕風晨；
您以愛心播種，以毅力深耕；
為文化奔波勞碌，為音樂奉獻一生。
友情似蜜，慈顏如春；

光景歷歷如昨，今日空留餘恨。

天門煥彩，花雨繽紛；

我們馨香祝禱，願您天國永生！

塵緣如夢，唯有心緣歷久彌新。

音容宛在，永遠至美，至善，至真！

每當音樂節，也是思親節的來臨，我們便要用虔誠的歌聲琴韻，撫慰郭淑真老師在天之靈；

同時不忘秉其遺志，合力同心，發揚屏東的樂教，為國增光。

五五 敬親與愛親

供奉父母，就算盡孝了嗎？狗和馬也能受人飼養。倘若對父母缺少敬意，則養父母與養狗馬，有何差別呢？——這是孔子答子游問孝的話。原文是：「今之孝者，是謂能養；至於犬馬，皆能有養；不敬，何以別乎？」（「論語·為政·第七」）。

孝親的哲理，不獨要從理智解說，且要通過感情，直訴於內心；所以我要以樂教孝，寓禮於樂。

我將唐朝詩人白居易的兩首詩，作成歌曲，就是要用樂教孝。一首是「慈烏夜啼」，其中「夜夜夜半啼，聞者為沾襟，聲中如告訴，未盡反哺心」；這種感情豐富的詩句，唱而為歌，力量更大。另一首是「燕詩」，其中描寫燕子父母的辛勞，而後果則是「一旦羽翼成，引上庭樹。舉翅不回顧，隨風四散飛。雌雄空中鳴，聲盡呼不歸，卻入空巢裏，啁啾終夜悲」。這些感傷的詩句，用歌聲表達出來，更易震人心弦。（詳見滄海叢刊「樂圃長春」第十八章）

三十多年前（民國四十五年），我曾應香港九龍居民聯誼會之請求，作成了歌曲「偉大的母親」，以紀念母親節。詞作者李韶先生在歌詞裏，說明母親的偉大，在於「以自己的勞瘁，換取兒女的幸福；以兒女的成就，抵償自己的酸辛」；因此，敬愛母親，必須表現於積極的行動裏，「自愛愛國，行道立身」（詳見滄海叢刊「琴臺碎語」第一○六章）。

王文山先生在其所作的「思親曲」裏，則不斷地反問自己，「要報答父母的劬勞，我應該做些什麼，以贖我的罪，以滅我的過」。我在作曲之際，此時就能恰當地運用對位技術，把黃自作曲，鍾石根作詞的「天倫歌」樂句，「老吾老，以及人之老」，同時在樂曲裏出現，以顯示應有的答案。「思親曲」的結尾，是「從今天起，我要做到，爲世間兒女帶給他們的父母以敬愛，爲世間父母帶給他們的兒女以慈祥」。這樣的歌聲，可使孝親之情，坐言起行，「讓人間開遍愛的花朵，把世界化作錦繡天堂」。通過音樂之力，鼓舞孝心，效果更爲顯著（詳見滄海叢刊「樂圃長春」第十八章）。

民國七十六年一月，爲了撫慰炬光母親的辛勞，廣青合唱團準備演唱「炬光母親之歌」（炬光母親是指一切殘障兒童的母親）。

老實說，我們每個人都具有或深或淺的殘障成份；也許是肢體上的殘障，也許是心靈上的殘障；也許是久已存在的殘障，也許是尚未出現的殘障；無人能自詡一生之中，不受殘障之襲擊；身爲母親的就日夕生活於心驚肉跳的時刻裏。殘障者本身當然生存在痛苦之中，殘障者的母親則

更是在雙重的痛苦中掙扎，她們實在是親入地獄之中救苦救難的活佛。我敬她們，我愛她們，我必須不辭勞苦，用音樂撫慰她們心靈上的創傷，歌頌她們精神上的偉大。

炬光母親之歌 （劉明儀作詞）

媽媽！媽媽！親愛的媽媽！

孩子們都有媽媽，媽媽的慈愛，舉世同誇。

只有我纔知道，我的媽媽，您最偉大。

雖然在別人眼中，我猶如殘敗小草；

唯有在您心裏，我卻是人間至寶，珍世奇葩。

我黑暗的天地間，您是旭日朝霞。

我崎嶇的道路上，您是永恒的支架。

我面容傷毀，您鼓勵我回到陽光下。

我無聲的世界裏，您用眼睛對我說話。

我蒙昧的生命中，您呵護敎導，牽引我長大。

我病痛呻吟，您心亂如麻；

問卜求醫，不辭走遍天涯。

我身殘障，您暗中把淚灑。

幫助我自立，您嘗盡千辛萬苦，早生華髮。

媽媽！媽媽！讓我為您把淚擦！

您心血化成的甘露，

使殘敗小草，開放出生命之花！

在廣青合唱團的美麗歌聲中，此歌實在賺人眼淚；這些眼淚，必然有足夠力量，能把人們心上的積垢，冲洗乾淨。

民國七十六年四月，劉俠小姐（杏林子）寄給我一首新詞「媽媽不要老」；是為祝賀她的母親六十大壽而作的詩句。她用幼女向母親撒嬌的口吻，來刻劃出對母親的敬愛之情，我立刻為她作成歌曲，給她應用。

媽媽不要老（劉俠作詞）

當我年幼的時侯，媽媽年輕，美麗又能幹；

從早到晚忙不歇，好像永遠不疲倦。

童年的記憶永留存；但是，年輕的媽媽已不見。

當我年紀漸長大，媽媽身體衰弱常病倒。

到如今，我才知道，原來媽媽也會老！

如果呀，時光可停留，我寧願不要長大常年少。

媽媽，媽媽，不要老！等我一起老！

我還有很多秘密，等着想要悄悄告訴你；

我還要賺很多錢，陪你四處去遊歷。

如果呀，歲月能倒退，我寧願常依偎在你懷裏。

媽媽，請你千萬不要老！

要老，也等我一起老！

這首小女孩口吻的孝親詩，通過音樂的助力，以童聲歌唱，就具有直訴人心的力量。我用「可愛的家庭」歌曲片段為引曲與間奏；因為愛母親與愛家庭，乃是不可分割的事。

電影界資深導演胡心靈先生讀了劉俠小姐的「媽媽不要老」，深受感動。他用莊嚴的語調，寫成「媽媽，您永遠年青」；這是從另一觀點寫出對母親的敬愛之情。

媽媽，您永遠年青（胡心靈作詞）

媽媽，親愛的媽媽！

日月如梭，流年似水，

對您，時間却是永恆！

頂上飛雪，正是風霜和智慧的結晶。

眼角魚紋，正是愛心和奉獻的表徵。

正像冬天的陽光，黑夜的明燈，

呵護着，指引着後輩前進！

奮勇地，不斷地前進！

媽媽，親愛的媽媽！

當年您搖籃中的寶寶！

現在已成了社會的楝樑。

昔日播種的辛勞，

今天化成豐收的快樂。

媽媽，我愛您！我們愛您！

您的青春美麗，又在您的第二代，

第三代，綻放出燦爛的花朵。

散播出生命的芬芳。

您的青春美麗，隨着生命的延續，

世世代代，如長青松柏。

您的無私奉獻，隨着生命的延續，

世世代代，如山高海深。

這首頌歌，本是混聲四部合唱。石高額先生改編為兒童合唱曲，在七十六年十一月，親自指揮天主教增德兒童合唱團，演唱於高雄市中正文化中心至德堂。這些小天使們純潔晶瑩的歌聲，最能把敬愛母親的感情表現得真切而深刻。以樂教孝的歌曲，實在多多益善；為此，我要衷誠致謝列位供應歌詞的詩人們以及列位指揮者，演唱者，演奏者。讓我們用音樂來歌頌母愛，撫慰慈母所受的創傷，為她們帶來永恒的喜樂。

五六　兒童之歌

　七十七年七月，吳南章先生帶我去訪問高雄市的牧歌兒童少年合唱團，得見呂光隆、鄭光輝兩位老師多年栽培出來的優秀成績，使我深感欣慰。

　我鼓勵孩子和父母們創作新的歌詞，並答應為他們作新歌演唱；因為，能用兒童的眼去看，用兒童的心去想，用兒童的聲去唱，用兒童的感情去感受，才是真正的兒童歌曲。由兒童內心流露出來的感情，在兒童聽來，具有一種親切性，不像是長者的命令，所以更易進入兒童的內心去。到了十月，呂光隆老師寄來四首歌詞，（三首是牧歌團中兒童的作品，一首是媽媽為孩子寫的作品）；這些歌詞，都能表現出兒童所見的世界，值得把它們作曲應用：

　（一）　春天來了（侯承蕙作詞）

柔柔的風，淡淡的雲，枝頭吐新芽，鳥聲滿樹林；

快樂的春天，已經來臨。

淙淙泉水，絲絲細雨，遍地野草綠，滿山桃花紅；

美麗的春天，來到村中。

青青的山，綠綠的水，田裏插新秧，白鷺低低飛；

可愛的春天，景色真美麗。

放放風箏，唱唱山歌，換上薄衣裳，池邊看白鵝；

春天裏的孩子，多麼快樂！

掌，就可使歌曲增強活躍的氣氛。

這首歌詞之內，每段結束之處，都可加入一段活潑的「啦啦」歌；全曲結尾，加入三聲拍

（二） 媽媽的心 （呂玨臻作詞）

妹妹陪着媽媽逛商場，

東摸摸，西看看：

絨布上的別針多有趣，

貓咪，蜻蜓，娃娃的髮夾多好玩！

細花邊的小襪子，印ET的小毛巾，

花花綠綠，顏色美麗，多麼吸引人！

一個不小心，

打翻了繫有蝴蝶結的香水瓶。

哎呀呀！不得了！

商場裏的冷風機，揚起了茉莉花的芬芳；

轉圈圈的小狗兒嗅鼻子，

熟睡着的小貓兒打哈啾；

小妹妹嚇得哭起來。

媽媽抱住了驚慌的妹妹，

連聲說，「不打緊！不打緊！」

媽媽的溫馨，濃得化不開。

在合唱裏，這首歌曲有機會用「啦啦」為伴唱，使增加了歌曲的活潑氣氛。其中更有使用「哈哈」為助，小狗兒的「汪汪」，嗅鼻子的「哼哼」，小貓兒的「妙，妙」，「哈啾」，都是很好的材料。最後一行「媽媽的溫馨，濃得化不開」，是慢而甜美的合唱，反複多次，為上列的

活潑歌聲作總結。

(三) 和媽媽談天（呂筑臻作詞）

我坐小櫈子，擡頭望媽媽；

心裏藏了許多話，今天都要說出來。

得意的事，好笑的事，

還有叫我難過了半天的事，

吱吱喳喳說了一大堆。

有時候，媽媽笑得合不攏嘴；

有時候，媽媽的眼睛泛着淚水。

媽媽安慰我：

每個人，有甜美的時刻，

有苦澀的時候。

媽媽鼓勵我：

要保存，大無畏的勇氣，

永堅定的信念；

就能創造出更美好的明天。

在兒童生活裏，得意的事，難過的事，媽媽安慰我，媽媽鼓勵我，在合唱裏，在伴奏裏，都

可以用音樂加以描繪；聽起來，便可增強趣味。

（四）今天的菜單（鄭培珠作詞）

菜市場裏鬧哄哄，大白天，點燈泡；

為的是：看來豬肉更紅，青菜更綠，

魚兒更鮮，蝦蟹活得蹦蹦跳。

買些菱角和排骨，燉鍋營養湯；

買條大魚加糖醋，撒下蔥珠，色香味都好。

下碗麵，熱騰騰；

空心菜，下大蒜，牛肉切片好味道。

妹妹想吃酸酸甜甜的番茄炒雞蛋；

媽媽說，好主意，立刻辦。

這些就是我們家裏今天的菜單。

在買菜的瑣事中，描繪母女的親愛感情，只有由母親的筆觸，才能表現得更精細。用輕快的兒童歌曲來顯示家庭生活，這是一個好例。

十月十六日，高雄市政府主辦慶祝重陽節音樂晚會，牧歌兒童少年合唱團，由鄭光輝老師指揮，黃淑宜女士伴奏，首次演唱這些他們自己創作的材料，成績美滿，獲得聽眾們熱烈讚美。我盼望兒童們都能努力創作自己的歌詞，更盼作曲者們都來爲之作成有趣的新歌，鼓勵他們走上朝氣蓬勃的創作之路。

作家李秀女士，因爲疼愛兒女而喜歡爲兒童寫歌詞。她的夫婿蘇友泉先生，是一位仁厚的長者，爲了尊重兒女們的志願，都讓他們考進了大學音樂系。女倩瑩，修大提琴與鋼琴，兒恩聖，修小提琴與作曲，皆有優秀的成績。李秀女士在七十七年五月，送來歌詞十四首，皆能用兒童的眼去看，用兒童的心去想；特爲作成兒童藝術歌曲，以充實兒童新歌的園地。下列是選其三首，說明兒童歌詞所該側重之要點：（稿未完）

（一） 節約（李秀作詞）

雨媽媽！你是不是忙着洗衣服，

忘了關水龍頭？

太陽公公！你是不是沒有節約用電的習慣，

大白天還要開那麼亮的電燈泡？

冬叔叔！你也太荒唐！

天氣已經够凉爽，

還要打開冷氣，呼呼的吹個不停！

颱風伯伯！你也太瘋狂！

微風徐來最舒暢，

你却要打開最强勁的電風扇！

我看你們真浪費！

只有我，自從老師說過一遍，

就養成了節約的好習慣。

這首歌詞的結構，是不平衡的對稱。句段組織，也很自由，並無用韻。只因取材有趣，用輕快的樂曲，活潑的伴奏，可使歌曲充滿活力。

（二） 花蝴蝶（李秀作詞）

媽媽要捕捉一隻漂亮的花蝴蝶，

放在我的粉紅裝上，好帶我上街遊玩。

捕呀捕，眼見漂亮的花蝴蝶，

就要停在媽媽的巧手上。

却被我的搖晃，嚇得它，

不是這邊翅膀太長，就是那邊翅膀太短；

媽媽一鬆手，它就飛走了！

媽媽要我乖乖站好，

我聽話，一動也不動。

媽媽終於捕住了一隻又大又漂亮的花蝴蝶，

放在我的領結上。

這是一篇散文式的敍述；但用了音樂為助，有伴奏的襯托，就把詞句增強了說服力量。

(三) 小雨點（李秀作詞）

那天，天色忽然變樣，他們紛紛離開家；

化身為水晶柱子，到處任性飛舞玩耍。

有的在屋頂玩飛刀，殺得水晶珠子你來我往。

有的跳到河裏游泳，游得分不出你我他。

有的蹲在地上和花姐姐談心，談得心花怒放笑哈哈。

他們盡情的玩耍，玩累了就想回家；

但一點力氣也沒有，迷失了方向怎回家？

這是一首有韻的歌詞，句法很自由，經過音樂的處理，遂能成為活潑有趣的敍事歌；其中「哈哈」的笑聲，加以引伸，可增輕快。

這些童詩，並不用直接的教訓口吻，只是供給兒童以一個可愛的音樂境界，教訓則融化在這個境界之中；通過音樂的助力，可以收到潛移默化的功效。甚盼童詩的作者們，都能在詩中供給

一個兒童喜愛的音樂境界，作曲者將之作成爲歌，則必能洗淨兒童歌曲的呆滯，從而爲兒童音樂

開闢出一個新天地。

五七　大道之行與華僑之頌

民國四十一年八月，僑務委員會與中國文藝協會，請省教育會合唱團演唱我所作的兩個大合唱曲「我要歸故鄉」與「北風」；詞作者李韶先生與我同時被邀到臺北來。中國廣播公司音樂組主任王沛綸先生告訴我：最近王平陵先生所作的一首歌詞「反共抗俄總動員」，是獲得首獎的歌詞，正在要請人作曲，以備演出。他盼望我在旅途之中，能給他作成此曲。我答應了，而且於翌日立刻交卷。由於王先生深覺快慰，就為我招來連綿不斷的工作，急着要應節的歌曲，便是孔子誕辰與華僑節。

中國音樂學會常務理事汪精輝先生告訴我，孔子誕辰以前是農曆八月二十七日。後來就改為國曆八月二十七日。其後，考查曆書，乃知孔子誕辰實在是九月二十八日。教育部公佈，由四十一年起，孔子誕辰定在九月二十八日。當時教育部長是程天放先生，要在新訂的孔子紀念日，同時公佈「孔子紀念歌」。以往所唱的「禮運大同篇」，歌曲聽來，嫌其呆滯，決定要改作成活潑

有力的進行曲，以增振作的精神。為了立刻就要錄音備用，故請我負起作曲的責任。教育部把歌詞膽正送來給我作曲：

孔子紀念歌（禮運大同篇）

大道之行也，天下為公。

選賢與能，講信修睦。

故人不獨親其親，不獨子其子；

使老有所終，壯有所用，幼有所長，

矜、寡、孤、獨、廢疾者，皆有所養。

男有分，女有歸。

貨、惡其棄於地也，不必藏於己；

力、惡其不出於身也，不必為己。

是故謀閉而不興，

盜竊亂賊而不作；

故外戶而不閉，是謂大同。

「大同篇」是儒家思想的精華。幫助學生們背誦，最佳方法，莫如譜之為歌。背誦文章，可能偶然遺漏句子；但拿來歌裏唱，漏了一句就接不下去。我若能把詞句作成易於上口的歌曲，便是助長記憶的最佳方法了。

「大同篇」用為歌詞，頗有些困難，須設法解決。那些涵義深奧的長句，必須分成短句唱出，然後使聽者易於明白內容。那些艱澀的文字，必須使其平仄聲韻正確唱出，以免引起聽者的誤會。（例如，「大道」不應唱成「大刀」，「男有分」的「分」，不能唱成「分離」的「分」。）

「老有所終，壯有所用，幼有所長」，若能用模進的短句，則唱者與聽者皆能易於了解。句中那些連結字：故、使、而、之、也、是故、是謂，都不可放在強拍，以免聽起來感到不自然。那些「不」字，則切勿放在弱拍，以免造成反效果。（例如，一般的兒童歌曲裏所常見者，「不要懶惰」，「不要貪睡」，若把「不」字放在弱拍的短音，聽起來就成為「要懶惰」、「要貪睡」了！）「大同篇」裏的「不」字很多，若作曲時把它們處理不當，就使整個樂曲遭殃了。

當時我在臺北，僑委會把我安置在北投僑園。那邊離開市區頗遠，尚未有計程車可用，也無法有鋼琴可以試奏新曲。作好歌曲之後，要到臺北新公園裏中廣的播音室，然後有鋼琴可用。我用鋼琴伴奏汪精輝先生試唱此曲之時，大概由於汪先生的男低音，音色壯麗，感動了程天放部長；所以，聽完之後，極表滿意。從這年起，公佈九月二十八日為孔子紀念日，同時公佈此首歌曲為指定的「孔子紀念歌」。

海外華僑回國慶祝雙十國慶，直至參加十月三十一日先總統　蔣公誕辰後，乃陸續告辭。就在民國四十一年開始，定於十月二十一日爲華僑節。僑委會乃請李韶先生作一首新歌，讚美華僑的偉大精神。李韶先生拜命，於次日便完成這首歌詞：

偉大的華僑（李韶作詞）

偉大的華僑，偉大的華僑啊！

捐輸血汗，灌漑自由民主之花；

獻身革命，打破君主專制鎖枷；

團結，團結，團結創造大中華。

偉大的華僑，偉大的華僑啊！

支持八年抗戰，最後勝利堪誇；

復員建設，熱烈參加；

團結，團結，團結保衛大中華。

中華！中華！

我們創造的大中華，我們保衞的大中華！

帝俄肆虐，共匪張牙；

山河破碎，欲歸無家！

偉大的華僑，偉大的華僑啊！

團結，團結，精誠團結，

誓要復興民有民治民享的大中華！

詞中述及華僑的偉大功業：創建中華民國，支持八年抗戰，團結反共復國，獲得當時僑務委員會委員長鄭彥棻先生讚許，遂由僑委會公佈用此爲華僑節歌。

「偉大的華僑」歌曲公佈，至今已經超過三十餘年。歷年歌頌華僑的樂曲，爲數甚多。由我作曲交給僑委會印行的，也有于右任作詞的「華僑頌」，韋瀚章作詞的「四海同心」，柯叔寶作詞的「華僑自強歌」，許建吾作詞的大合唱曲「祖國戀」，其序歌「念祖國」及第一章「偉大的祖國」，常用爲獨立的樂曲演唱。

五八 我要歸故鄉與北風

民國二十年「九一八事變」之後，譚國恥先生爲哀傷東北同胞之流亡而作「歸不得故鄉」；我爲之譜成歌曲，在抗戰期中，常用爲悲痛的抒情作品。（當年譚先生對暴日之惡行，深表憤慨，故取名國恥；直至民國三十四年抗戰勝利，乃改名國始。恥與始兩個字音，在粵語是相同的。）後來，赤禍蔓延，我們流亡到香港，李韶先生不忍再聽到「歸不得故鄉」的哀傷歌聲，乃於民國四十年作「我要歸故鄉」；其後再作「北風」，請我爲之譜成合唱曲，以喚醒國人抗暴決心，以振士氣。此兩首樂曲之發表，乃爲表彰國內同胞的英烈精神，故將作曲者署名章烈。

這兩首合唱曲，在國內首唱，是民國四十一年八月由呂泉生先生指揮省教育會合唱團，演唱於臺北市中山堂。近年來，各團體所常演唱的「我要歸故鄉」，乃是該首大合唱曲的第四章。今將各章內容介紹如下：

我要歸故鄉（李韶作詞）

第一章　何處棲留

烏雲掩蓋白日，煞氣籠罩神州。

魔鬼張牙，豺狼狂吼。

東家逃，西家走。

路旁骨暴，水面屍浮。

爸媽活埋山上，弟妹餓死灘頭。

零仃孤苦，何處棲留？

淚橫流，淚橫流，

何年何月，雪此大恨深仇！

這是怨怒交織的狂烈歌聲，其中敍述，就是當年大陸同胞的實況。

第二章　清溪水

清溪水，慢慢流，

流不盡我們的萬苦千愁。

清溪水啊！我羨慕你，

羨慕你還保存着純潔和自由。

我們受盡了欺騙，我們受盡了飢寒，

更受盡了殘害和羈囚。

我們要怒洒熱血，滙成浩蕩的洪流。

衝！衝！衝破鐵的牢籠，恢復我們的自由。

這是如泣如訴的哀歌，是失去自由的同胞們的控訴。哀歌由嗟嘆而變爲激憤，最後成爲勇壯的戰歌。

第三章　憶

憶當年，說也自由，笑也自由。

田中有桑麻稻麥，園裏有瓜果蔬豆；

穿也有，吃也有。

還記得，月白風清的時候，

爸爸現出愉快的顏容，

媽媽露着微微的笑口，

吻着我們的臉，

撫着我們的頭。

我要弟弟學小狗，

弟弟要我學黃牛，

叫叫跳跳，盡情唱遊，

多麼親愛溫暖，多麼快樂優游。

到如今，山河變色，人物非舊，

自由快活，那裏尋求？

這是一首輕快的樂曲，用活潑的歌聲，描出自由快樂的往事。名作家王平陵先生盛讚此詩的頭兩句「憶當年，說也自由，笑也自由」，寫得詞淺意深，寥寥數語，道盡不自由的痛苦，至足感人。後段「到如今」，突然變爲悲傷的小調；；；在「山河變色，人物非舊」的伴奏中，所奏出的，乃是第一章開首的樂句「烏雲掩蓋白日，煞氣籠罩神州」；這是用音樂繪出大陸的真貌，由此乃提出最後一章的呼召。

第四章　我要歸故鄉

我要歸故鄉！我要歸故鄉！

故鄉的民眾待拯救，

故鄉的田園荒草長。

我們有自由正氣，

我們有民主力量；

那怕鐵幕厚，

那怕暴力強。

同胞們！新要臥，膽要嘗，

來，來，來，齊抖擻，上戰場。

反奴役，反屠殺，反極權，

肅清那強梁歸故鄉。

這一章是激昂的進行曲；因為易唱易懂，故在中小學校合唱活動，常用為比賽歌曲。此曲原為混聲四部合唱，遂有人改編之為同聲二部合唱，同聲三部合唱。只因改編技術不佳，對於原曲的聲部追逐模仿，無法妥為處理，所以使唱者、聽者，都有怨言。看來，還該我自己來改編，以免難為了親愛的唱眾們。

也曾有音樂老師問我，「故鄉的田園荒草長」的「長」字去唱？他認為，「生長」的「長」字，是動詞，可以加重句語力量。我的答案是，這個「長」字，並非動詞而是形容詞。只要明白這首歌詞所用的韻腳是平聲（陽韻），就可決定這個「長」字不是仄聲，不是「生長」的「長」，而是「長短」的「長」了。

北風（李韶作詞）

「詩經」，邶風裏有一首「北風」，詩句是：

北風其涼，雨雪其雱；
惠而好我，攜手同行。其虛其邪，旣亟只且。
北風其喈，雨雪其霏；
惠而好我，攜手同歸。其虛其邪，旣亟只且。
莫赤匪狐，莫黑匪烏；
惠而好我，攜手同車。其虛其邪，旣亟只且。

全詩的內容是說：北風寒冷，大雪紛飛，白茫茫的大地上，赤色的必是奸險狡猾的狐狸，黑

色的必是卑鄙不祥的烏鴉。親愛的朋友們該加緊團結，災禍已經迫近眉睫了，不可再遲延了！詩中以赤色的狐，黑色的鴉，代表邪惡勢力，提出我們必須團結自救，意境至爲眞切。李韶先生借此詩爲歌詞的題端，實在先得我心。

第一章　北　風

愁雲慘淡，北風怒號；石走沙驚，波翻濤倒。

悽愴！悽愴！恐怖！恐怖！

捲來冷酷寒流，遍插無情鋒刀；

問誰避得宰割，那處不遭刮掃。

悽愴！悽愴！恐怖！恐怖！

萬家茅飛棟折，大地木槁草枯；

屋角簷前，鳴鳴泣訴。

悽愴！悽愴！恐怖！恐怖！

這是狂烈不安的合唱歌聲，與第二章「海角之夜」的哀傷哭訴，成爲極端的對比。

第二章　海角之夜

波淘湧，石嶙峋，

淒風飄落葉，苦月對羈魂。

月是舊時月？影非舊時影！

蘆叢深處避腥塵。

羨歸雁，怕冬寒，棲留海角不離羣。

故鄉遙，音訊杳，暫借天涯寄此身。

風一陣，月一輪，總是愁牽萬里人。

這章是女聲獨唱，悲哀的嘆息，實在是用爲下一章「望春光」的引子……

第三章　望春光

望春光，望春光，大地春回照四方。

惠風和，淑氣暢，瑟縮變活躍，青葱替枯黃，

萬物欣欣向艷陽。

望春光，望春光，大地春回照四方。

鳥兒歌，花兒放，劃破堅冰見綠水，撥開雲幕顯光芒，

萬物欣欣盡軒昂。

春光，春光，一場春夢今惆惆，

凜冽北風難抵受，冬已殘，春在望。

莫惆悵，莫徬徨；何時再見好春光？

春在望，春在望，振我堅貞氣概，怕甚雨雪風霜，

努力更努力，迎接好春光。

迎春光，迎春光，大地春回照四方。

惠風和，淑氣暢，瑟縮變活躍，青蔥替枯黃，

萬物欣欣向艷陽。

迎春光，迎春光，大地春回照四方。

鳥兒歌，花兒放，劃破堅冰見綠水，撥開雲幕顯光芒，

萬物欣欣盡軒昂。

此歌之演唱，開首的兩段「望春光」與結尾的兩段「迎春光」，分別唱出之後，是用對位技術編成兩組同時重疊進行，互相詮釋，以增活躍成分。這些側重對位技術的合唱，要改編爲同聲

合唱，較費工夫。雖然因此演出的機會較少，但卻因此逃脫被人亂加改編的刼難，實在是一件幸運之事。

五九 中秋的怨與淚

民國四十二年中秋節，李韶先生流亡在香港，影隻形單，徘徊月下，思鄉念親，終宵無法安眠；次日便寫好一首歌詞送我。這是滿懷抑鬱的「中秋怨」，足以代表所有流亡海外同胞們的心聲，其詞句如下：

中秋怨（李韶作詞）

月兒圓，月兒亮，月兒今向誰家亮？

我沒有家，我沒有鄉。

我沒有兄弟，我沒有爹娘，

金風穿我亂髮，凉露透我薄裳，

盈盈淚眼，欲閉還張；

往事一幕幕，印在月上。

月兒，月兒，為何這麼光亮？

照我慘白瘦臉，照我百結愁腸。

同是中秋，同是月亮，

昔日天倫敍樂，今宵變作孤獨淒涼。

淒涼！淒涼！

誰給我的？誰給我的？

你們想！你們想！

這首歌詞的開始，是抑鬱的思念之情；漸層轉變而成為怨恨與憤慨。我為此詞作曲，必須能夠把握這個要點，用音樂為之表現出來。

「同是中秋，同是月亮」的平靜，與「天倫敍樂，孤獨淒涼」的極端強烈對比，必須有足夠的音樂變化材料，以利唱奏。在結尾，連續三次反問「誰給我的」之後，有一個長嘆式的不協和絃，延長之後，乃接以三次的「你們想」；其間的處理方法，可供唱奏者有充分顯露才華的機會。最後一句「你們想」，伴奏的低音就連續出現三次反問「誰給我的」，留與聽者自己去想。

此曲初成，我先寄一份給我的鋼琴老師李玉葉教授。當年她住在加拿大溫哥華，蒙她加以賞識，把此歌交給聲樂家綺蓮娜小姐試唱，於次年（一九五四年）溫哥華第三十二屆音樂節中演唱，甚獲佳評，瞬即唱遍海外。由於合唱團體之需要，也改編爲混聲四部合唱，演出常獲良好效果。因爲樂曲裏的感情變化甚多，平靜抑鬱，怨恨悲傷，以及含蓄的忍耐，激動的憤慨，都能供給演唱團體以最佳顯示才華的機會；故受歡迎而樂於使用。

「中秋怨」完成後的翌年（民國四十三年），中秋節夜，烏雲掩月，苦雨連綿。李韶先生由九龍大同山上，隔海遙望香港，但見燈飾輝煌，笙歌處處，不禁感慨萬千；遂作成另一首新歌詞送來給我：

桐淚滴中秋（李韶作詞）

烟初冷，雨纔收，

涼風聲聲咽，桐淚滴滴流；

苦難人又對中秋。

天欲墜，層雲厚，人寂寂，蟲啾啾。

明月幾時有？

撐倦眼，難消受，
隔江燈火，處處笙歌滿畫樓。
後庭花，韻悠悠，
問商女，為甚淹沒心頭？
國破不憂！家亡不憂！

這是一首很單純的獨唱曲，伴奏的琴聲，是連綿不斷的雨聲淅瀝。由於此曲是哀婉的小調，常得歌者與聽者之偏愛；為了需要，也改編成混聲四部合唱，分別印在我的歌曲選集之內。

六○ 寒夜紅燈竹簫謠

國學家李韶先生長於書畫，他的水墨梅花，隸書筆法，早爲藝林名士所器重。他以畫梅的筆觸作詞，故溫柔敦厚，簡潔幽雅；他以書法的功力鑄句，故柔中帶剛，清新脫俗。他流亡海外，寄居香港，以其親歷的經驗，寫出思鄉愛國的歌詞，非只道出了自己的悽酸，且亦道出了眾人的悽酸；非只堅定了自己的信念，且亦堅定了眾人的信念。從下列三首詞作，可以詳見到作者樸素雄健的筆法。

寒　夜（李韶作詞）

寒風沙剌剌，細雨淅零零。

沒有人影，也沒有蟲聲，

膽戰心驚，長夜漫漫何時明？

細聽！東南海，傳來陣陣怒潮聲。

細看！那天邊，隱現一顆啟明星。

忍耐少頃，雨漸收，風漸停；

東方將白，艷陽快昇！

這首詞與曲，都作成在民國四十三年。在樂曲方面，我刻意要作成極易演唱的合唱歌曲，由於需要之故，後來也編為獨唱歌曲使用。我曾聽過許多團體演唱這首歌曲，總覺得其處理方法，有未盡善處：

開始的「寒風沙剌剌」，他們愛把「沙剌」以頓音唱出，變成輕巧平和，失去了狂烈恐怖的狀態。全曲之內，許多地方都要使用寂靜與狂亂的對比；開始兩句，實在是自由的速度，指揮者能把握這點，樂曲便有生動的表現。

「細聽怒潮聲」的伴奏琴聲，我要用兩掌橫按鋼琴最低兩組黑白鍵，以獲取浪濤澎湃的音響。許多奏者，惟恐琴聲太過嘈雜，所以把踏板放起太快；如此，浪濤聲音變成短促，就沒有震撼的力量。實在應該把踏板留住，直至隨來的一拍音響出現，然後放起。

最後的一句「艷陽快昇」的「昇」字，樂譜上註明用強音唱出。如果能夠用漸強以達最強，

則顯示太陽漸昇，更爲傳神，這種處理手法，指揮者是有權運用於詮釋工作之內的。

下列兩首小詩，均能顯示詩人的愛國思想：

詩人看見夜間修築道路的紅燈，便想起了許多天眞靑年，一時不愼，誤闖紅色陷阱，以致害人害己兼害國家，深覺惋惜；於是寫成這首警惕的詞：

紅燈（李韶作詞）

紅燈暗，紅燈明，紅燈前面是陷阱；

那兒會毀你靈魂，那兒會喪你生命。

紅燈暗，紅燈明，虛張冶艷色，充滿恐怖性。

為何這麼愚笨，踏向這段路程？

難道受了誘惑？也許瞎了眼睛！

紅燈暗，紅燈明，紅燈前面是陷阱；

走路的人們！

當心！當心！警醒！警醒！

詩人聽到兒童們演唱「紫竹調」：「一根紫竹直苗苗，送與寶寶做管簫」，就聯想到現在家鄉的兒童們，心中必然同聲唱着這樣的歌謠：

竹簫謠（李韶作詞）

一枝青竹做管簫，簫聲吹出嗚嗚調。

東家姦淫西家殺，南家搶刼北家燒。

一枝青竹做管簫，夜半偷偷把魂招。

父母兄弟皆慘死，路旁白骨一條條。

最可恨，賊王朝，兇過豺狼惡過梟。

待得大軍歸來日，一刀殺盡決不饒。

李韶先生的歌詞集，列在東大圖書公司的滄海叢刊內。上列兩首小曲（「紅燈」，「竹簫謠」），分別被印在不同的歌集之中；未有收集在我的歌曲專集裏。

六一　學術流派之爭與音樂創作之路

不論古今中外，每種學術，都因門徒眾多，著衍開來，各有偏重之點；於是產生歧異見解，形成了許多大同小異而互有衝突的流派。我國古代的許多學派，以及西方古代的許多主義，都是這樣發展起來的。足以說明流派的成因。我國古代的許多學派，以及西方古代的許多主義，都是這樣發展起來的。張文宗「詠水詩」云，「探名資上善，流派表靈長」，請細讀班固所作的「藝文志序」，然後說明當前音樂創作所應走的道路。

（壹）「藝文志序」的內容

我國聖人孔子，生於西元前五五一年，約六百年後，班固乃作「漢書・藝文志」。班固生於東漢時代（公元三二年至九二年），在「藝文志序」的開端，就這樣說：——昔仲尼歿而微言絕，七十子喪而大義乖；故「春秋」分為五，「詩」分為四，「易」有數家之傳。戰國從衡，眞偽分爭，諸子之言，紛然殽亂。……

這是說，自從孔子逝世之後，精闢的言論便絕跡；其門徒死後，大義就陷於紛亂。「春秋」有了五種解說（就是「左氏傳」、「公羊傳」、「穀梁傳」、「鄒氏傳」、「夾氏傳」）。「詩經」有了四種解說（就是「毛詩」、「齊詩」、「魯詩」、「韓詩」）。「易經」也有了數家解說（就是施氏、孟氏、梁丘氏、京氏、費、高兩家）。在戰國時代（公元前四五三年起，歷二百三十二年）。到了公元前二二一年，便是秦始皇統一中原），諸子言論，縱橫各地，紛爭不已。班固在「藝文志序」中，將學術各派，歸納爲十家，分別說明其得失。今將原文分段錄出，隨以解說及附註，以明其內容：

（一）儒家者流，蓋出於司徒之官；助人君順陰陽，明敎化者也。游文於六經之中，留意於仁義之際。祖述堯舜，憲章文、武，宗師仲尼，以重其言；於道最爲高。孔子曰：「如有所譽，其有所試」；唐、虞之隆，殷、周之盛，仲尼之業，已試之效者也。然惑者既失精微，而辟者又隨時抑揚，違離道本，苟以譁衆取寵。後進循之，是以五經乖析；儒學寖衰，此辟儒之患。

（解說）儒家的一派，乃出於邦敎的官員；他們的職責，是協助君主順應自然，推行敎育。以堯、舜爲模範，遵守周文王，周武王的法制，以孔子爲宗師，實踐仁義行爲。以堯、舜爲模範，遵守周文王、周武王的法制，以孔子爲宗師，研究六經思想，實踐仁義行爲。使學術地位更穩固；這派的見解，最爲高明。孔子說，「先經考驗，乃可讚揚」（「論語・衞靈

公篇」）；從唐、虞、殷、周各個朝代的隆盛以及孔子的偉大業績，都可以證明儒家經得起考驗

而且成效卓著。但，那些不夠穩定的學者，失卻了精微的見解；淺陋的學者又任意褒貶，遠離本

義以謹眾取寵。後來的學者，跟隨了這些錯誤途徑；遂使五經支離破碎。儒學漸衰，都是邪僻的

學者們所造成的禍害。

（附註）周朝的六官與職責如下：

冢宰　掌邦治，統百官，均四海。（行政）

司徒　掌邦教，敷五典，擾兆民。（教育）（擾，安也）

宗伯　掌邦禮，治神人，和上下。（禮治）

司馬　掌邦政，統六師，平邦國。（軍事）

司寇　掌邦禁，詰姦慝，刑暴亂。（治安）

司空　掌邦土，居四民，時地利。（地政）

儒家出於司徒之官，則是主理教育的官。

（一）道家者流，蓋出於史官；歷記成敗存亡，禍福古今之道，然後知秉要執本，清虛以自守，卑弱以自持。此人君南面之術也，合於堯之克攘，易之嗛嗛，一謙而四益，此其所長也。及放者為之，則絕去禮學，兼棄仁義；曰，獨任清虛，可以為治。

（解說）道家的一派，乃出於掌管歷史的官；他們記錄成敗存亡、禍福變遷的事蹟，乃知掌握治國的基本方法。他們以淸心寡慾爲修身之道，以不逞豪強來克制激動。這種方法，正符合堯的「允恭克讓」，也符合「易經」所說的「謙謙君子」。因謙遜而獲取四種益處，是道家所長。但，落在放肆不檢者的手中，就斷絕禮敎，拋棄仁義；聲稱無爲即可治國。

（附註）「一謙而四益」，見於「易經」（「謙卦」、「象辭」）：「天道虧盈而益謙，地道變盈而流謙，鬼神害盈而福謙，人道惡盈而好謙。」道家所提「無爲而治」的精神，是治國的最高理想；但只是一個理想，並不容易實踐。

（三）陰陽家者流，蓋出於義、和之官；敬順昊天，歷象日月星辰，敬授民時，此其所長也。及拘者爲之，則牽於禁忌，泥於小數，舍人事而任鬼神。

（解說）陰陽家的一派，乃出於掌管歷象的官；他們的專長是敬順自然，按照天文地理，歲時節氣，敎民種植。但，落在拘謹頑固者的手中，就偏重於各種禁忌，甘於接受數理的束縛，捨棄了人事而信任了鬼神。

（附註）「尙書・堯典篇」所記，堯時，羲氏與和氏，分別擔任歷象工作；故稱羲、和二官。由於敬順上天，漸成爲占卜算命的活動。

（四法家者流，蓋出於理官；信賞必罰，以輔禮制。「易」曰：「先王以明罰飭法」；此其所長也。及刻者為之，則無教化，去仁愛，專任刑法而欲以致治；至於殘害至親，傷恩薄厚。

（解說）法家的一派，乃出於掌管法律的官；賞罰嚴明，以助禮制。「易經」說，「先王執行罰則以整飭紀律」；這是他們的專長。但，落在刻薄苛求者的手中，則不經教導，不用愛心，以為施用嚴刑便能使社會安寧，遂至殘害親人，損傷善士，薄待忠良了。

（五名家者流，蓋出於禮官。古者名位不同，禮亦異數。孔子曰：「必也正名乎！名不正則言不順，言不順則事不成」；此其所長也。及警者為之，則苟鈎�析亂而已。

（解說）名家的一派，乃出於掌管禮儀的官。古代對於名位不同的人，就要用不同的禮儀相待。孔子說，「名位必須正確訂定。名位不正確，則命令不能順利執行，如此，則辦事就不能成功」；這是他們的專長。但，落在喜揭陰私者的手中，事情就變得支離破碎了。

（六墨家者流，蓋出於清廟之守。茅屋采椽，是以貴儉；養三老五更，是以兼愛；選士大射，是以上賢；宗祀嚴父，是以右鬼；順四時而行，是以非命；以孝視天下，是以上同；此其所長也。及蔽者為之，見儉之利，因以非禮；推兼愛之意，而不知別親疏。

（解說）墨家的一派，乃出於掌管宗廟的官。他們住得很簡陋，以表尚儉；養三老五更，以表兼愛；選拔高材，以表尊賢；祭祀祖宗，以表敬鬼，順時行事，自力更生，不信宿命之說；推行孝道，對人一律看待；這都是他們的專長。但，落在偏見蒙昧者的手中，只見簡儉之益，就反對崇尚禮儀；只知愛無差等，卻不知有親疏之別。

（附註）「三老五更」是指年老更事的長者，天子以父兄養之，以顯孝悌之義。「樂記」云，「食三老五更於大學」，就是供養老人，以示敬長。

墨子提倡兼愛，要做到一視同仁，愛無差等；儒家則推己及人，愛有親疏之別。儒家認爲愛無差等乃是不自然的行爲；孟子更罵墨子兼愛是無父，是禽獸（「孟子·滕文公」章句下）；這樣的斥責，實在嚴重極了！

㈦縱橫家者流，蓋出於行人之官。孔子說，「讀完『詩經』之後，應該通達事理；若出使鄰國，不能應對，則讀了許多書，又有何用？」（「論語·子路篇」）。又說，「身爲使者，應當稱職。」（「論語·憲問篇」）這一派的長處，便是應對得體，處事有方。但，

（解說）縱橫家的一派，乃出自接待諸侯賓客的官。孔子曰：「誦詩三百，使於四方，不能專對，雖多亦奚以爲？」又曰：「使乎，使乎！」言其當權事制宜，受命而不受辭；此其所長也。及邪人爲之，則上詐諼而棄其信。

落在邪惡不正者的手中，便對上司欺詐，對別人失信了。

（附註）孔子所說的「使乎，使乎！」是記述孔子在衞國時，衞國的大夫蘧伯玉遣使者來拜謁孔子。孔子與這位使者談話，問他的主人近況；使者答，主人努力減少日常的過失，但仍未能完全做得到。使者所言，不亢不卑，答話得體，又處處能尊重其主人；所以孔子就讚嘆，「好一位優秀的使者！」（使乎，使乎！）

（解說）雜家的一派，乃出於議事的官。兼有儒家與墨家的主張，結合名家與法家的見解；其長處是注意國體的嚴密組織，監察政事的貫通運作。但，落在行為放蕩者的手中，就變成精神散漫，一事無成了。

（八）雜家者流，蓋出於議官。兼儒、墨，合名、法，知國體之有此，見王治之無不貫；此其所長也。及盪者為之，則漫羨而無所歸心。

（解說）農家的一派，乃出於農業之官。種植各類穀物，輔導耕作養蠶，務使人人豐衣足

（九）農家者流，蓋出於農稷之官。播百穀，勸耕桑，以足衣食；故八政一曰食，二曰貨。孔子曰：「所重民食」，此其所長也。及鄙者為之，以為無所事聖王；欲使君臣並耕，詩上下之序。

食；故八政的首兩項，便是糧食與財貨。孔子說，「民食最爲重要」；這是他們的專長。但，落在卑鄙粗野者的手中，以爲所有官員，不論職份高低，都須一齊落田耕作；這就擾亂尊卑禮序了。

（附註）農用八政，出於「尙書·洪範篇」。周武王滅殷之後，訪箕子。箕子所陳的治國安民大法，便是「洪範」；其中所列的農用八政是：

一、食，國以民爲本，民以食爲天。

二、貨，即是財，掌管財貨之官。

其次，用民所需的物資，以供使用。

三、祀，掌管祭祀之官。

四、司空，掌管居民之官。

五、司徒，掌管教民之官。

六、司寇，掌管刑罰之官。

七、賓，掌管諸侯朝覲之官。

（以下從略。）

八、師，掌管軍旅之官。

周朝的六官，便是由此演進而來（見第一段儒家的附註）。在「禮記·王制篇」所列出的八政，是飲食、衣服、事爲、異別、度、量、數、制。這八項，也以飲食爲首，衣服次之。事爲指百工技藝，異別指五方器用。度是丈、尺，量是斗、斛，數指百、十，制指帛幅廣狹。

（十）小說家者流，蓋出於稗官。街談巷語，道聽塗說者之所造也。孔子曰：「雖小道，必有可觀者焉；致遠恐泥，是以君子弗為也。」然，亦弗滅也。閭里小知者之所及，亦使綴而不忘。如或一言可采，此亦芻蕘狂夫之議也。

（解說）小說家的一派，乃出於地位卑微的小官。他們蒐集街談巷語，道聽塗說的材料，用爲參考。孔子說，「這些雖然是微小技藝，其中也必有值得參考的地方；但恐因拘泥而眼光不夠遠大，故學者不願涉足其間。」可是，它們自有存在的價值。常人偶有一得之見，也值得誌之不忘。割草砍柴的村夫見解，常具至理，不應蔑視。

（附註）「論語·子張篇」，記述子夏所說（不是孔子所說）。「小道」是指技藝而言（例如農、圃、醫、卜），雖是小道，亦有可取之處。

（結論）諸子十家，其可觀者，九家而已。皆起於王道既微，諸侯力政，時君世主，好惡殊方，是以九家之說蠭出並作，各引一端，崇其所善，以此馳說，取合諸侯。其言雖殊，譬猶水火，相滅亦相生也。仁之與義，敬之與和，相反而皆相成也。「易」曰：「天下同歸而殊塗，一致而百慮。」今異家者各推所長，窮知究慮，以明其指；雖有蔽短，合其要歸，亦六經之支與流裔。使其人遭明王聖主，得其所折中，皆股肱之材已。仲尼有言：「禮失而求諸野；方今去聖久遠，道術缺廢，無所更索，彼九家者，不

猶瘠於野乎？若能修六藝之術，而觀此九家之言，舍短取長，則可以通萬方之略矣。

（解說）諸子十家，值得重視的，只有九家（小說家屬於小道，故地位較低）。他們都是起於正道衰微，諸侯爭霸，行政首長，各有偏嗜；所以九家的學術風行，各執一端，各奉所善，以作表揚，以建聲譽。他們的見解，互不相容，猶如水火；但雖相剋，亦復相生。仁與義，敬與和，都是相對而相成。「易經」說，「儘管各人所走的路途不同，但其目標卻是相同的。」經過各種不同的思慮，其結論終於歸成一致。」不同派別，各獻所長，多方設計，以證所言；雖然有時自掩其短，但其要旨，仍是由六經分支出來。當學者獲得發展機會，將其研究心得，折衷運用，即可成為輔國之材了。孔子說，「禮制失傳，可從民間找到淵源。」今距古聖的年代已遠了，道術也殘缺了，這九家的言論，可以幫助尋求學術根源，不是更勝於向民間搜索嗎？參考這九家來研究六藝，捨短取長，也就可以精通萬方學術了。

（貳）學術研究，必有紛爭

班固在「藝文志序」的開始就說，孔子逝世之後，「春秋」分為五，「詩」分為四，「易」有數家之傳；於是言論紛亂。其實，前人學術，後人研究，加以引伸，各獻所長，乃是促成進步的好現象。「春秋」的五家解說是左氏、公羊、穀梁、鄒氏、夾氏；其重要者為前三家，世稱

「春秋三傳」。這「三傳」的內容如何？

本來，魯國的「春秋」，只有其事其文，而無其義。「春秋」之義，是孔子所創立。在孔子之後，魯國的左丘明，根據孔子所記，具論其語，便成為「左氏春秋」。齊國的公羊高，是子夏弟子，作「春秋」，世稱「春秋公羊傳」（其實，這不是公羊高所作而是公羊高的玄孫公羊壽所作）。魯國的穀梁赤，也是子夏弟子，作「春秋傳」，世稱「穀梁傳」。這三種「春秋傳」，各有所長。清朝學者皮錫瑞（師伏先生）「春秋通論」云，「春秋有大義，有微言；大義在誅亂臣賊子，微言在為後王立法。唯公羊兼傳大義，微言。穀梁不傳微言，但傳大義；左氏並不傳義。三傳並行不廢。」──由此看來，每種學術著作，經後人研究發揚，乃是可喜現象，不應視為紛亂。後人從多方面研究引伸，涉及相反的路向，造成爭端，乃是必有的現象。真理愈辯而愈明，紛爭只是過渡的情況而已。

班固所列的十家，是以儒家為首。其他各家，都是根據儒家思想，增添了職守上的經驗。班固認定各家皆有其所長，只因落在小人的手中，便產生了惡劣效果。班固所列出的各種小人，是惑者（不夠穩定），放者（放肆不檢），拘者（拘謹頑固），刻者（刻薄苛求），警者（喜揭陰私），蔽者（偏見蒙昧），邪人（邪惡不正），盪者（行為放蕩），鄙者（卑鄙粗野）；這些所謂小人行為，其實只是各家偏重其本身責任的習慣。俗諺云，「三句不離本行」，又說，「公說公有理，婆說婆有理」；這都是常見的現象。且看西方國家的文化思想，藝術派別，也同樣是互

成水火，相剋相生，相對相成；這足以助長文化發展而不應視為災禍。

（叁）音樂創作，派別繁多

西方國家的藝術精神，經常借用兩位希臘的神為代表；一為愛神阿波羅（Apollo），一為酒

神戴奧奈薩斯（Dionysus）。

愛神型的特點是：結構精美，態度溫和，有條不紊，側重和諧而兼用對比。

酒神型的特點是：熱情洋溢，快樂瘋狂，富爆炸性，刻意創新而偏愛破壞。

在音樂藝術的創作中，各個派別如古典派、浪漫派、印象派、民族派、原始派（達達派）、

未來派、表現派，均可概要地分別歸納入愛神、酒神兩型之內。在各個時代中，這兩型恰如鐘錘

之左右擺動，輪替地擔任樂壇主流。今將音樂各派的特性，歸納到「藝文志序」所列的十家之

內，就可見到，不論古今中外，學派發展的情況，都有共通之點。

（一）儒家的精神是以人性為本，順應自然，偏尚倫理，屬於愛神型的古典派。古典派（Classi-

cism）的原義是純正高雅，風格端莊；這派的音樂作品，偏於穩重和諧，最獲聽眾的喜愛。但穩

重和諧，久聽就嫌其平淡，聽者自然就傾向熱情奔放的浪漫派。

（二）道家的精神是清虛自守，反璞歸真，其風格偏向酒神型的浪漫派。浪漫派（Romantism）

的原義是天真無邪，自我創造，感情至上，不拘形式。為了追求創新，突破傳統，便走上印象派的途徑。因能重視感受，誇張色彩，遂有豐富的吸引力。

㈢陰陽家的精神，重視日月星辰、天文數理，於是傾向於卜卦算命。西方作曲，也有側重理的方法，樂曲結構，偏於精簡，遂成啞謎式的作曲。樂律上採用微分音，使樂曲變成數理編排而非用來聽賞。這種音樂作品，自有其精深之處，只為少數人的喜愛，不能獲得廣大聽眾歡迎。

㈣法家的精神是崇尚紀律，偏愛理智。音樂創作之中，有側重結構嚴整的賦格曲，卡農曲；只重規律，不重感情，便成僵化了的愛神型產品。

㈤名家的精神是重視名位，崇尚禮儀。音樂作品之中，以形式至上，結構第一，屬於極端的古典派作風，是僵化了的愛神型產品。在典禮儀式的進行中，這些音樂作品，自有其重要地位。

㈥墨家的精神是自苦為上，愛無差等。音樂裏的多調作品，音列作品，把音階裏各音，列為平等地位；所用的和絃，皆為苦澀的不協和絃，實為極端的酒神型產品。這種音樂，常使聽者心情緊張而非安靜，最符合墨子以苦為上的原則。儒家評墨子的主張是「弓張不弛，馬駕不稅」（就是說，把弓弦拉緊不放鬆，使馬拖車不歇息），乃是違背自然的做法。這種音樂，用得其所則很有用；但不能多用。

㈦縱橫家的精神是權事制宜，善於應對。音樂作品中的機會音樂，骰子音樂，拼湊成品（就是隨意選用已有成品，或用骰子拋擲以選奏某頁樂曲，利用現成作品拼湊應用），都屬此類。這

是以娛樂爲主的音樂遊戲，並不屬於嚴肅的創作，可說是酒神型的嬉笑產品。

(八)雜家的精神是將儒、墨、名、法，結合應用。在音樂創作上，把現實的音響，無所不用。這些「實用音樂」，也是側重娛樂性質，屬於酒神型的產品。

(九)農家的精神是重視農村生活，最大願望是把全部國人都趕去耕田。在音樂創作裏，盡量使用鄉土性質的農村歌曲爲素材。因爲人人熟悉，具親切性；例如宋玉所說的「下里巴人」，容易獲得廣大聽眾之喜愛。這是酒神型的產品。

(十)小說家的精神，重視民間生活，比農家更爲廣泛。在音樂創作裏，所有地方性質的歌舞，地方性質的樂器，地方性質的唱腔，全部加以運用。這是酒神型的產品，因爲感情豐富，色彩特異，常獲眾人之喜愛。

（肆）音樂創作應走的路

一個音樂創作者，可能對某派的風格較爲喜愛；但卻不必將自己限在某派之內。把一位創作者，歸列在某一派，只是後人利於說明其作品風格；這是評論者的工作而不是作者本身的工作。評論者把創作者分類，實在也並不可靠；新聞探訪的報導，多數偏於主觀，其眞實性是甚爲有限的。例如，你拖着小狗去散步，他們就可能稱你爲「養狗派」；你扶着老太婆過馬路，他們

就可能稱你爲「敬老派」；這些近乎滑稽的分類，被人沿用開去，遂造成許多無聊的紀錄。與其

音樂創作的天地很寬，一切技術皆可自由運用；無論是古典派的高雅，浪漫派的熱情，民族派的淳樸，印象派的鮮麗，原始派的粗野，規條派的嚴整，多調派的緊張，音列派的激動，皆是服務於創作的技巧；創作者本身，實在並無派別。今借用鄧禹平先生的「流雲之歌」，以作說明。這是民國四十三年我爲之作成獨唱的歌曲；詞云：

流雲之歌（鄧禹平作詞）

當朝陽靠近我的臉，
我是晨曦，鮮明而光燦。
當落日依在我身邊，
我是晚霞，綺麗而絢爛。
碰上雨天，我是陰霾，
灰暗而愁慘。
在暴風中，
我便是一切惡魔底鬼臉。

有時我是星月底面紗，

翠山底王冠，

愛人眼中戀情的變幻。

晨曦，晚霞；

陰霾，王冠；

甚麼我都不是，

我只是：白雲一片。

創作者也許較爲喜愛某一派的表現方法，但他自己仍然不須把自己劃入某派之中；因爲任何一派，都只是用不同的方法，從正反的對比，去表現人生的眞、善、美。

當創作者深入研究各種技巧之時，他實在是身在廬山之中，要將其中局部內容，觀察入微，付諸應用；這是分析的工夫。到了最後，他必須能夠跳出廬山境外，然後可以看淸廬山的眞面目；這是綜合的工夫。完美的創作，必須將分析與綜合二者結合起來，爲創作而服務。盲人摸象屬於分析的工夫，有待綜合起來，乃成圓滿的答案。各個盲人的錯誤之處，就是把局部誤作是整體。

現代的學術研究，日趨精深；但，學者常喜據守自己的一半，去否定相對的一半。性善與性

惡，唯心與唯物，形式與內容，結構與感情，終日紛爭，互成水火；好比一個人的左手與右手，互相爭執，實爲愚昧之事。其實，愛神的溫雅之中，經常蘊藏着酒神的激動；酒神的激動之中，亦經常蘊藏着愛神的溫雅。在任何時代，這兩種成份，皆是同時並存，相剋而相生，相對而相成，有如鳥之兩翼。

在藝術創作之中，眞、善、美，原爲整體，三者共存，並無先後正副的分別；科學化不能失去善良，感情化不能埋沒理智。班固在「藝文志序」的結論中提醒我們，禮失可求諸野，殊途必能同歸；學者必須綜合九家之言，捨短取長，乃得圓滿。由此可以說明，創作者只須秉持優秀的民族性格與高尚的個人修養，超越了流派的紛爭，然後是眞誠的藝術創作；這就是音樂創作所應走的道路。

贈黃友棣先生「大歌」之十二

大家來唱歌（有序）

何志浩

黃友棣先生第六散文集「樂圃長春」，載余所作之「大海揚波歌」，此為余贈黃先生之第十一首歌。每歌題皆以大字為冠，故僧名為大歌，非即以為大也。

黃先生出版其第七散文集「樂苑春回」，囑為題辭，既有所示，敢不拜命！題辭方畢，心潮忽起，以音樂有關世道人心；乃作「大家來唱歌」，以殿書後，以誌所感而表敬意也。

古人有言，治世之音安以樂，其政平；亂世之音怨以怒，其政乖；亡國之音悲以哀，其政險。凡音樂，通乎政而移風化俗者也。故有道之世，觀其樂而知其俗，是知音樂之不可妄作也明矣。

黃先生所作之大時代曲，可以開世運而振人心：其以「偉大的中華」而得中山文藝獎，是國家將興之朕兆也；其以「國慶歌」而得教育部之歌曲創作獎，是國基永固之象徵也；其以「三民主義統一中國歌」而得國防部之專案頒行，是光復大陸必勝必成之呼聲也。故曰，「樂之為觀也

深矣」。

各國人民無不愛唱其國家製定之歌曲。我國近方進入工業時代，人人忙於工商企業，除能唱國歌者外，無暇兼習其他愛國歌曲，是以未能鼓舞全民族之心聲，齊一全民族之步伐，而爲國家建立萬世不拔之基礎，唯願黃先生登高一呼，指揮大家來唱歌。

中華民國七十七年九月四日寫於中國文化大學

炎黃胄愛高歌，康衢熙攘歲月過。
黃帝蚩尤涿鹿戰，渡漳之歌奏鳴鼉。
虞舜南風解民慍，歌響卿雲鳳肅摩。
禹樂大夏光華旬，地平天成百靈訶。
湯武征伐誅暴政，大濩大武劍氣戟。
孔子有敎而無類，弦歌不輟列四科。
項羽蓋世英雄氣，力拔山兮揮長戈。
漢高馬上得天下，高唱大風揚海波。
宋祖杯酒釋兵權，天下大定逍嘍囉。
國勢強盛跨歐亞，聲威烈烈大吹螺。
爲政若是無樂敎，民族精神似病癯。

堯帝大章祭上帝，百獸率舞大廣羅。
六代禮樂人倫啟，歌之舞之齊吟哦。
荊軻刺秦過易水，變徵歌聲動山河。
英雄俠士歌聲起，哀感動人淚滂沱。
神功破陣大樂舞，大唐中興武功多。
元人入主變律呂，一步一蹣走下坡。
明清以降歌聲渺，萬人狂歌演天魔。
小調豈能比大曲，大鼓淵淵逾小鑼。

鼓腹而歌民德厚，天下共主倡共和。

吉禮應彈吉慶調，國泰民安頌嘉禾。凶禮哀銜追悼譜，臨喪不哀禮云何。

軍禮隆重崇戎樂，我武維揚功不磨。賓禮熙和應客奏，禮崩樂壞執執柯。

嘉禮歡欣關睢賦，喜氣洋洋笑呵呵。八音齊奏倫不奪，眾樂齊響舞婆娑。

音樂大師黃友棣，大樂還魂起沉疴。禮樂不與文明失，振興大樂莫蹉跎。

白雪陽春高格唱，音響採菱發陽阿。幾番逸巡樂壇下，飲酒高歌顏常酡。

我慕義之蘭亭詠，一字換來一隻鵝。我慕太白入御座，酒醉呷唔命脫鞾。

老兵振臂撐硬骨，不見衰態腰半駝。老兵張目觀世變，仰首長天嘯心窩。

樂苑笙歌大時代，樂圃春暉信非訛。大氣磅礴張大樂，撼金伐鼓壯廉頗。

老兵廉頗猶健飯，實嫌老壯國人儸。我歌我舞中興頌，大家快樂一齊來唱歌。

贈黃友棣先生「大歌」之十三

大氣磅礴歌 （有序）

何志浩

黃友棣先生著「音樂人生」等滄海叢刊七集，其樂論之警闢，識見之豐富，確爲音樂界最大貢獻。其所作大時代歌曲，氣勢磅礴，不同凡響；因贈「大氣磅礴歌」，以表敬仰之忱。中華民國七十七年十月十日於中國文化大學

大氣乃天地之正氣，正氣充滿了大地。
大地載華嶽而不墜，正氣並日星而亮麗。
中華民族屹立於世界，
炎黃子孫與民族而共存共榮。
音樂家歌頌歷代聖哲之道統，

藝術家雕塑千秋志士之典型。

你作「偉大的中華」「偉大的 國父」「偉大的 領袖」大樂章，

激揚着宇宙間大氣交響的大漢天聲。

馨香禱百世之節烈，

豐碑峙萬古之豪情。

你作「國魂頌」「國花頌」「黃埔頌」，頌起中華民族的靈魂。

你作「三民主義頌」「中華民國頌」，頌起中華民國的復興。

你以音樂而生活，

你以樂教為己任。

心之所安，不憂、不惑、不懼，

體之所充，至大、至剛、至正。

歌一曲而金聲玉振，

舞一節而虎躍龍騰。

一字值千金而不換，

百篇歷千載而常新。

你欽佩瞎了眼的作曲家，

只是為他能唱出大氣磅礡的歌聲。

你欽佩聲了耳的作曲家，

只是為他能譜出大氣磅礡的歌聲。

干霄漢而氣沖牛斗，

吐豪氣而聲震寰瀛。

你為灰姑娘製成玻璃鞋，美化了音樂的人生；

你為阿兵哥譜成新樂府，協助了樂舞的完成。

不為不平而憤憤，

却為和平而覯覯。

誰能一響而安天下，

且聽高唱「三民主義統一中國」而開萬世之太平。

(八)大鳳跳火燄

(友棣按)何志浩先生所賜之長歌，已分別刊於「音樂人生」、「琴臺碎語」、「樂谷鳴泉」，「樂韻飄香」，「樂圃長春」以及本冊之內；謹致謝忱。下列是各歌的次序與名稱：

(一)大樂還魂歌

(二)大漢天聲歌

㈢大雅正音歌

㈣大風泱泱歌

㈤大快人心歌

㈥大壯振容歌

㈦大風起兮歌

㈧大曲樂羣歌

㈨大音希聲歌

㈩大樂必易歌

㈠大海揚波歌

㈡大家來唱歌

㈢大氣磅礴歌

滄海叢刊已刊行書目 (八)

書名	作者	類別
文學欣賞的靈魂	劉述先	西洋文學
西洋兒童文學史	葉詠琍	西洋文學
現代藝術哲學	孫旗譯	藝術
音樂人生	黃友棣	音樂
音樂與我	趙琴	音樂
音樂伴我遊	趙琴	音樂
爐邊閒話	李抱忱	音樂
琴臺碎語	黃友棣	音樂
音樂隨筆	趙琴	音樂
樂林蓽露	黃友棣	音樂
樂谷鳴泉	黃友棣	音樂
樂韻飄香	黃友棣	音樂
樂圃長春	黃友棣	音樂
色彩基礎	何耀宗	美術
水彩技巧與創作	劉其偉	美術
繪畫隨筆	陳景容	美術
素描的技法	陳景容	美術
人體工學與安全	劉其偉	美術
立體造形基本設計	張長傑	美術
工藝材料	李鈞棫	美術
石膏工藝	李鈞棫	美術
裝飾工藝	張長傑	美術
都市計劃概論	王紀鯤	建築
建築設計方法	陳政雄	建築
建築基本畫	陳榮美、楊麗黛	建築
建築鋼屋架結構設計	王萬雄	建築
中國的建築藝術	張紹載	建築
室內環境設計	李琬琬	建築
現代工藝概論	張長傑	雕刻
藤竹工	張長傑	雕刻
戲劇藝術之發展及其原理	趙如琳譯	戲劇
戲劇編寫法	方寸	戲劇
時代的經驗	汪琪、彭家發	新聞
大眾傳播的挑戰	石永貴	新聞
書法與心理	高尚仁	心理

書　　名	作　者	類	書別
卡薩爾斯之琴	葉石濤	文	學
青囊夜燈	許振江	文	學
我永遠年輕	唐文標	文	學
分析文學	陳啟佑	文	學
思想起	陌上塵	文	學
心酸記	李喬	文	學
離訣	林蒼鬱	文	學
孤獨園	林蒼鬱	文	學
托塔少年	林文欽編	文	學
北美情逅	卜貴美	文	學
女兵自傳	謝冰瑩	文	學
抗戰日記	謝冰瑩	文	學
我在日本	謝冰瑩	文	學
給青年朋友的信（上）（下）	謝冰瑩	文	學
冰瑩書柬	謝冰瑩	文	學
孤寂中的廻響	洛夫	文	學
火天使	趙衞民	文	學
無塵的鏡子	張默	文	學
大漢心聲	張起鈞	文	學
回首叫雲飛起	羊令野	文	學
康莊有待	向陽	文	學
情愛與文學	周伯乃	文	學
湍流偶拾	繆天華	文	學
文學之旅	蕭傳文	文	學
鼓瑟集	幼柏	文	學
種子落地	葉海煙	文	學
文學邊緣	周玉山	文	學
大陸文藝新探	周玉山	文	學
累廬聲氣集	姜超嶽	文	學
實用文纂	姜超嶽	文	學
林下生涯	姜超嶽	文	學
材與不材之間	王邦雄	文	學
人生小語（一）（二）	何秀煌	文	學
兒童文學	葉詠琍	文	學

滄海叢刊已刊行書目 (三)

書　　　名	作　　者	類　　別	
不　疑　不　懼	王　洪　鈞	教	育
文　化　與　教　育	錢　　穆	教	育
教　育　叢　談	上官業佑	教	育
印度文化十八篇	糜　文　開	社	會
中華文化十二講	錢　　穆	社	會
清　代　科　舉	劉　兆　璸	社	會
世界局勢與中國文化	錢　　穆	社	會
國　　家　　論	薩孟武譯	社	會
紅樓夢與中國舊家庭	薩　孟　武	社	會
社會學與中國研究	蔡　文　輝	社	會
我國社會的變遷與發展	朱岑樓主編	社	會
開放的多元社會	楊　國　樞	社	會
社會、文化和知識份子	葉　啓　政	社	會
臺灣與美國社會問題	蔡文輝 蕭新煌 主編	社	會
日本社會的結構	福武直　著 王世雄　譯	社	會
三十年來我國人文及社會 科學之回顧與展望		社	會
財　經　文　存	王　作　榮	經	濟
財　經　時　論	楊　道　淮	經	濟
中國歷代政治得失	錢　　穆	政	治
周禮的政治思想	周世輔 周文湘	政	治
儒家政論衍義	薩　孟　武	政	治
先秦政治思想史	梁啓超原著 賈馥茗標點	政	治
當代中國與民主	周　陽　山	政	治
中國現代軍事史	劉馥　著 梅寅生　譯	軍	事
憲　法　論　集	林　紀　東	法	律
憲　法　論　叢	鄭　彥　棻	法	律
師　友　風　義	鄭　彥　棻	歷	史
黃　　　　帝	錢　　穆	歷	史
歷　史　與　人　物	吳　相　湘	歷	史
歷史與文化論叢	錢　　穆	歷	史

滄海叢刊巳刊行書目 (一)

滄海叢刊已刊行書目 (一)

書　　　名	作　者	類　別
國父道德言論類輯	陳　立　夫	國父遺教
中國學術思想史論叢 (一)(二)(三)(四)(五)(六)(七)(八)	錢　　穆	國　學
現代中國學術論衡	錢　　穆	國　學
兩漢經學今古文平議	錢　　穆	國　學
朱　子　學　提　綱	錢　　穆	國　學
先　秦　諸　子　繫　年	錢　　穆	國　學
先　秦　諸　子　論　叢	唐　端　正	國　學
先秦諸子論叢（續篇）	唐　端　正	國　學
儒學傳統與文化創新	黃　俊　傑	國　學
宋代理學三書隨劄	錢　　穆	國　學
莊　子　纂　箋	錢　　穆	國　學
湖　上　閒　思　錄	錢　　穆	哲　學
人　生　十　論	錢　　穆	哲　學
晚　學　盲　言	錢　　穆	哲　學
中　國　百　位　哲　學　家	黎　建　球	哲　學
西　洋　百　位　哲　學　家	鄔　昆　如	哲　學
現　代　存　在　思　想　家	項　退　結	哲　學
比　較　哲　學　與　文　化 (一)(二)	吳　　森	哲　學
文　化　哲　學　講　錄 (一)(二)(三)(四)	鄔　昆　如	哲　學
哲　　學　　淺　　論	張　　康譯	哲　學
哲　學　十　大　問　題	鄔　昆　如	哲　學
哲　學　智　慧　的　尋　求	何　秀　煌	哲　學
哲學的智慧與歷史的聰明	何　秀　煌	哲　學
內　心　悅　樂　之　源　泉	吳　經　熊	哲　學
從西方哲學到禪佛教 ―「哲學與宗教」一集―	傅　偉　勳	哲　學
批判的繼承與創造的發展 ―「哲學與宗教」二集―	傅　偉　勳	哲　學
愛　　的　　哲　　學	蘇　昌　美	哲　學
是　　與　　非	張身華譯	哲　學